식탁에서 듣는 음악 이용재

워크룸 프레스

KB067367

일러두기

외국어를 표기할 때는 되도록 국립국어원의
외래어표기법을 따르되 널리 통용되는 표기가
있는 경우 그를 따랐다.

음반(앨범), 정기간행물은 겹낫표
(『　』)로, 노래, 영화는 홑낫표(「　」)로 묶었다.

식탁과 음악

1987년 말, 아니면 1988년 초였다. 「황인용의 영팝스」에서 흘러나오는 경쾌한 통기타 반주가 귀를 사로잡았다. "음, 당신의 몸을 만질 수 있다면 얼마나 좋을까요 / 모두의 몸이 당신 같지 않다는 걸 알아요." 조지 마이클(George Michael)의 「믿음(Faith)」이었다.

와, 너무 좋다. 나는 홀린 듯 그날로 부모님에게 기타를 배우겠노라고 선언했다. 그렇게 열세 살의 나는 음악에 빠져들었다. 라디오에서 음악 방송을 즐겨 듣고 용돈을 모아 카세트테이프를 사 모으기 시작했다. 세월이 흐르며 테이프는 CD를 지나 음원으로 바뀌었고, 이제는 취향이랄 게 없이 그저 듣기 좋은 음악을 들을 뿐이다.

음식평론가이지만 음식 없이는 살아도 음악 없이는 못 산다고 자신 있게 말할 수 있을 만큼 나는 음악을 사랑한다. 그렇기에 『식탁에서 듣는 음악』 집필을 제안받았을 때 조금도 망설이지 않았다.

그러나 집필이 순탄하지는 않았다. 원래는 40년 가까이 들어왔던 음악들 가운데 특히 좋아하는 것들을 골라 비평문을 쓸 생각이었다.

그런데 잠깐. 직업인 음식 평론도 때로 피곤한데 왜 음악까지 비평하려 드는 거지? 그렇게 피로함을 느끼던 차, 워크룸 편집부에서 도움을 주었다. 음악과 음식을 연결 지어 이야기해보면 어떻겠느냐는 의견이었다.

과연 그게 가능할까? 나는 반신반의하면서 새로 쓰기 시작했다. 그런데 웬걸, 쓰면 쓸수록 기억 속에 간직하고 있던 이야기들이 떠오르기 시작했다. 내가 이렇게 음식과 음악이 한데 얽힌 기억을 많이 가지고 있었는지 솔직히 몰랐다. 삶의 어느 순간에서도 음악을 들었기에 자연스럽게 그렇게 된 것 아닐까.

약간의 고민 끝에 음반을 시대순에 가깝게 분류했다. 따라서 뒤로 갈수록 등장하는 음반이 엉망진창 뒤죽박죽이 되는 것을 볼 수 있을 것이다.

책에 담은 나의 이야기들이 독자들을 '식탁 음악'의 세계로 이끌었으면 좋겠다. 라면을 먹든 맥주를 마시든 가볍게 파스타 한 접시를 만들든, 식탁과 가까이 닿아 있는 음악을 발견해주었으면 좋겠다.

2021년 10월
이용재

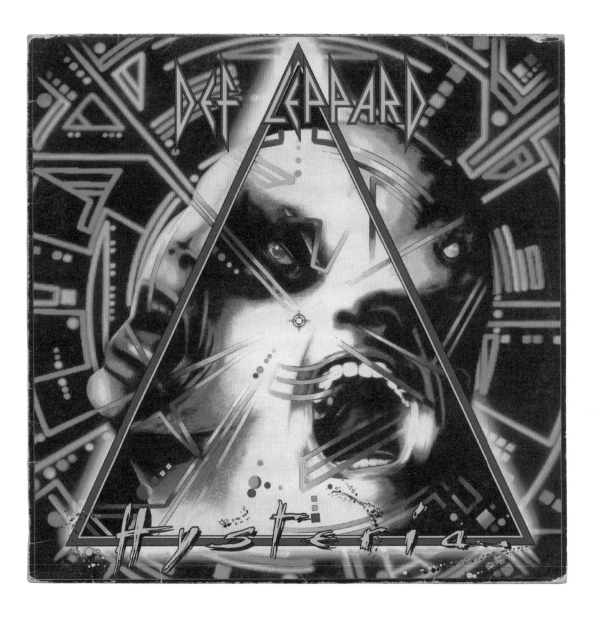

Def Leppard
Hysteria
Mercury Records
1987

Backing vocals:
The Bankrupt Brothers
(Def Leppard, Robert John
"Mutt" Lange, Rocky
Newton)

Bass, background vocals:
Rick Savage

Drums, background vocals:
Rick Allen

Guitars, background
vocals:
Steve Clark, Phil Collen

Lead vocals, background
vocals:
Joe Elliott

Producing:
Robert John "Mutt" Lange

아버지, 그 피자는 가짜였답니다

데프 레퍼드
히스테리아
머큐리 레코드
1987년

1989년 초, 눈이 많이 내린 날이었다. 수원의 구도심인 남문의 성원 레컷에서 『히스테리아』 LP를 샀다. 1988년 여름, 부모님의 부재로 실컷 볼 수 있었던 텔레비전에서 「내게 설탕 좀 부어(Pour Some Sugar on Me)」의 뮤직비디오를 처음 보았다. 사운드가든(Soundgarden)의 『배드모터핑거(Badmotorfinger)』 앨범에 '제3세대 사이키델릭 스래시 메탈'이라고 해설을 쓴 DJ 김광한이 진행하던 「출발 비디오자키」에서였다. 이후 이수만의 「젊음의 음악캠프」 등에서 「로켓(Rocket)」이나 「여자들(Women)」, 「히스테리아」 같은 곡을 들으며 데프 레퍼드에 익숙해졌다. 본 조비를 가장 강렬한 음악으로 모시던 시절이었으므로, 말랑말랑하면서도 헤비메탈에 좀 더 가까웠던 데프 레퍼드는 나름대로 새롭고 강렬했다.

남문에서 500미터쯤 북쪽으로 걸어 올라가 신풍동의 수원중앙우체국에서 『히스테리아』 LP를 서울 집으로 부쳤다. 신풍동은 초등학교를 다닌 동네였는데, 중심 도로인 남문로와 만나는 길의 끝에 각각 경기은행과 우체국이 있었다. 난데없이 아버지가 좋아하는 음식을 사주겠다며 시내에서 만나자고 했던 겨울이었다. 그 전까지 아버지는 한 번도 그런 적이 없었으므로 나는 영문이 궁금했지만 묻지는 못했다. 그와 나의 관계는 끝까지 그랬다. 애초에 그런 자리는 없는 게 가장 좋았겠지만, 내게는 거부권이 없었으므로 남문의 고려당을 선택했었다.

당시 고려당은 치즈빵(식빵 반죽에 드문드문 체다 치즈가 박힌 빵이었다.)이나 생(?)크림을 곁들여주는 바게트 등으로 전성기를 누리던 전통의 명가였다. 아버지와 함께 고려당 남문점에 온 나는 동네 지점에서는 팔지 않았던 피자를 선택했는데, 전자레인지에 돌려 누글누글해진 냉동 빵이 종이 받침 그대로 나왔다. 서울과 달리 수원에는 아직까지 제대로 된 피자가 존재하지 않던 시절이었다. 중심에서부터 고르게 동심원을 그리며 끼얹은 케첩이 세 줄이었는지 네 줄이었는지는 정확히 기억나지 않는다.

아버지는 아무것도 시키지 않고 내가 먹는 모습을 그저 바라보기만 했다. 나 혼자 먹기만 하고 별 이야기도 나누지 않은 채 우리는 헤어졌다. 한낮이었으므로 나는 아버지가 어떤 연유로 수원역 너머 서둔동의 근무처에서 시내까지 나올 수 있었는지도 궁금했지만 묻지 않았다. 그렇게 아무것도 묻고 대답하지 않은 채 전자레인지에 대충 돌린 가짜 피자와 그보다 훨씬 정성 들여 끼얹은 케첩만 기억에 남았다.

노파심에 사족을 달자면 나는 이 일을 '자식에게 감정 표현이 서툰 아버지와의 따뜻한 한때' 같은 것으로 기억하지 않는다. 굳이 추측하자면 그날 아버지가 말하지 못한 어떤 이유가 있었으리라 보지만 말하지 않으면 알 수가 없다. 그게 끝까지 가장 큰 문제였다.

이름은 앤서니, 앤서니 피자

이상은 외
제9회 MBC 강변가요제
지구레코드
1988년

1989년 2월이었다. 아버지가 전투기 조종사인 초등학교 동창을 따라 오산 공군 기지를 구경했다. 칸막이도 없이 대변기 20대가 일렬로 죽 놓인 화장실과 자전거 바퀴만 한 피자가 특히 인상적이었다. 아무래도 화장실은 먹는 게 아니니 피자가 최고였다. 자전거 바퀴만큼 거대한 피자에서 짠맛을 필두로 단맛, 신맛, 감칠맛이 폭발하니 도무지 정신을 차릴 수가 없었다. 그 피자의 이름은 앤서니, 앤서니 피자(Anthony's Pizza)였다. 아, 이게 진짜 피자였구나. 피자에 정신이 팔린 채 나는 친구의 엄마에게 주절거렸다. 아줌마, 엄마한테 이상은 팬클럽 들겠다고 그랬더니 안 된대요. 이상은? 팬클럽? 얘, 넌 뭐 그런 걸 다 하려고 그러니?

1988년은 올림픽만큼이나 이상은의 해였다. 그해 여름, 어머니는 미네소타주 미니애폴리스에서 연수 중이었던 아버지와 잠시 지내러 미국으로 떠났고, 우리 형제는 주로 친척집을 전전하며 지냈다. 강변가요제가 열렸던 한여름(정확하게는 8월 6일)에 그래도 나름대로 속 편했던 충남 예산의 외가에 머물렀다가 이상은을 보았다. 담다디 담다디 담다디 담. 말도 안 되는 노래를 말도 안 되는 사람이 불렀지만, 그래서 말도 안 되게 좋았다. 말하자면 한국 최초의 아이돌이랄까. 그렇게 보는 사람을 압도하는 매력이 있었던 이상은은 유력한 대상 후보였던 이상우를 제치고 강변가요제 대상을 쟁취했다.

그를 좋아했지만 본격적으로 빠져들지는 못했다. 굳이 부모님의 반대가 아니더라도 무엇인가에 관심을 품고 마음을 쏟는 행동 자체를 이해하지 못하던 나이였다. 기껏해야 남문 백화점의 코팅 전문점에서 좋아하는 사진을 골라 책받침 정도나 만드는 수준에 그쳤다. 간신히 허락받아 구독한 잡지 『음악세계』의 부록으로 실물에 가까운 크기의 이상은 브로마이드를 손에 넣었지만 부모님이 금지해 벽에 붙일 수도 없었다. 9월쯤이었던가? 브로마이드 속의 그는 가로줄무늬 저지에 반바지, 플로피 해트 차림이었다.

하필 양면이었던 브로마이드의 뒷면이 조지 마이클이었기에 더 슬펐다. 열네 살짜리가 가장 좋아했던 남녀 뮤지션이 한 장의 브로마이드에 사이좋게 담겼는데, 벽에 붙이기는커녕 동시에 볼 수조차 없다니. 그렇게 이상은도 조지 마이클도 집에서는 환대받지 못하고 당시 다녔던 기타 학원의 합주실 벽에 자리 잡았다. 원장은 선글라스에 라이더 재킷 차림이었던 조지 마이클을 선택했으니 합주실 벽을 볼 때마다 마음이 아팠다. 뒷면에 이상은 있어요….

이후 이상은이 끝없이 자신의 정체성을 고민하며 아이돌도 아티스트도 아닌 앨범을 내놓는 사이 나의 관심도 조용히 사그라들었다. 딱 중학교 3년 동안 그를 좋아했다.

그리고 20여 년이 지나 나는 그를
간접적으로나마 만날 수 있었다. 한국에
돌아와서 낸 첫 책이 당시 그가 진행한 라디오
프로그램에 소개된 덕분이었다. 그 프로그램에
시청자 선물로 책을 제공하게 되어, 나는
그에게 메시지와 함께 책을 전할 수 있었다.
"1988년부터 팬이었습니다." 아이돌이
아티스트가 되는 그 세월 동안 나는 미국에서
10년 가까이 살기도 했지만, 1989년 2월에
처음 맛보았던 앤서니 피자보다 더 충격적인
맛의 피자는 먹어보지 못했다. 님아, 님아, 내
님아, 물을 건너가지 마오. 물 건너 온 피자를
먹고 충격을 받아 결국 나도 물을 건너갔지만,
내 님은 찾지 못한 채 다시 물을 건너 오고야
말았다.

이상은 외
제9회 MBC 강변가요제
지구레코드
1998년

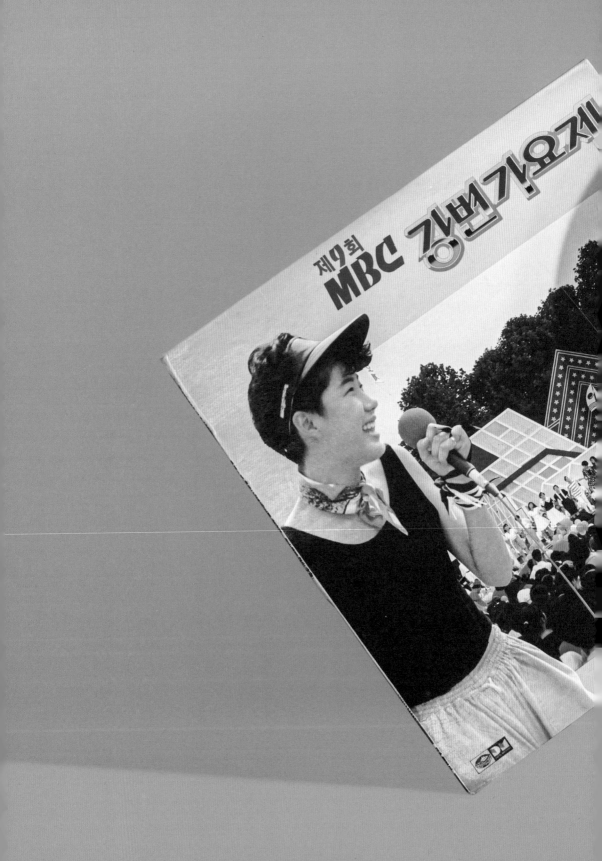

제9회
강변가요제

Stereo Side B
 JLS-1202210

1. 슬픈 그림같은 사랑 (금상) 4:03
2. 떠나간 후에 (은상) 3:56
3. 그날이후 3:13
4. 내 젊음 목이말라요 3:25
5. 이별에 3:45
6. 별빛속에서 4:13

제작 : 88. 8. 20

● 슬픈 그림같은 사랑 (금상)
(장려상·가창상)

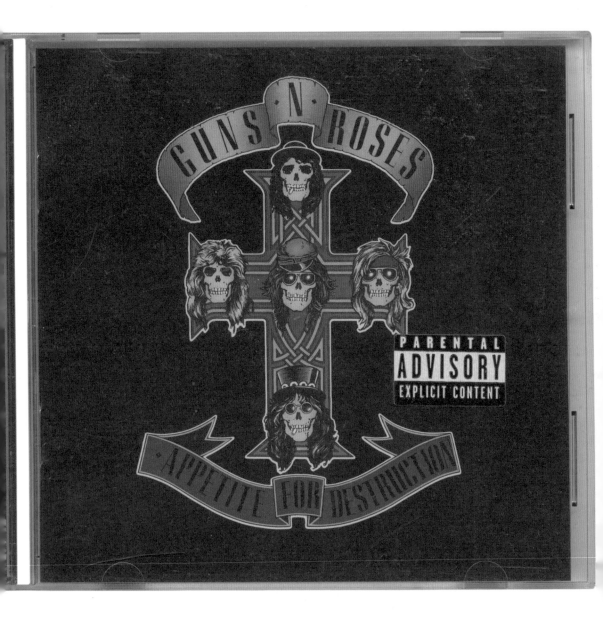

Guns N' Roses
Appetite for Destruction
Geffen Records
1987

Art direction and design:
Michael Hodgson

Bass, backing vocals:
Duff "Rose" McKagan

Cross tattoo design:
Andy Engell
Bill White Jr.

Drums, percussion:
Steven Adler

Lead guitar, rhythm guitar,
acoustic guitar, slide guitar,
talk box, backing vocals:
Slash

Lead vocals, synthesizer,
percussion:
W. Axl Rose

Painting:
Robert Williams

Photography:
Greg Freeman,
Jack Lue,
Leonard McCardie,
Marc Canter,
Robert John

Producing:
Mike Clink

Rhythm guitar, lead
guitar, backing vocals,
percussion:
Izzy Stradlin

분식집 라면을 향한 식욕에 눈을 뜨고

건스 앤 로지스
파괴 욕구
게펀 레코드
1987년

워크맨으로 『파괴 욕구』를 들으며 학원행 시내버스에 몸을 실었다. 음량은 당연히 최대였다. 카세트테이프 특유의 벙벙한 소리가 이어폰을 찢고 나왔다. 그림이 꽤 그럴싸해 보인다고? 사실은 그렇지 않았다. 내 워크맨은 이름만 워크맨이었지 몸에 지니고 걸어 다닐 만큼 작지 않았다. 영화 「가디언즈 오브 갤럭시」에서 피터 퀼이 쓰는 것보다 더 컸고, 재질과 마감은 몇 층 더 열악했다. 2010년대 영화에서 1979년 모델의 워크맨을 쓰는 건 레트로처럼 보일지 모르겠지만, 1990년 현실 속에서 구형 워크맨을 쓰는 건 완전히 다른 이야기였다. 광택으로 처리된 알루미늄 케이스가 카세트테이프를 살짝 감싼 것처럼 보일 만큼 납작하고 가벼운 워크맨이 신형으로 나오던 시절이었다. 하지만 아무래도 괜찮았다. 음악만 들을 수 있다면 뭐라도 좋았다.

듣고 있던 『파괴 욕구』 테이프도 제대로 된 물건이 아니었다. 은색으로 포장된 오아시스 레코드 라이선스반이었는데, 열두 곡 가운데 세 곡이 금지 판정을 받아 빠져 있었다. 말하자면 시대가 만든 불량품을 제대로 된 물건처럼 판 셈인데, 당시에는 그거라도 감지덕지였다. 시대가 만든 불량품 중에는 메탈리카(Metallica)의 『꼭두각시의 주인(Master of Puppets)』처럼 본의 아니게 희귀반이 된 경우도 있었다. 메탈리카는 여덟 곡 가운데 세 곡이 금지 판정을 받아 아예 앨범을 이룰 수 없게 되자, 당시 새로 영입한 제이슨 뉴스테드(Jason Newsted)와 합을 맞추기 위해 녹음한 다른 밴드의 커버곡 등을 실어 내놓았고, 이는 팬들의 수집 대상이 되었다. 좀 더 거슬러 올라가면 음반에 소위 '건전가요'를 무조건 수록해야 하는 시절도 있었다. 당시 들국화는 그런 세태에 저항하고자 「우리의 소원은 통일」 같은 곡을 직접 녹음해 실었지만 이는 드문 사례였고, 대부분은 해당 앨범의 뮤지션도 아닌 누군가가 부른 「시장에 가면」, 「조국찬가」 같은 곡이 어색하게 실리곤 했다.

나는 『파괴 욕구』에서 빠진 세 곡을 찾아 들을 자원도 능력도 없었기에 아홉 곡에 만족하며 귀가 찢어져라 앨범을 들었다. 시대의 곡(anthem) 대접을 받는 「사랑스런 나의 그대(Sweet Child O' Mine)」나 「정글에 온 걸 환영한다(Welcome to the Jungle)」, 「낙원 도시(Paradise City)」보다 「정말 쉽군(It's So Easy)」이나 「네 생각(Think about You)」 같은 곡을 더 좋아했다. 작사·작곡의 크레디트가 전부 밴드 이름으로만 남아 있어 주 창작자의 구분이 어려운 가운데, 이지 스태들린(Izzy Stradlin)의 손길이 많이 깃들어 있다고 추측하는 곡들이다. 그렇다, 모두가 슬래시(Slash)를 기타 영웅으로 떠받들었지만 나는 한순간도 그의 팬이었던 적이 없었다. (액슬 로즈[Axl Rose]도 마찬가지였다.) 반면 이지 스트래들린은 건스 앤 로지스 탈퇴 이후에 발표한 『이지 스트래들린의 주주 하운스(Izzy Stradlin and the Ju Ju Hounds)』나 다른 솔로 앨범도 여전히 종종 듣는다.

제법 쌀쌀해지기 시작하는 중학교 3학년의 늦가을이었다. 요즘의 표현을 빌리자면 '고등학교 선행 학습'을 위해 영문법(맨투맨)과 수학(정석)을 배우러 학원에 다녔던 시기였다. 애들과 어울려 학원 건물 1층 분식집의 라면을 먹는 재미가 쏠쏠했다. 분식집 라면에 처음 매료된 시기였다. 분식집 라면은 국물을 미리 많이 만들어놓았다가 주문 수만큼 면을 더한 뒤 살짝 덜 익혀 내놓기에 더 꼬들꼬들하다는 걸 그때 처음 알았다. 요즘도 일반적으로 쓰는 요령인지는 잘 모르겠다.

고등학교 입학 때까지 고작 몇 개월이었지만, 학원은 내게 자질구레한 일탈의 기회를 제공한 곳이었다. 나는 학원에 다니며 고막이 찢어지도록 음악을 들을 수 있었고, 라면도 눈치 안 보며 먹을 수 있었다. 다른 학교에 다니는 또래들, 특히 공부를 이유로 금기시된 이성과 어울릴 기회도 있었다. 이래저래 냉엄한 환경에서 자라던 중학교 3학년에게는 즐거운 한때였다. 아주 잠깐이었지만.

밀리 바닐리와 감자전 믹스: 둘 다 가짜

밀리 바닐리
그대, 진실인 거 아시죠
아리스타 레코드
1989년

1990년 어느 날이었다. 조간 신문을 뒤적이는데 단신 기사 하나가 눈에 확 들어왔다. "인기 댄스 그룹 밀리 바닐리, 립싱크였음이 밝혀져…" 나는 그대로 주저앉아 눈물을 펑펑 쏟… 을 만큼은 아니었지만, 크나큰 충격을 받았다. 가장 좋아하는 뮤지션이었는데 이럴 수가. 1990년 초에 밀리 바닐리가 아메리칸 뮤직어워즈(AMA)의 무대에서 펼친 퍼포먼스를 녹화한 VHS 테이프를 정말 테이프가 늘어지도록 보고 또 보던 나날이었다. (당시 그들은 AMA 신인상을 수상했다.) 기사를 읽자마자 '아니야, 나의 밀리 바닐리는 이렇지 않아!'라고 속으로 비통함을 삼키며 바로 콤팩트디스크를 재생했지만, 이미 너무나도 다르게 들려 채 5분을 듣지 못했다. 아니야, 나야말로 이렇지 않았는데!

밀리 바닐리는 가짜였다. 키 크고 잘생긴 두 흑인 청년, 팹 모반과 롭 필라투스는 로스앤젤레스의 한 댄스 세미나에서 처음 만났고, 유럽 출신이라는 공통점으로 금세 친해졌다. 두 사람은 뮌헨에서 백업 싱어로 일하면서 듀오를 결성해 소규모 레이블에서 앨범을 발매했지만 이렇다 할 반응을 이끌어내지 못했고, 가난에 시달렸다. 보니 엠(Boney M.)을 세계적인 스타로 키운 프로듀서 프랭크 파리안이 이들을 발견하고 계약을 맺었는데, 앨범을 녹음해보니 보컬의 역량이 달렸다. 그래서 그들 대신에 스튜디오 세션 보컬 세 명을 고용해 녹음한 앨범 『다 갖거나 다 잃거나(All Or

Nothing)』이 1988년 독일을 중심으로 유럽에 발매되었다. 랩과 유로 댄스가 섞인 음악 자체도 신났지만, 드레드락스에 밴대너, 레깅스에 부츠 등 당시 기준으로 보았을 때 신선한 패션을 앞세운 두 청년의 '비주얼'도 인기에 큰 몫을 했다.

데뷔 앨범의 다섯 곡에 「비 때문이야(Blame It on the Rain)」 등의 신곡을 추가한 세계 발매반 『그대, 진실인 거 아시죠(Girl You Know It's True)』는 미국에서도 크나큰 성과를 거둔다. 빌보드 7주 연속 1위를 비롯해 앨범 차트 10위권에 41주, 전체 200위권에 78주를 머물렀으며, 「비 때문이야」는 싱글 차트 1위도 차지했다. 그러나 꼬리가 길면 밟히는 법(진부한 표현이지만 정말 너무 잘 어울려서 안 쓸 수가 없다.)이니, 이들의 퍼포먼스는 오래가지 못했다. 먼저 MTV의 임원이었던 베스 매카시 밀러(Beth McCarthy-Miller)가 이들과 처음으로 가진 인터뷰에서 이들의 부족한 영어 실력을 보고, 보컬의 진위를 의심했다. 그런 가운데 1989년 6월 21일 미국 코네티컷주의 브리스톨에서 오른 실황 무대에서 보컬이 녹음된 공연용 음원이 반복 재생되는, 그야말로 '판이 튀는' 사고가 벌어졌다.

지금처럼 립싱크가 너그럽게 받아들여지지 않았던 시절이었기에 의심이 덩치를 불려 나가던 와중에 1989년 12월, 결국 보컬의 진짜 주인공 가운데 한 명인 찰스 쇼가 진실을 폭로하고야 말았다. 프랭크 파리안은 15만 달러를 주며 그의

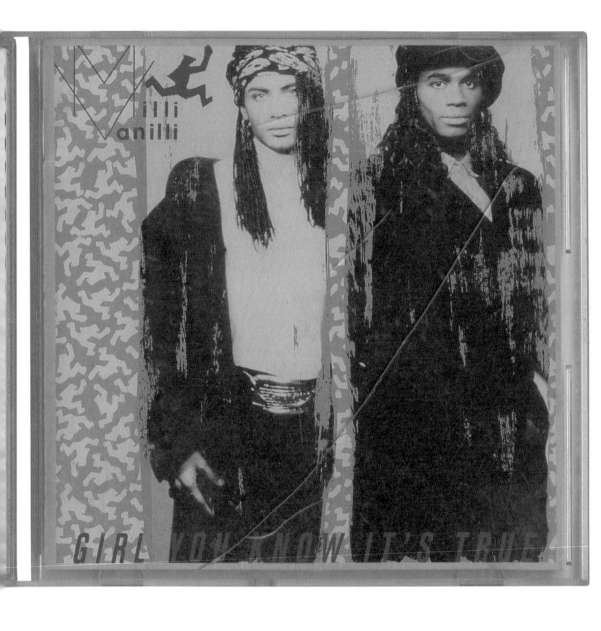

Milli Vanilli
Girl You Know It's True
Arista Record
1989

Backing vocals:
Bimey Oberreit,
Charles Christopher,
Felicia Taylor,
Herbert Gebhard,
Joan Faulkner,
Jodie Rocco,
Linda Rocco,
Peter Rishavy,
The Jackson Singers

Drums, percussion:
Curt Cress

Guitars:
Bruce Ingram,
Ike Turner,
Jens Gad,
Peter Weihe

Horns:
Dino Solera,
Felice Civitareale,
Franz Weyerer

Keyboards, arrangements:
P. G. Wilder,
Pit Loew,
Volker Barber

Lead vocals (credited with
"backing vocals"):
Brad Howell,
Charles Shaw,
John Davis

Producing, synthesizer
programming:
Frank Farian

Saxophone:
Mel Collins

Visual performance
(credited with "vocals"):
Fab Morvan,
Rob Pilatus

입을 막으려 했으나 실패했고, 『LA 타임스』의 기자 척 필립스가 사건의 전말을 기사화함으로써 밀리 바닐리는 추락했다. 그 이후 찰스 쇼를 비롯한 밀리 바닐리의 진짜 보컬들이 '진짜 밀리 바닐리(The Real Milli Vanilli)'라며 앨범을 발매했지만 별 반응이 없었고, 팹 모반과 롭 필라투스 또한 '우리도 노래를 할 줄 알았다'며 여러 차례 재기를 시도했지만 성과는 거두지 못했다. 롭 필라투스는 1998년 세상을 떴다.

밀리 바닐리를 다시 듣기 시작한 건 1992년이었다. 영영 안 듣기에는 너무 좋았달까? 특히 MC 해머(MC Hammer)의 「그녀를 본 적 있어?(Have You Ever Seen Her?)」나 바닐라 아이스(Vanilla Ice)—역사에 길이 남을 반짝 히트곡의 주인공—의 「널 사랑해(I Love You)」 등 발라드 랩을 좋아했던 시절이라 「네가 그리울 거야(I'm Gonna Miss You)」를 가장 아꼈다. 기록에 남을 폭염이었던 1994년 여름의 어느 오후, 돗자리를 깐 바닥에 누워 이 곡을 듣다가 잠들었던 순간을 아직도 기억하고 있다. 해가 질 때까지 자다가 일어나서는 저녁 메뉴가 감자전이라고 해서 강판에 열심히 감자를 갈았던 기억이 난다. 아무래도 표면적이 빠르게 늘어서 그런지 갈린 감자는 빠르게 산화하며 갈색으로 변해갔다. 레몬즙, 아니면 식초라도 한두 방울 더했더라면 산화를 막을 수 있었을 텐데 당시에는 4인 가족 중 어느 누구도 그런 건 생각하지 않았다.

감자전은 신기한 음식인 게, 제대로 갈지 않으면 잘 만들 수 없다. 칼로 잘게 다져 구우면 이에 달라붙을 정도로 끈적거리고, 강판으로 가는 게 귀찮다고 블렌더에 돌리면 정말 즙이 되어버린다. 강판에 갈아 나온 즙과 곱게 갈린 섬유질이 적절히 안배된 상태에서, 팬의 바닥과 최대한 접촉하지 않도록 기름을 자작하게 부어 지져야 한다. 그러면 가장자리는 약간 바삭하고, 가운데는 기름을 먹어 번들거리는 떡 비슷하게 된다. 재료는 감자에 소금으로 간단하지만 잘 부쳐내기 쉽지 않은 음식이다.

얼마 전 코스트코에서 감자 전분에 밀가루를 적절히 섞은 믹스를 발견하고 당시 기억이 나서 사다가 부쳐보았다. 포장의 레시피대로 물을 더하니 이미 반죽 자체가 폴렌타나 으깬 감자에 가까운 질감과 농도여서 바로 기대를 접었다. 그냥 버리기는 뭣해서 절반쯤 억지로 부쳐 꾸역꾸역 먹고, 나머지는 파이렉스 대접에 담아 랩을 씌운 채 한참 동안 냉장고에 처박아두었다. 곰팡이가 슬고 나서야 겨우 버릴 수 있었다.

혼자 남은 팹 모반은 자신의 랩과 노래로 활동 중이다. 유튜브를 뒤져보면 밀리 바닐리 시절의 곡을 어려움 없이 부르는 영상을 찾아볼 수 있다. 어린 시절 워낙 좋아했던지라 종종 찾아보고 약간 울컥한다. 결국 살아 남아야 어떻게든, 설사 완전히 이루지는 못하더라도 쌓이고 꼬인 것이라도 풀 수 있는 것인가 싶어서.

보리차로 착각했던 트리오

푼수들
Rock 'n' Roll '60
서울음반
1989년

C는 중학교 동창이었다. 그의 아버지는 기자였으나 1980년 언론통폐합 탓에 그만두고 대형 아파트 단지 내 상가 건물의 1층에 음악사를 차렸다. 카세트테이프와 LP(CD는 대중화되기 전이라 도매상이나 시내 레코드점에서만 살 수 있었다.)를 비롯해 기타 줄이나 피크 같은 잡화를 팔았고, 필름 현상과 인화 주문도 받았다. 흰색 음악사 간판 왼편에 녹색 후지필름 로고가 붙어 있었다.

C에게는 3.5인치 듀얼 디스크 드라이브가 탑재된 MSX 컴퓨터가 있었다. 물론 당시에는 흔치 않은 경우로, 학년 전체에서 오직 그만이 가지고 있었을지도 모른다. 그래서 일요일이면 종종 놀러가 「파로디우스(パロディウス)」 같은 게임을 같이 했다. 넋을 놓고 게임을 하다 보면 C의 할머니가 점심을 차려주셨다. 한번은 밥을 다 먹고는 마실 물을 찾다가, 싱크대에 누르스름한 액체가 담긴 공기가 놓여 있기에 단숨에 마셨다. 보리차겠거니, 했는데 안타깝게도 트리오(주방 세제)였다. 패닉에 빠져 목구멍에 손가락을 넣었지만 아무것도 토해낼 수 없었다. 병원 응급실 같은 건 생각도 할 수 없었던 나이였던지라 게임을 잘 하다 말고 그냥 집으로 돌아왔다. 하필 부모님도 없었던 일요일이었지만 다행스럽게도 아무 일도 벌어지지 않았다. 저녁때쯤 오뚜기의 레토르트 소스로 스파게티를 만들어 먹고 상황은 종료됐다.

집안 사정이 좋았던 C는 친구들의 생일에 카세트테이프를 주로 선물했다. 나는 동물원 2집과 푼수들 1집을 받았는데, 전자의 유명세에도 후자의 음악만 아직도 기억한다. 푼수들은 이상은의 1988년 강변가요제 대상 수상곡 「담다디」를 작사·작곡한 김남경의 프로젝트였다. 앨범 타이틀처럼 1960년대 로큰롤을 차용한 흥겨운 음악 위주여서 마냥 좋아했다. 최근 영상을 통해 다시 들어보니 당시 기준으로 매끈하고 세련된 감각이 느껴지는 게(노래는 물론 출연자의 의상이나 무대 연출까지), 일본이라는 필터를 한번 거쳤다는 느낌이 진하게 난다.

푼수들 1집은 당시의 유명 젊은이 또는 음악 꿈나무를 한데 모아 만든 앨범이라 세대가 맞는다면 기억날 이름들이 많다. 타이틀 곡이었던 「온리 유」를 부른 송지영은 1990년대에 인기를 끈 여성 트리오 '에코'의 보컬이었다. 이 밖에도 「황인용의 영팝스」 같은 라디오 프로그램에 팝송 가사를 소개하는 역할로 출연한 쏘냐, 어린이 드라마 「호랑이 선생님」의 아역 배우 출신 김진만, 이후 윤현숙과 잼(Zam)을 결성한 조진수 등이 참가했다. 주요 음원 스트리밍 사이트에서도 서비스되고 있지 않은 앨범인데, 인터넷을 뒤지니 카세트테이프와 바이닐을 구할 수는 있었다.

김남경은 다른 멤버들을 모아 푼수들 2집도
냈지만, 이후에는 세상에 존재하지 않았던 양
흔적을 찾기가 어렵다. 유튜브에 겨우 영상
몇 점만이 남아 있을 뿐이다. 나는 이들을
좋아했지만 이제까지 세상 누구와도 이에 관해
이야기한 적이 없다.

　　C는 중학교 졸업 이후 소식을 듣지
못하다가, 10년쯤 뒤 수원의 한 대학가에서
우연히 보았다. 술에 만취해 거의 바닥을
기다시피 비틀거리고 있길래 아는 척도 못 하고
그냥 지나쳤다.

푼수들
Rock 'n' Roll '60
서울음반
1989

디자인:
사과나무

뮤직디렉터:
박동률

사진:
문복애

세션:
김광석, 김동성, 배수연,
변성용, 송태호, 이수용,
조원익, 최춘호

편곡:
김남균

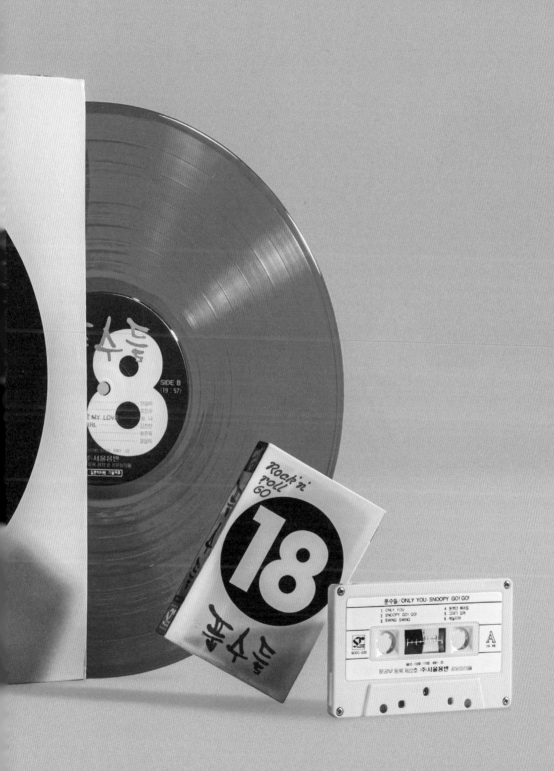

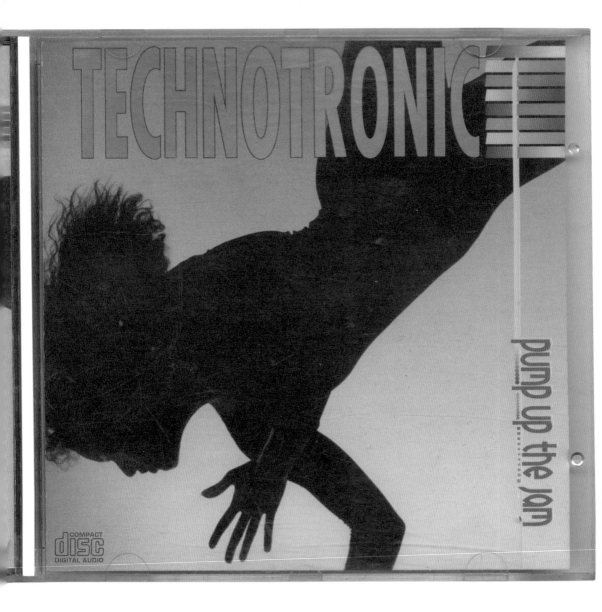

Technotronic
Pump Up the Jam
SBK/EMI Record
1989

All other instruments and
programming:
Jo "Thomas de Quincey"
Bogaert

Keyboards:
Patrick de Meyer,
Yannic Fonderie

Producer:
Thomas de Quincey

Turntable scratching:
DJ Seik

Vocals:
Eric "MC Eric" Martin,
Manuela "Ya Kid K"
Kamosi

비트로 퍼 올리고 과일로 끓인 잼

테크노트로닉
분위기를 띄워봐요
SBK/EMI 레코드
1989년

"잼을 퍼 올려요, 퍼 올려요 / 발을 구르는 동안 / 잼이 올라오고 있어요 / 보세요 사람들이 뛰어오르죠 / 좀 더 퍼 올려요." 가사를 보다가 정신없이 웃어댔다.

그리고 술주정하는 듯한 사이키델릭한 분위기의 뮤직비디오 속에서 한 여성이 노래하며 춤춘다. 아마도 보컬이라 생각되지만 확실하진 않다. 말하자면 이 곡은 농담처럼 내놓은 곡인데 어떤 이유에서인지 진담으로 받아들여져 폭발적인 인기를 누렸다. 30여 년이 흐른 와중에도 나에게는 여전히 '가장 뜬금없는 원 히트 원더(반짝 인기곡)'로 남아 있다.

그러나 나도 굳이 이렇게 글로 쓸 정도로 이 곡을 좋아했다. 왜 좋아했느냐고? 아직도 이유는 잘 모르겠다. 아마도 웃겨서 그랬을 것이다. 이런 말도 안 되는 가사를 신나는 비트에 얹어 정신 나간 분위기의 비디오에 버무렸으니 잊으려야 잊을 수가 없었다. 팝 DJ 케이시 케이즘(Casey Kasem)의 「빌보드 탑 텐」에서 '급부상하는 곡'으로 이 뮤직비디오를 보고 나는 그냥 정신이 나가버렸다. 약 10초간 소개되었음에도 "펌프 업 더 잼, 펌프 잇 업(Pump up the jam, pump it up)"이라는 후렴구를 잊을 수가 없었다. 이 곡은 가장 유명한 '원 히트 원더' 가운데 하나로 팝 음악사에 길이 남아 있다.

테크노트로닉은 1988년에 벨기에의 조 보개트가 꾸린 프로젝트였다. 그가 제작한 곡에 초빙한 보컬이 노래를 부르는 형식이었다. 그러나 「분위기를 띄워봐요」가 그렇듯 이 앨범에서 보컬다운 보컬, 즉 보컬이 그럴싸한 멜로디를 부르는 곡은 별로 없다. 랩에 가까운 읊조림이거나, 단순한 몇 소절을 비슷한 하우스 비트에 맞춰 끝없이 되풀이하는 수준이다. 그래서 그 곡이 그 곡처럼 느껴지는 곡들을 30분쯤 듣고 있노라면 슬슬 정신이 몸을 빠져나가려는 낌새—즉 테크노 장르의 하나인 '트랜스(trance)'—를 느낄 수 있다. 다행스럽게도 악마가 제작한 음반은 아니어서 멜로디나 제대로 된 후렴 등의 구성을 갖춘 「일어나(Get Up)」나 「어서 움직여(Move This)」 같은 곡들이 중간중간 숨 쉴 틈을 준다. 「분위기를 띄워봐요」는 수명마저 길어서 이후 많은 리믹스가 쏟아져 나왔다. 2017, 2018년까지도 '90년대 위대한 댄스곡 101'(『버즈피드』), '파티 음악 100선'(『타임 아웃』) 등에 선정되었다.

30년 동안 아직도 풀리지 않는 궁금증 하나. 이 곡에서 '잼'이라는 단어는 과연 어떤 의미였을까? 1)과일을 설탕과 졸여 만든 음식, 2)톱니바퀴 등이 걸려서 기계가 작동하지 않는 상태, 3)뮤지션들이 모여서 즐기는 즉흥 연주, 4)좋아하는 무언가. 3번과 4번 사이에서 느슨하게 해석하면 얼추 의미가 통할 것도 같다. 그렇게 본다면 이 곡의 제목은 '분위기 좀 띄워보자' 정도로 번역할 수 있다. 그런데 나는 1번의 잼을 퍼 올린 기억도 있다. 조금 지긋지긋한 기억이다.

어린 시절, 아버지의 직업 덕분에 오디가 집에 널려 있곤 했다. 아무래도 그냥 먹어서 없애는 데는 한계가 있었으므로 주말이면 오디 잼을 끓이는 거사가 벌어지곤 했다. 잼이라고 부르긴 했지만 사실 결과물은 잼 같지 않은 무엇이었다. 그 오디 잼은 빵이 찢어질 만큼 뻑뻑해서, 고르게 퍼 바르기가 쉽지 않았고, 씨가 끝도 없이 씹히기까지 해서 전혀 맛있지 않았다. 하지만 돌아보면 당시 잼이랍시고 시중에 팔리는 물건들이 과일 향을 섞은 젤라틴 덩어리였음을 감안한다면, 그 진정성만은 확실히 미덕이었던 것 같다.

잼을 만드는 것만으로는 충분치 않아서 오디는 주스로도 변신했다. 그 주스 또한 재료의 진정성과는 상관없이 냉장고에 오래 머물다가 저절로 술이 되어 버려지곤 했다. 병마개가 발포주처럼 열리면서 진보라색의 액체가 콸콸 쏟아지는 광경은 장관이었다.

'잼을 퍼 올리라'니 노래 가사로는 얼토당토않아 보이지만, 내게는 실제로 그렇게 원치 않게 잼을 퍼 올렸던 기억이 남아 있다. 집에서 독립한 이후 잼 같은 건 무조건 사 먹고, 만들 생각은 꿈에서조차 하지 않는다.

다시 먹고 싶지 않아요, 부활절 달걀

티미 티
시간이 흐른 뒤에
퀄리티 레코드
1990년

선택의 자유 없이 모태 신앙으로 성당을
다녀야만 했던 사람으로서 부활절이 정말
싫었다. 아니 교인이 어떻게 부활절을 싫어할 수
있는가?! 다 그놈의 계란 탓이었다. 잘 알려져
있듯 성당에서는 부활절에 색색깔의 문양이나
그림이 그려진 계란을 준다. 부활절 계란에는
종교적인 상징이며 의미, 이야기가 잔뜩 있지만
적어도 이 글에서는 중요하지 않다. 껍데기에
사인펜이나 유성 마커로 그림을 그려 나눠줬다는
사실만 중요하다. 나는 부활절 계란을 먹어야
하는 분위기가 싫었다. 누가 언제 삶았는지도
모를 계란을 왜 먹어야 하는가? 껍데기를
벗기면 흰자에 유성펜 자국이 배어 있어 입맛이
떨어지곤 했다.

그래서 최대한 부활절 계란을 먹지
않으려고 피했지만 1990년에는 그럴 수가
없었다. 어머니가 성당에서 받아온 계란으로
조림을 만들었기 때문이다. 전날 먹고 남은
닭찜 양념에 계란이 끓고 있었는데 내가 그토록
싫어했던 유성펜의 흔적이 흰자에 남아 있었다.
반찬 투정을 할 생각도 아니었고 그걸 반드시
먹어야만 하는 상황도 아니었다. 다만 집과 일터
양쪽에서 압박받는, 어머니의 피로가 고스란히
반영된 산물로 보여서 착잡했다. 도시락 반찬을
만들 아이디어가 고갈된 상황이었으리라.
꾸역꾸역 먹기는 했지만 착잡함과 께름칙함은
오래갔다. 오죽하면 아직도 기억하고 있겠는가.

1990년은 암울한 해였다. 갓 들어간
고등학교는 예상대로 지긋지긋한 곳이었다. 학교

규정이었던 교복과 까까머리도 싫었고 오후
9시 40분까지 이어지는 자율 학습도 지겨웠다.
그런 가운데 부모님 몰래 했던 연애가 들통나
집안 분위기도 나빴다. '공부해서 대학에 가야 할
학생이 연애라니 용납할 수 없다'는 게 부모님,
정확하게는 아버지의 입장이었다. 입학한 뒤
얼마 지나지 않은 어느 토요일, 어머니에게
이끌려 수원 시내에 나갔다. 옷을 사주고는
잠깐 이야기를 하자며 카페에 데리고 갔다.
당시의 카페는 중고등학생이라면 발을 들여
놓을 생각조차 못했던 공간이었다. 테이블마다
칸막이가 있었고, 어른들이 소파에 앉아 담배를
피우다가 탁자에 놓인 재떨이에 꽁초를 비벼
끄고는 동결 건조 커피에 물만 섞은 '블랙'을
마시던 곳. 그곳에서 나는 어머니가 전달하는
아버지의 입장을 들었다. "절대 만나지 마라."
그 말을 듣고 나니 구질구질한 사랑 노래가 내
이야기라도 되는 양 절절하게 느껴졌다.

서양 대중 음악을 본격적으로 듣기 시작했던
1987~90년에는 빌보드가 세계의 중심에 놓여
있었다. 『음악세계』 같은 월간지에서는 빌보드
차트 해설과 더불어 주요 차트를 지면 말미에
첨부했었다. 레코드 가게에서도 매주 국내
가요/팝 순위와 더불어 8절지에 인쇄된 빌보드
차트를 접할 수 있었다. AFKN 라디오에서는
일요일마다 네 시간에 걸쳐 톱 40곡 전부를
역순으로 방송했다. 이런 차트들을 통해 10대
초중반 소년의 음악 세계가 그럭저럭 돌아갔다.

차트 위주로 음악을 듣다 보면 너무나

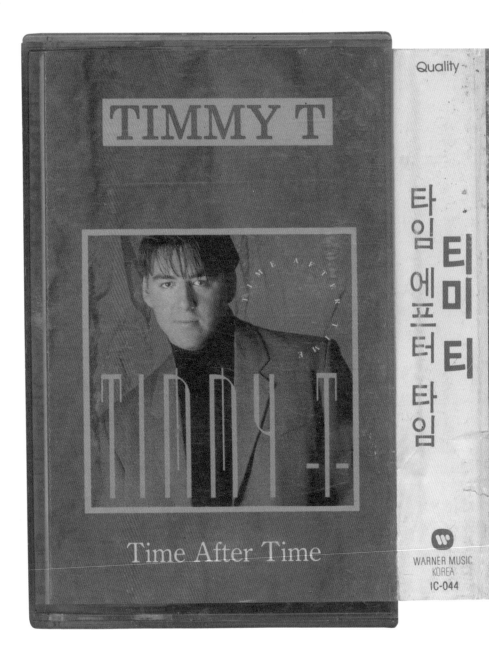

TIMMY T

T I M M Y T

Time After Time

Quality

SIDE A

1. TIME A
 되풀이 해서
2. ONE MO
 한번만 더
3. MY EXC
 나의 특별한
4. WHAT
 난 어떡해
5. TOO YO
 사랑하기엔

SIDE B

1. PARAD
 파라다이스
2. OVER A
 계속해서
3. YOU'R
 당신은 유일
4. PLEAS
 떠나지마오

타임 에프터 타임 타임 **티미 티**

Distributed by WARN
Manufactured by Oasi
Printed in korea. 910

WARNER MUSIC
KOREA
IC-044

Timmy T
Time after Time
Quality Record
1990

Producing:
John Ryan,
Timmy T

Vocals, Moog,
Roland TR-808:
Timmy T

당연하게도 순위의 등락에 몰입하게 된다. 어떤 곡이 올라가고 또 떨어지는지를 유심히 보고, 응원하는 곡의 순위가 오르기를 마음속으로 기도하기도 했다. '이 곡이 꼭 1위 먹게 해주세요.' 당시의 빌보드 싱글 차트는 대부분 한 주, 길어야 2~3주 1위를 차지하고는 내려오는 패턴이었다. 4주 이상 1위를 고수하는 곡은 오랫동안 나오지 않다가, 자넷 잭슨(Janet Jackson)의 1989년 앨범 『리듬 나라(Rhythm Nation)』의 첫 싱글곡 「네가 너무 그리워(Miss You Much)」가 무려 5주나 1위를 차지해 기록으로 남을 정도였다.

그렇게 빌보드 싱글 차트가 회전문처럼 운영되니 반짝 인기곡이 쏟아졌다. 티미 티의 「한 번 더 해봐(One More Try)」는 반짝 인기곡 세계의 중심에서 북극성처럼 빛나는 곡이었다. 제목이 암시하듯 애인에게 헤어지지 말자고 애걸하는 이 곡은 당시 내가 아주 좋아했던, 랩이 가미된 중간 빠르기의 발라드였다. 롤랜드의 TR-808인지는 확인할 길이 없지만, 드럼머신이 들려주는 '뽕짝 사운드'에 얹힌 애절한 가사는 당시 중학교 3학년이었던 내 심금을 울렸다. 나는 매주 이 곡이 1위에 오르기를 바라고 또 바랐다.

마음이 간절하면 우주의 기운이 모여 소원을 들어준다고 했던가? 한번 순위가 하락하면 반등하기가 불가능에 가까운 빌보드 차트에서 이 곡은 간신히 2위까지 올라간 뒤 3위로 떨어졌다가, 다시 1위에 오르는 기염을 토하고 사라졌다. 그 외에도 같은 앨범에서 몇 곡이 중박을 치기는 했으나 다음 앨범은 별 성과 없이 사라졌다. 결국 노래 가사 속의 애인과는 헤어졌다는 이야기를 라디오에서 들었던 것 같다. 그리고 나는 부모님 몰래 어떻게든 연애를 이어가려고 몸부림치다가 들통나서 치도곤을 호되게 맞았다. 계속 이어갔더라도 그다지 좋지는 않았을 연애였으므로 아직도 여러모로 입맛이 쓴 경험으로 남아 있다.

같은 해에 스티비 비(Stevie B)도 발라드 「널 사랑하니까(Because I Love You)」로 인기를 끌었다. 곡의 장르와 분위기는 언급한 티미 티의 노래와 자못 다르지만, 사랑을 갈구하는 가사의 발라드인 데다가 두 가수의 작명 원리(애칭 이름+성의 첫글자)가 비슷해 기억 속에서는 한 쌍으로 남아 있다. 굳이 따지자면 둘 중에 스티비 비의 노래를 더 좋아했는데, 그래서인지 그해 겨울의 한 순간은 이 곡과 함께 기억에 남아 있다. 눈이 많이 내린 날 수원 남문 일대를 혼자 걷던 기억이다. 고등학교 입학 전, 자유로운 한때를 틈타 머리를 많이 기른 탓에 머리통이 시리지 않았던 1991년 초 겨울이었다. 그때 정확하게 스티비 비의 음악을 들으며 거리를 걸었는지는 모르겠다. 아마 아닐 것이다.

Anthrax
Persistence of Time
Island Records
1990

Artwork:
Don Brautigam

Assistant engineers:
Brian Schueble,
Ed Korengo,
Greg Goldman,
Marnie Bryant

Bass, backing vocals:
Frank Bello

Drums:
Charlie Benante

Executive producers,
management:
Jon and Marsha Zazula

Lead guitar, backing
vocals:
Dan Spitz

Lead vocals:
Joey Belladonna

Mastering:
Bob Ludwig

Mixing:
Michael Barbiero,
Steve Thompson

Photography:
Waring Abbott

Producing, liner notes:
Anthrax

Producer, basic tracks
engineer:
Mark Dodson

Rhythm guitar, backing
vocals:
Scott Ian

커피와 돈가스를 먹는 대가: 100달러

앤스랙스
시간의 고집
아일랜드 레코드
1990년

'그래도 친구가 왔는데 밥은 같이 먹이는 게 좋지 않을까?' 곧 이민 가는 친구를 배웅 나온 자리에서, 친구의 아버지가 어머니에게 말하는 걸 엿들었다. 곧 기내식을 먹을 테니 바로 들어가자는 제안에 대한 답이었다. 친구 아버지의 배려 덕분에 김포국제공항 2층에 있던 식당에서 돈가스를 먹고 커피도 마셨다. 돈가스의 맛은 기억에 없고 걸쭉한 크림수프와 쓰디쓴 커피, 두 액체의 맛과 질감만 남아 있다. 1년에 한 번쯤 가는 뷔페에서나 커피라는 걸 맛보던 시절이었다.

그렇게 친구와 마지막 식사를 했다. 친구 가족들은 서서히 입국장으로 발걸음을 옮겼다. 나는 반 보씩 뒷걸음질하며 멀어지는 친구에게 손을 흔들다가, 바닥에 떨어져 있는 100달러짜리 지폐를 주웠다. 이게 웬 횡재냐. 초등학교 2학년 때부터 7~8년은 친하게 지낸 친구가 이민을 간다니 계속 슬펐는데, 갑자기 기분이 좋아지려 해서 당황스러웠다. 시외버스를 타고 집으로 돌아오는 동안 결국 기분이 좋아져버리고 말았다. 그때 처음 알았다. 돈이 최고구나.

환전 절차도 모르고 은행에 갈 시간도 없어서 과외를 해주던 형에게 환전을 부탁했다. 100달러가 7만 5,000원쯤 하던 시절, 열여섯 살에게는 조금 많다고 할 수 있는 돈이었다. 그렇게 생긴 비자금으로 친구들에게 아이스크림도 사주고, 카세트테이프도 평소보다 더 많이 살 수 있었다. 그 돈으로 가장 먼저 샀던 앨범이 『시간의 고집』이었다. 이 앨범은 전작 『살아 있는 이들 사이에서(Among the Living)』를 좀 더 깔끔하게 다듬고, 고음의 코드 스트로크를 저음 리프에 양념처럼 더해 밀어 붙이는 편곡이 돋보였다.

스래시 메탈 밴드들이 점점 곡의 속도를 늦추거나 아예 장르를 벗어나려는 욕망을 내비치던 당시의 흐름을 감안하면 확실히 잘 만든 앨범이었다. 보컬을 존 부시(John Bush)로 교체하고 낸 다음 앨범도 좋았는데, 왜 외면당했는지 아직도 모르겠다. 하긴, 나는 존 코라비(John Corabi)의 머틀리 크루(Motley Crue)를 더 좋아했던 사람이었으니. 하지만 이제 거대 뚱냥이가 되어 그저 짖어대기만 해대는 빈스 닐(Vince Neil)을 보라. 나는 아직도 존 코라비를 좋아한 나의 취향이 틀리지 않았다고 믿고 있다.

015B
공일오비
대영에이브이
1993

기타:
장호일

베이스 기타:
조형곤

키보드:
정석원

보컬:
남성교회 어린이성가대,
신해철,
윤종신,
015B,
최기식

텅 빈 거리와 같은 마음으로
갈매기살 소금구이를 먹었다

015B
015B
대영에이브이
1993년

1993년 8월 20일, 1차 대학수학능력시험을
보았다. 수능 역사상 유일하게 1, 2차로 나누어
두 차례 치른 첫 번째 수능 말이다.

시험을 망쳤지만 별 생각 없이 고기를 먹고
있었다. 열아홉 살짜리에게 수능이란 그저
치르는 것만으로 큰일이어서, 나는 시험을
망쳤노라는 자각조차 제대로 할 수 없었다.
우리 집 네 식구에 근처에서 대학 다니는 한
살 위 사촌형까지 불러 처음 간 고깃집에서
갈매기살 소금구이를 먹었다. 시험을 본
소감부터 진학에 관한 이야기까지 많은 말들이
불판 위를 오갔지만, 사실 나는 속으로 딴생각을
하고 있었다. 전화를 걸어야 되는데. 식사를
마치고, 부모님이 노래방에 가라며 아이들만
남겨두고 집으로 돌아가자 비로소 짬이 났다.
형, 나 화장실 좀 갔다가 들어갈게. 노래방
근처를 한참 돌아 전화 부스를 찾고는 "그래,
내일 만나자."라고 말하며 통화를 마쳤다.
노래방에 들어와 문을 열었더니 형이 「텅 빈
거리에서」를 부르고 있었다. 떨리는 수화기를
들고 너를 사랑해 눈물을 흘리며 말해도 아무도
대답하지 않고 야윈 두 손에 외로운 동전 두
개뿐. 모니터에 가사와 함께 정말로 동전 두 개를
든 손의 영상이 흐르고 있었다. 조바꿈도 박자
조절도 안 되는 레이저 디스크를 노래방에서
썼던 시절이었다.

최일민
최일민
메탈포스
1994

기타:
최일민

드럼:
배수연,
정용욱

드럼 프로그래밍:
김태수

베이스:
서안상

보컬:
김찬

프로듀싱:
최일민

피아노:
최태완

돌고래 순두부에
돌고래는 들어 있지 않았다

최일민
최일민
메탈포스
1994년

해운대의 돌고래 식당에서 순두부를 먹었다. 1,500원. 1994년이었음을 감안하더라도 말도 안 되게 저렴했다. 두 달 뒤 입학한 대학교 구내식당의 최고가 메뉴인 돈가스가 같은 가격이었으니 정말 말도 안 되는 가격이었다. 친구와 함께 처음 간 부산이었다. 그는 재수를 할 팔자였지만 나는 아니었다. 어차피 재수를 하더라도 더 좋은 대학에 가긴 힘들 것 같아서, 적당히 지원한 대학의 학생이 되었다.

합격의 즐거움도, 따돌림과 무료함이 계속되던 학창 시절에서 벗어났다는 홀가분함도 잠시였다. 전혀 관심 없던 전공이었기에 대학 생활도 금세 무료해졌다. 대학생이 된 걸 축하한다고 이곳저곳에서 보내준 용돈으로 CD를 사서 듣는 재미로 그냥저냥 지냈다. 메탈리카의 『라이브 짓거리: 폭음과 구토(Live Shit: Binge & Purge)』처럼 비싼 라이브 박스 세트도 사고, 당시 선경(현재의 SK)에서 기획 및 발매했던 헤비메탈 음반에도 아낌 없이 지갑을 열었다. 대표적인 앨범이 크래시의 『끝없이 공급되는 고통(Endless Supply of Pain)』과 최일민의 셀프 타이틀 1집이었다.

당시 최일민은 국내에서 유일하게 세련된 감각을 선보이는 기타리스트였다. 윙베 말름스텐(Yngwie Malmsteen)류의 신고전주의 속주(스윕 피킹의 연속)로부터 자유로운 한편 연주 기술의 과시보다는 곡의 일부로 유기적으로 기능하는 기타 솔로를 선보였다. 그래서 '내 솔로보다 곡의 완성도가 더 중요하다'는 만트라를 대표했던 밴드 익스트림(Extreme)의 누노 베튼코트(Nuno Bettencourt)와 비교되기도 했다. 연주 기술은 빼어나지만 곡 같은 곡은 쓰지 못하는 '차력 기타리스트'로

북적거렸던 시절이었으니, 요즘 표현을 빌리자면 그는 음악성을 지닌 몇 안 되는 기타리스트였다.

하지만 그런 그의 음악성도 내구력이 썩 좋지는 않았다. 그의 2집은 연주 기술만 나열한 실패작이었으며, 지금 돌아보면 1집의 세련된 감각도 '강한 레퍼런스'를 등에 업었기에 가능한 것이었다. 이를테면 내가 가장 좋아하는 곡인 「페어웰 마이 러브(Farewell My Love)」는 조 새트리아니(Joe Satriani)의 「언제나 나와 함께, 언제나 너와 함께(Always with Me, Always with You)」를 트레이싱지에 올려놓고 선율과 박자만 조금 다르게 그린 것처럼 들린다. 작년까지도 이 사실을 모른 채 최일민의 1집을 간간이 꺼내 듣다가, 유튜브에서 우연히 조 새트리아니의 실연 영상을 보고는 최일민에 대한 관심과 애정이 조금 사그라들었다.

몇 년 전 최일민을 우연히 지하철에서 마주쳤다. 상수 방향으로 가는 6호선에서였다. 망설이다가 팬심으로 인사한 뒤 어색함을 무릅쓰고 잠깐 이야기를 나눴는데, 주 화제는 1집에 수록된 어울리지 않는 발라드였다. 쉽게 예상되듯이 앨범에 기타 연주곡만 수록하면 안 팔릴 거라는 회사의 판단 때문이었다고 했다. 데뷔 당시에는 '언젠가 GIT(로스앤젤레스의 기타 학교)로 유학을 가겠다'는 포부를 밝히곤 했는데 결국 못 갔으며, 뮤지션 활동을 계속할 만큼의 동력도 잃어버린 것 같다는 느낌을 대화에서 받았다. 한편 해운대 돌고래 식당에서 같이 순두부를 먹었던 친구는 재수 생활을 하기 전에 극적으로 대기자 명단을 거쳐 합격 통보를 받고 대학생이 되었다. 이후로도 한 10년간 연락하고 지내다가, 언젠가 술에 취해 썰던 오이를 내 얼굴에 집어던지기에 연락을 끊었다.

Teenage Fanclub
Grand Prix
Geffen Records
1995

Alto saxophone:
Nigel Hitchcock

Baritone saxophone:
Chris White

Cello:
Dinah Beamish

Drums:
Paul Quinn

Handclap:
Dave Barker,
Chas Banks,
Jim Parsons

Occasional guitar, piano,
vocals:
David Bianco

Producing:
David Bianco,
Teenage Fanclub

Tenor saxophone:
Jamie Talbot

Trumpet:
Steve Sidwell

Violin:
Jules Singleton,
Sonia Slany

Viola:
Jocelyn Pook

Vocals, bass:
Gerard Love

Vocals, guitar:
Norman Blake,
Raymond McGinley

별처럼 반짝이는 기타를 들으며
인스턴트 잡채로 따뜻한 점심을 먹었다

틴에이지 팬클럽
그랑프리
게펀 레코드
1995년

1995년 하반기, 그러니까 학부 2학년 2학기 시절의 나는 내 인생에서 가장 의욕 없는 인간이었다. 세상만사 어떤 것에도 흥미를 느끼지 못했다. 이듬해 입대를 해야 한다는 사실을 한 시기의 종말처럼 받아들인 채 무기력하게 지냈다. 신체검사 결과 4급이라 원래 현역 징집 대상이 아닌데 현역으로 징집됐다는 억울함까지 더해져 정말이지 아무것도 하고 싶지 않았다. 당연히 공부에도 흥미를 잃었다. 2학년이 되면서 그렇게 바라던 건축과로 전과했고, 그 기분에 취해 1학기는 잘 다녔지만 2학기에는 버티지 못했다. 전공의 어려움도 어려움이었지만, 몇 년간 간신히 버텨왔던 수학이 완전히 무너져버리면서 공업수학부터 각종 역학까지, 관련 수업을 전혀 따라갈 수 없었다.

처음에는 강의를 빼먹고 혼자 아무 곳이나 돌아다녔다. 그게 지겨워지자 오전 수업만 적당히 듣고 집으로 돌아왔다. 정처 없이 돌아다니는 것도, 구내식당의 메마르고 뻣뻣한 음식도 다 지겨웠고, 그저 집에서 따뜻한 점심을 먹고 싶었다. 그래서 점심을 거른 채로 편도 두 시간의 통학길을 꼬박 채워 오후 2~3시쯤 집에 돌아왔다. 그렇게까지 집에 돌아와서 먹고 싶었던 따뜻한 점심 메뉴는 과연 무엇이었을까. 인스턴트 잡채 단 하나만이 기억에 또렷하게 남아 있다. 사발면 용기에 뜨거운 물을 부어 면을 익힌 뒤, 스프와 가짜 참기름을 뿌려 버무리면 잡채 비슷한 음식이 되었다. 거기에 밥을 적당히 비비면 그토록 바라던 따뜻한 점심이 완성되었다.

수업까지 빼먹고 먼 길을 거쳐 돌아와 먹기에는 너무나도 초라한 음식이었다. 하지만 나에겐 그 따뜻한 점심이, 그것을 먹고 난 다음의 시간이 중요했다. 그렇게 적당히 배를 채운 채 거실 소파에 누워 틴에이지 팬클럽의 앨범을 듣곤 했다. 언니네 이발관이 가장 큰 영향을 받은 밴드라는 이유만으로, 그리고 「개념(The Concept)」을 비롯한 몇몇 곡을 드럭에서 벌어진 그들의 초기 공연에서 들어보았다는 이유만으로 당시의 나는 틴에이지 팬클럽을 즐겨 들었다.

그때까지 스래시 메탈, 데스 메탈 위주로 음악을 들었던지라 디스토션이 잔뜩 걸리지 않은 기타와 팝의 선율 그리고 화음을 활용한, 소위 '모던 록'이 참으로 신선하다고 느꼈다. 1987~88년 아버지가 미국 대학에서 연수받고 돌아올 때 가지고 온 애드컴의 앰프와 산수이의 여섯 장들이 CD 플레이어, 그리고 브랜드가 기억나지 않는 스피커로 2집 『밴드왜고네스크(Bandwagonesque)』와 4집 『그랑프리』를 번갈아 듣다가 나는 스르륵 잠들곤 했다. 『밴드왜고네스크』에서는 「스타 사인(Star Sign)」의 에코가 걸린 긴 전주를, 『그랑프리』에서는 「닐 정(Neil Jung)」 전체를 한차례 되풀이하는 기타 솔로가 낮잠의 트리거였다. 형은 군 복무 중이었고, 부모님은 일터에 있는 시간. 혼자 살지 않는 스무 살짜리가 가질 수 있었던 혼자만의 시간과 공간을 그렇게 틴에이지 팬클럽으로 채웠다.

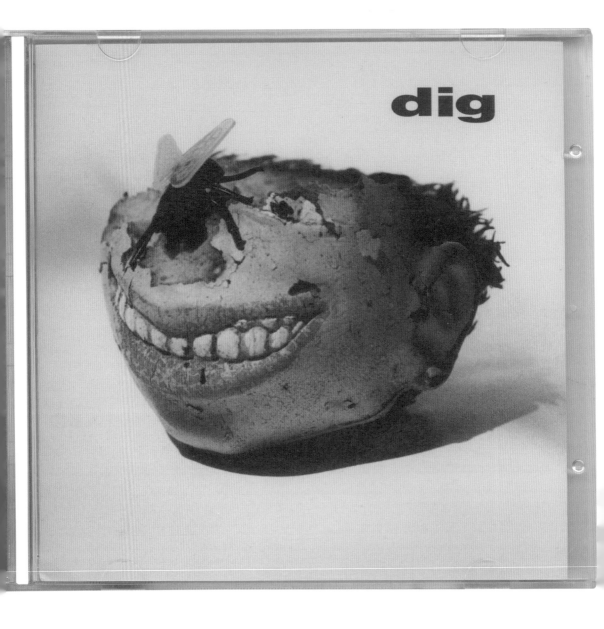

Dig
Dig
Radioactive Records
1993

Bass:
Phil Friedmann

Drums:
Anthony Smedile

Guitar:
Johnny Cornwell,
Jon Morris

Producing:
Dig

Vocals, guitars:
Scott Hackwith

삼배주와 해장국, 왜 믿지 않는 거죠?　　　　　딕
　　　　　　　　　　　　　　　　　　　　　　　딕
　　　　　　　　　　　　　　　　　　　　　　　라디오액티브 레코드
　　　　　　　　　　　　　　　　　　　　　　　1993년

1994년 2월, 대학 입학 직전 동갑내기 사촌과 만나 술을 마셨다. 사촌은 동갑이지만 나보다 한 달 먼저 태어나 학교를 1년 먼저 다녔기에 이미 대학생이었다. 그의 여자 친구까지 예고 없이 등장해 술자리는 다소 멋쩍었다. 그날 나는 왕십리 어느 주점에서 '삼배주'라는 것을 처음 마셔보았다. 자의 반 타의 반 모범생으로 살아서 술 담배와는 거리가 멀었던 나에게, 세 개의 잔을 쌓아 위부터 아래까지 소주를 가득 채우는 삼배주는 나름 신기한 구경거리였다. 잔이 전부 채워지기를 기다렸다가 호기롭게 연속으로 잔들을 깨끗이 비우고는 사촌의 담배를 꼬나물었다. 하, 나름 재미있는데?

얼큰하게 소주를 마시고 도화동 그의 집, 그러니까 이모댁으로 가서 몇 시간쯤 자다가 일어났다. 정확한 시각이 기억나지 않는 새벽이었는데, 더는 잠이 오지 않아 잠깐 서성대다가, 아무 생각 없이 소파에 누워 홍콩 MTV를 보았다. 그때 처음 딕의 「믿어(Believe)」를 들었다. 베이스 리프로만 시작되는 전주 이후 끊어치는 기타 스트로크를 잇는 후렴구의 아르페지오. 곡도 듣기 좋았지만 그보다는 뮤직비디오 속 보컬이 입은 스쿱넥 스웨터의 코발트블루색이 더 강하게 각인되었다.

그날 새벽 여러 뮤직비디오를 보았지만 이 한 곡만을 기억하고 있다. 여러 곡을 기억하다가 시간이 흐르면서 이 한 곡만 남게 된 것도 아니고, 애초부터 이 한 곡만을 기억하고 있었다. 그렇게 넋을 빼놓은 채 뮤직비디오를 보고 있다가 이모 부부와 해장국을 먹으러 나갔다. 그 당시의 기억에 이끌려 결국 2007년쯤엔가 애틀랜타의 한 음반 가게에서 중고로 딕의 앨범을 샀다. 하지만 아직까지도 「믿어」 외의 곡은 들어보지 않았다. 그리고 어느새 나는 소주에도 담배에도 아무런 재미를 느끼지 못하는 중년이 되었다.

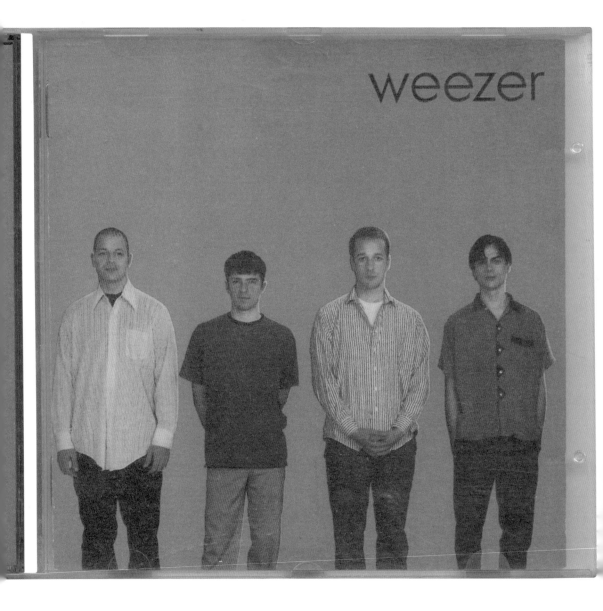

Weezer
Weezer
Geffen Records
1994

Bass, backing vocals:
Matt Sharp

Drums:
Patrick Wilson

Lead vocals, lead and
rhythm guitar, keyboards,
harmonica:
Rivers Cuomo

Producing:
Rick Ocasek

Rhythm guitar (credited),
backing vocals:
Brian Bell

후배는 위저를 들으며 작업을 하다가
반찬을 싸들고 돌아갔을까?

위저
위저(블루 앨범)
게펀 레코드
1994년

1995년, 들으면서 잠들곤 했던 앨범이 한 장 더 있었다. 바로 위저의 셀프 타이틀 앨범이었다. 바로 와닿는 파워팝 자체로도 좋았지만 프로듀서가 더 카스(The Cars)의 릭 오케이섹이라는 사실만으로도 왠지 좋았다. 초등학교 6학년이었던 1987년에 더 카스가 발표한 『집집마다(Door to Door)』 앨범에서 싱글로 발매된(당시의 용어를 쓰자면 '싱글 커트'된) 「넌 그 소녀야(You Are the Girl)」 같은 곡이 라디오를 많이 타면서 즐겨 듣곤 했었다.

위저는 파워 코드에 팝의 멜로디가 착착 달라붙어 있어, 처음 들을 땐 매우 경쾌하고 흥겹지만 계속 듣다 보면 리버스 쿼모의 보컬 뒤에 깔린 쓸쓸함이 차츰 존재감을 키운다. 그리하여 이 노래들은 그가 그다지 활동적인 소년이 아니었던 시절* 자기 방에서 기타를 치며 만들었을 것 같다는 느낌을 받게 되고, 마지막 곡 「꿈에서만(Only in Dream)」의 옥타브를 활용한 베이스 리프를 들을 때 잠이 오는 이유가 굳이 제목 때문만은 아님을 새삼 깨닫게 된다. 위저는 남부 캘리포니아의 햇살과 소년의 소심함이 병치된 이모코어(emocore)의 뿌리였다. 여러 문제로 5년 만에 내놓았던 2집 『핑커턴(Pinkerton)』이 발매 당시 소포모어 징크스로 치부되며 나쁜 평가를 받았다가 훗날 재평가된 이유도 사실 새로운 장르의 구현이었기 때문이다.

1995년 2학기 말, 최일민 앨범 이야기에 등장했던 고등학교 동창(그도 건축과로 진학했다.)과 그나마 가까웠던 과 후배 K를 불러 설계 과제를 마무리했었다. 군 복무 중이라 비어 있는 형의 방에서 샤프**의 '컴포넌트'로 위저의 앨범을 틀어놓았는데 후배 K가 무척 좋아했다. 부산이 고향이라 삼촌과 함께 자취를 했던 K는 사흘 정도 우리 집을 오가며 어머니가 해주는 밥을 먹고 위저를 들으며 건축 모형을 만들었다. 다음 해에 그는 입소하는 나를 논산까지 따라와 배웅해주기도 했다.

『핑커턴』에 실망한 적도 있지만, 어쨌든 위저는 내가 갓 스물에 접어든 때부터 30대의 어느 지점까지 내 삶에서 '하우스 밴드' 노릇을 했다. 공연도 두 번씩이나 보러 갔던 유일한 밴드였다.

* 리버스 쿼모는 성인이 되고 나서야 짧은 한쪽 다리의 길이를 맞추는 수술을 했다. 유튜브에서 볼 수 있는 1995년 8월 3일의 데이비드 레터맨 출연분을 보면 엄청나게 통이 넓은 바지를 입고서 거의 움직이지 않는 그를 볼 수 있다. 수술 이후의 출연으로, 뼈를 고정시키는 데 쓰는 링을 수용할 수 있을 만큼 통이 넓은 바지였다.
** 당시 샤프는 꽤 신기한 음향기기를 많이 냈다. 카세트 테이프 두 개를 한꺼번에 겹쳐서 넣고 연속으로 재생할 수 있는, 더블데크가 아닌 플레이어 같은 게 좋은 예다.

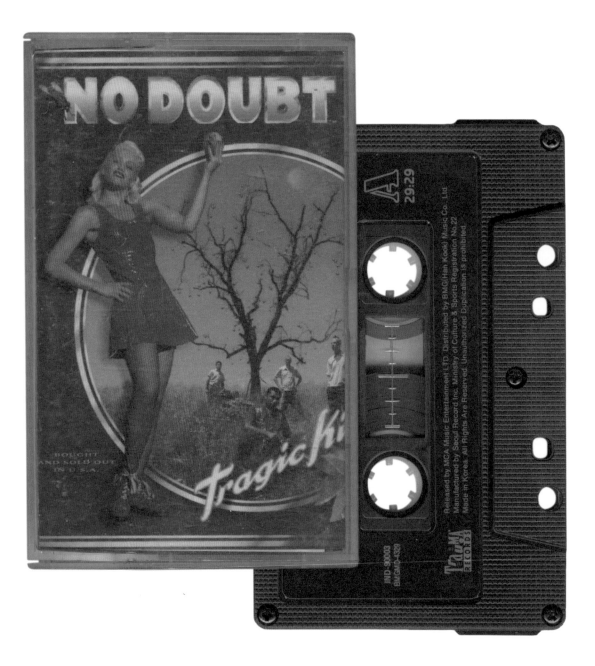

No Doubt
Tragic Kingdom
Interscope Record
1995

Bass:
Tony Kanal

Cello:
Melissa Hasin

Creative direction, design,
digital imaging:
Morbido / Bizarrio

Drums, percussion:
Adrian Young

Guitar:
Tom Dumont

Piano, keyboards:
Eric Stefani

Photography:
Dan Arsenault,
Patrick Miller,
Shelly Robertson

Producing:
Matthew Wilder

Trombone, percussion:
Gabrial McNair

Trumpet and flugelhorn:
Phil Jordan

Vocals:
Gwen Stefani

의심의 여지없이 소머리국밥

노 다우트
비극의 왕국
인터스코프 레코드
1995년

나랑 서울 좀 갔다 오자. 1998년 초 어느 토요일 오전이었다. 부식 수령을 끝내고 느긋한 마음으로 사무실에 앉아 있던 나를 행정보급관이 호출했다. 을지로에 가서 계란 프라이를 위한 번철을 사 오자는 것이었다. 아, 귀찮다. 병장 3호봉쯤 되었으니 외출이 끌릴 시기는 아니었다. 적당히 오전 일과를 끝낸 뒤 어딘가에 숨어서 몰래 반입한 카세트 플레이어로 음악이나 들을 심산이었는데. 나는 그때 한창 노 다우트의 『비극의 왕국』 앨범에 심취해 있었다. 앨범 수록곡 중 「말하지 마(Don't Speak)」가 철철 넘치는 애절함으로 인기몰이를 했지만, 나는 신나는 에너지—요즘 식으로 말하면 '흥 부자'—로 가득한 첫 곡 「거미줄(Spiderweb)」과 빠른 박자로 진행되다가 불길하게 끝맺는 마지막 곡 「비극의 왕국」이 맞물려 형성하는 긴장감을 좋아했다.

숨어서 음악이나 들으려던 계획이 틀어진 건 유난스런 사단장 탓이었다. 대를 이어 별을 달았다는 당시 사단장은 하필이면 음식에 관심이 많아서, 틈만 나면 내가 근무했던 보급수송대로 실험 지시를 내렸다. 개중에는 참신한 것도 있기는 했다. 이를테면 토요일 아침 특식인 햄버거 빵을 대나무 발에 쪄보라는 지시였다. 지금도 그런지는 모르겠지만, 당시 군부대의 대량 조리는 취반관으로 이루어졌다. 취반관은 트레이에 쌀을 담아 밥을 찌는 직육면체 찜통의 옆구리에 국을 끓이는 원통이 달린 취사 기기로, 기능이 형태를 결정지은

물건이었다. 햄버거 빵 역시 취반관의 트레이에 담아 쪘는데, 대량으로 만들다 보니 봉지째로 찌는 탓에 빵 대부분이 습기로 물크러지곤 했다. 그렇기에 음식에 관심이 많던 사단장으로부터 포장 뜯은 빵을 대나무 발로 쪄보라는 지시가 내려온 것이다. 명령대로 해보니, 매번 수백 개의 빵 봉지를 뜯는 게 보통 일은 아니었지만 빵 맛이 훨씬 개선되기는 했다.

계란 프라이를 위한 번철도 이런 성과에 고무된 사단장이 내린 지시 가운데 하나였다. 햄버거와 비빔밥에 딸려 나오는 삶은 계란을 부침으로 바꿔보라는 내용이었다. 그렇게 나는 느긋해야 할 주말에 행정보급관과 함께 서울로 가게 되었다. 부속만 있으면 탱크도 조립할 수 있을 거라는 을지로, 청계천 일대에서 번철쯤이야. 금방 용무를 해결하고 행정보급관이 사주는 소머리국밥까지 먹었다. 이후 우리 부대는 삶은 계란 대신 중대별로 차출된 일이등병들이 만든 계란 프라이가 식판에 올라갔다. 음식에 관심이 많던 사단장은 예편 후 고향에서 국회의원에 도전했지만 애초에 그 지역에서는 절대 당선될 수 없는 당의 공천을 지역구마저 꼬인 채로 받아 낙선했다. 삼성장군이면 나쁜 커리어는 아니었지만 그의 아버지는 국방부 장관까지 지냈노라고 들었다.

어느 새벽 남의 집 거실에서
엠앤엠즈를 집어 먹을까 망설였다

에스테로
타인의 숨결
더워크그룹 레코드
1998년

어느 새벽, 잠에서 깨어났다. 에어컨을 틀어놓았음에도 유난히 무더웠던 북버지니아— 그 동네에서는 '노바(NOrthern VA)'라 일컫는—의 밤이었다. 잠이 안 왔지만, 그렇다고 내 집도 아닌데 시끄럽게 돌아다닐 수도 없어서 살금살금 걸어 1층으로 내려갔다. 소파에 앉으니 단것이 담긴 유리 접시가 보였다.

한국에 살았을 적에도 친구네 집에는 항상 사탕이나 초콜릿 같은 단것이 여기저기에 놓여 있었다. 친구의 아버지가 미군 기지에서 수의사로 일하며 영향받았기 때문일까? 미국으로 건너온 친구의 집은 간식의 종류가 한결 다채로워져 있었다. 엠앤엠즈(M&M's)나 흰 바탕에 빨간 소용돌이 무늬가 그려진 박하사탕, 젤리빈 등과 함께 육포 브랜드인 슬림 짐(Slim Jim) 소시지도 있었다.

출출하지 않은 건 아니었지만, 아무것도 손대지 않고 텔레비전을 틀었다. 친구가 한국에 살 때에도 친구 집에 놀러갈 때마다 무엇인가 먹고 싶었지만 손댄 적은 없었다. '남의 집 물건에 함부로 손대면 예절에 어긋난다 / 단것은 살찌니까 먹으면 안 된다 / 남들 앞에서 게걸스럽게 먹지 마라' 등의 가정교육이 얽혀 형성된, 일종의 습관적 자기 검열 때문이었다. 슬림 짐 소시지의 맛이 궁금했지만 애써 외면하고 MTV로 채널을 돌렸다. 적당히 배고프고, 적당히 졸리고, 핑장히 더운 가운데 모르는 곡이 나왔다.

참으로 신기한 곡이었다. 느린 축에 속하는

트립합인데 코러스는 당시 대세 중 한 줄기였던 드럼 앤 베이스인 데다가, 비디오는 아하(A-ha)가 「날 데려가 줘(Take On Me)」에서 처음 시도했던 연필 작화풍의 애니메이션이었다. 거기에 적당히 힘 있고 호소력 있는 보컬까지. 졸려서 눈이 침침했지만 뮤지션 이름과 곡 제목을 기억했다. 에스테로, 「타인의 숨결」. 당장 내일 몰에서 찾아봐야지.

1998년 6월 18일, 제대한 그날 여권을 만들었다. 그리고 한 달도 안 되어 미국 북버지니아의 친구네로 떠났다. 친구가 놀러 오라고 말했으니 그렇게 가도 된다고 생각했었다. 지금 생각해보면 멍청한 짓거리였지만. 9·11 테러 이전이라 비행기 출구를 나서자마자 마중 나온 친구를 만날 수 있었다. 공항을 나서자마자 눈에 들어오던 엄청나게 높은 하늘과, 밤의 도로를 달리며 보았던 빛나는 코카콜라 자판기의 이미지가 아직도 머릿속에 선명하다. 어느 주유소에 나란히 있는 코카콜라 자판기 세 대가 거대한 콜라병처럼 환하게 빛나고 있었다. 내가 운전하고 있었더라면 바로 차를 세우고 콜라를 마셨을 텐데. 이후 미국에 살면서 수많은 자판기를 보았지만 그렇게 환히 빛나는 것들은 다시 만나지 못했다.

친구네는 세탁소 등등 투자 이민자의 정석을 착실히 밟아 인근에서 두 번째로 큰 몰에 핫도그 프랜차이즈를 열었다. 핫도그와 햄버거는

물론이고 이로(Gyro)*도 팔았다. 나는 어학연수 같은 계획을 가지고 미국에 간 게 아니었기에, 얼마 안 지나 너무나도 자연스럽게 친구네 가게 일을 거들게 되었다. 청소 등 허드렛일을 지나고 처음 맡은 진짜 일은 감자 쪼개기였다. 아이다호주의 러셋 감자로 프렌치 프라이를 튀겼는데, 감자의 길쭉하고도 가지런한 모양은 압출기로 만든다는 걸 그때 알았다. 벽에 고정된 압출기에 감자를 올린 뒤 레버를 힘껏 당기면 격자 틀을 거치며 감자가 균일하게 쪼개진다. 쪼갠 감자는 플라스틱 컨테이너에 담아 물을 채운 뒤, 하룻밤 냉장고에 두어 전분을 걷어냈다가 주문에 맞춰 튀긴다.

당시만 해도 붙임성이 좋은 20대 청년이었던 데다가, 갓 제대해 설거지나 걸레질 같은 허드렛일을 잘했기에 나는 파트타이머 아주머니들과 금세 친해졌다. 그래서 손님이 몰리는 점심시간이 지나면 아주머니들이 만들어주는 그날의 메뉴를 먹고 몰을 한 바퀴 돌았다. 여러 브랜드 의류를 살펴보는 일도 좋았지만, 나의 최대 관심사는 역시 음악이었다. 다이어리 한쪽에 쌀알만 한 글씨로 음반 목록을 정리하고, 매일 레코드 가게에 들러 전날 뒤집었던 CD 케이스를 뒤집고 또 뒤집다가 한두 장 정도를 사서 오후 영업 준비 중인 가게로 돌아오곤 했다.

에스테로는 현지에서 듣고 구매한 첫 음반이었다. '앨범이 과연 있을까?' 생각하며 레코드 가게에 들렀는데 앨범이 있을 때의 쾌감이란, 정말 유치하지만 보물을 찾는 기분과 흡사했다. 요즘이야 주로 스트리밍 서비스를 활용하니 앨범을 사고 듣는 그 과정이 거의 사라져버렸지만, 그렇다고 음악을 찾아 듣는 즐거움마저 사라졌다고는 볼 수 없다. 관심 가는 뮤지션이나 밴드의 이름을 검색하고 앨범을 선택하고 재생하는 그 짧은 순간에도 나름대로의 설렘은 있다.

석 달가량의 체류 끝에 나는 독립하지 못한 중산층의 20대 청년이 살 수 있는 것보다 더 많은 음반과 옷가지를 사 들고 귀국했다. 과소비했다는 말이다. 굳이 글로 쓰고 싶지는 않은 환멸을 느끼고 돌아온 뒤 친구와는 연락을 끊었고, 에스테로는 드문드문 새 앨범을 내놓았지만 첫 앨범만큼 내 관심을 끌진 못했다.

* 회전 구이 고기를 끼운 그리스식 샌드위치. '지로' 혹은 '자이로'라 통하지만 그리스식 발음은 '이로'이다. 2003년 유럽에서 건축 답사로 여름 학기를 보내며 일주일에 대여섯 번쯤 먹었다.

Esthero
Breath from Another
The WORK Group Record
1998

Art direction, design:
Mary Maurer

Bass:
Malik Worthy

Conductor, string arrangements:
Tom Szczesniak,
Ray Parker

Design, photography:
Zoren Gold

Drum programming:
A'ba-Cus

Drums, toms:
Jason Ray

Engineer:
Martin "Doc" McKinney,
Tyson Kuteyi

Horn arrangements, programming, string arrangements:
Martin "Doc" McKinney

Keyboards:
David E. Williams,
Oscar MacDonald

Mastering:
Eddy Schreyer,
Gene Grimaldi

Mixing:
Dave Pensado,
Jeff Griffin,
Tristin Norwell,
Warren Riker

Optigan:
Rami Jaffee

Percussion:
Dave Gouveia

Producing:
Don McKinney,
Esthero,
Martin "Doc" McKinney

String arrangements, vocals:
Esthero

Scratching:
Oscar "DJ Grouch"
Betancourt,
Tyson Kuteyi

Trombone:
Evan Cranley

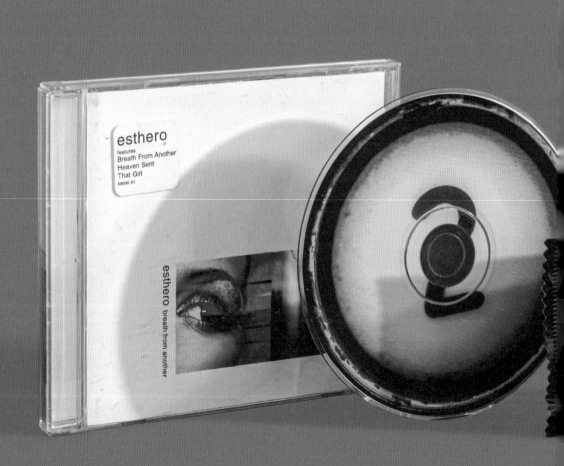

esthero

features
Breath From Another
Heaven Sent
That Girl

68696 S1

esthero breath from another

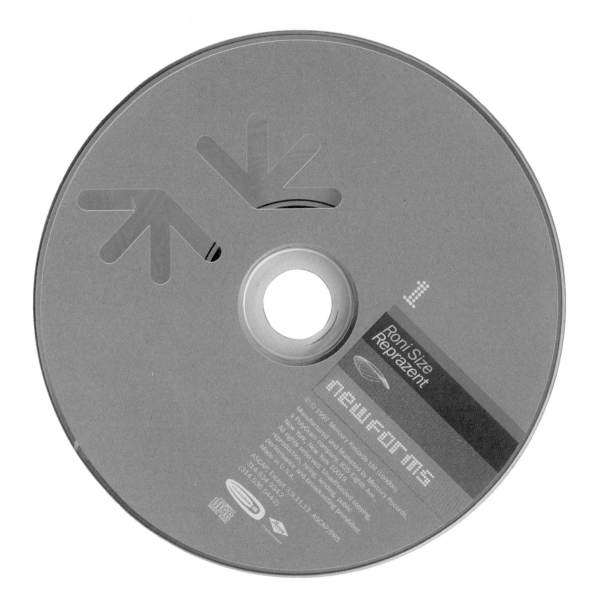

Roni Size & Reprazent
New Forms
Talkin' Loud Record
1997

Bass:
Si John

Design:
Intro. London

Drums:
Clive Deamer

Guitar:
Tyrrell

Keyboards:
Roni Size

Photography:
Vikki Jackman

Producing:
DJ Die,
DJ Suv,
Krust,
Roni Size

Saxophone:
Adrian Place

Vocals:
Bahamadia
Dynamite MC,
Onallee,
Roisin Murphy (sampled)

Writing:
Dynamite MC,
DJ Die,
DJ Suv,
Krust,
Onallee,
Roni Size

드럼 앤 베이스 장단에 몸을 흔들며
코티지 치즈와 굽지 않은 아몬드를 먹었다

로니 사이즈 앤 리프라젠트
새로운 유형
토킹라우드 레코드
1997년

"쟤는 늘 뭔가 먹고 있어." 코티지 치즈를
먹으려는데 건너편 책상의 J가 한마디 던졌다.
어쩐지 기분이 나빴지만 무시하고 다시 이어폰을
꼈다. 배는 고프고 할 일은 많다. 중대형 건축
사무소의 말단 직원의 팔자란 그런 것이다. 끝도
없는 단순 작업으로 나날을 보낸다. 여덟 시간
내내 문 손잡이만 그린다거나 결국엔 짓지도
않을 100층짜리 해괴망측한 고층 건물의 지하
10층 주차장 셀(cell)을 지시에 따라 요리조리
바꿔 넣는다. 쳐내야 할 도면은 많고 배는
고프다. 점차 불어나는 체중으로 고민하는 나날
속에서 코티지 치즈와 아몬드는 나의 소중한
간식이 되어주었다. 저지방 고단백, 너무 좋았다.

끝없는 단순 작업이 아니었더라면 로니
사이즈 앤 리프라젠트의 『새로운 유형』은 영영
끝까지 듣지 못했을 것이다. 첫 두세 곡은 신나고
경쾌한 미니멀리즘이 펼쳐지는 데다 드럼 앤
베이스 특유의 치찰음과 파열음도 즐겁게
다가온다. 그러나 거기까지. 이후로는 얼핏 들으면
그게 그거 같은 비트가 이어지면서 혼란에
빠져버린다. 그것도 꽉 채운 더블 앨범의
분량으로. 그저 지루하다고 단정 짓기 어려운,
도대체 이 감정이 무엇인지 고민하게 만드는
혼란이었다.

어쩌면 그런 혼란이 당시 새로운 장르로
떠올랐던 드럼 앤 베이스의 매력일지도
모르겠다. 애초에 테크노는 여러 소리 혹은
음향의 지류를 중첩시켜 얼개를 짜는 장르다.
그렇게 만든 시간 축 위에서 각 음향의 지류에서
일어나는 미니멀한 변화가 점진적으로 곡 전체를
변화시킨다. 테크노 음악 가운데 하나인 드럼
앤 베이스에도 같은 원리를 적용할 수 있는데,

다만 드럼 앤 베이스는 상대적으로 적은 수의
지류를 중첩시키며 공간감을 더 중요하게 여긴다
…라는 게 내가 노동요로 근 10년 만에 『새로운
유형』 앨범을 다 듣고 느낀 감상이었다. 일상 속
다른 곳에서는 단순하고 반복적이라 끝까지 듣기
어려운 음악이 단순 과업을 만나자 제 능력을
톡톡히 발휘했다. 그렇게 드럼 앤 베이스의
혼란 속에 나 자신을 빠트린 채 도면을 쳐내고
또 쳐냈다. 불에는 불을, 단순함에는 또 다른
단순함을 붙이며 하루하루를 살아갔다.

이 무렵, 그동안 사놓고 제대로 듣지 않았던
앨범들을 노동요로 쏠쏠하게 써먹었다. 사놓고
제대로 듣기까지 가장 오래 걸린 앨범 1위는
오비추어리(Obituary)의 『사인(Cause of
Death)』이 차지했다. 1992년쯤 데스 메탈에
대한 호기심에 샀지만 그동안 귀에 박히지
않아서 안 듣다가, 구매한 지 약 15년이 지난
후에야 전곡을 감상하는 데 성공했다. 유난히도
단순하고 지루했던 어느 금요일 오후였다.

훌륭한 저지방 고단백 식품이었던 코티지
치즈는 한국으로 돌아오면서 먹을 수 없어졌다.
2009년쯤에는 시중에 나오지도 않았고, 10년쯤
지나니 나오기는 했지만 맛도 가격도 선뜻
손이 안 가는 수준이었다. 한편 아몬드는 상태
안 좋은 이가 깨져버릴까 두려워 한참을 먹지
않다가 최근에야 다시 조금씩 손대고 있다.
나는 생아몬드를 좋아하는데, 소수 취향이리라
예상한다. 시중에 생아몬드를 많이 팔지 않는
게 불만이다. 안 구운 아몬드를 사서 구워 먹을
수는 있어도 구운 아몬드를 사서 안 구운 상태로
되돌릴 수는 없으니까. 맛의 잠재력이 반으로
줄어든 아몬드를 사고 싶지는 않다.

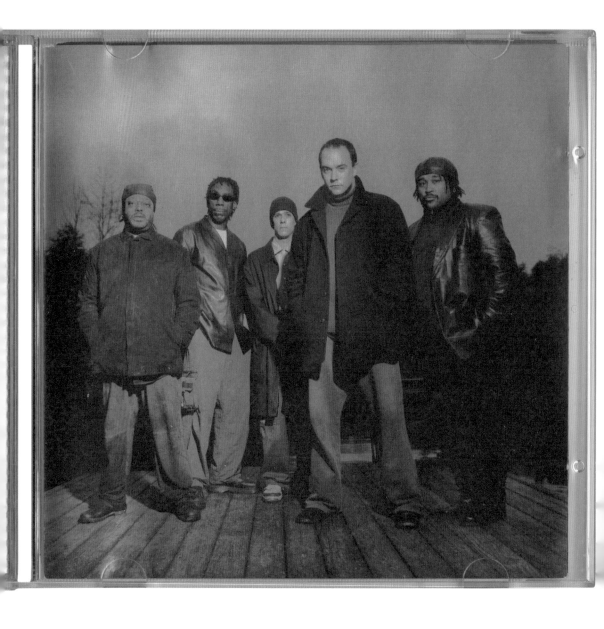

Dave Matthews Band
Everyday
RCA Record
2001

Acoustic guitar, electric
guitar, vocals, baritone
guitar:
Dave Matthews

Bass guitar:
Stefan Lessard

Bongos, conga, drums,
background vocals,
vibraphone:
Carter Beauford

Flute, contrabass clarinet,
saxophone, background
vocals:
LeRoi Moore

Producing, keyboards,
piano:
Glenn Ballard

Violin, background vocals:
Boyd Tinsley

꿈결에 나는 뻥튀기 밥풀 사이의
공간을 헤매고 있었다

데이브 매슈스 밴드
매일
RCA 레코드
2001년

"형, 여기가 '앰피띠어러'인데요. 데이브 매슈스 밴드도 공연하고 그래요." 친구 동생의 남자 친구가 고속도로 오른편에 보이는 대형 시설에 관해 설명해줬다. 나는 중형 세단의 뒷자리에 앉아서 퀘이커(Quaker)의 라이스 케이크를 씹고 있었다. 라이스 케이크라니 거창한 것 같지만 튀밥을 원형으로 뭉친, 단맛 없는 강정 같은 과자였다. 데이브 매슈스 밴드의 최고 히트 앨범 『이 붐비는 거리 앞에서(Before These Crowded Streets)』가 발매된 지 얼마 되지 않은 1998년의 여름이었다.

친절히 설명해준 그에게는 미안하지만 나는 데이브 매슈스 밴드보다 쌀과자가 더 신기했다. 엿 없이 튀밥을 뭉쳤다는 사실만으로 신기한데, 그래서 다이어트 식품 취급을 받는다는 것도 웃겼다. 데이브 매슈스 밴드는 굳이 별 관심을 갖지 않아도 앨범이 갓 나온 상태였고 워낙 인기였기에 라디오에서 「머물러(Stay)」를 각인될 때까지 들을 수 있었다. 나는 그 노래를 들을 때마다 퀘이커 쌀과자를 생각했다. 씹으면 '빠작빠작' 요란하게 들리던 소리와, 무더운 한여름 차창을 열어놓고 달렸던 고속도로, 그리고 '앰피띠어러'까지.

이후로도 데이브 매슈스 밴드에는 관심을 가지지 않고 살다가, 잠이 유난히도 오지 않았던 어느 새벽 라디오에서 낯선 곡을 들었다. 데이브 매슈스군. 관심이 없더라도 그의 목소리는 잊을 수가 없었다. 네 번째 정규 앨범 『매일』에 실린 「사이의 공간」이었다. "더 스페이스 비트윈(The space between)"이라는 후렴구가 유난히 잘 들렸다. 다음 날 나는 오랜만에 동네 슈퍼마켓에 들러 퀘이커 쌀과자를 사다 먹었다. 애틀랜타에서 살던 2006년쯤의 일이었다. 그날 밤 이후로 나는 이 곡을 들으면 언제나 좀 뭉클해진다. 그냥 단지 '사이의 공간'이라는 제목 만으로도. "우리가 흘리는 눈물이 서로를 더 가깝게 만들어주는 웃음이겠죠."

사족: 전혀 다르게 생겼건만 나는 데이브 매슈스의 목소리를 들으면 톰 행크스가 자꾸 떠오른다. 두 사람 모두에게 미안하다.

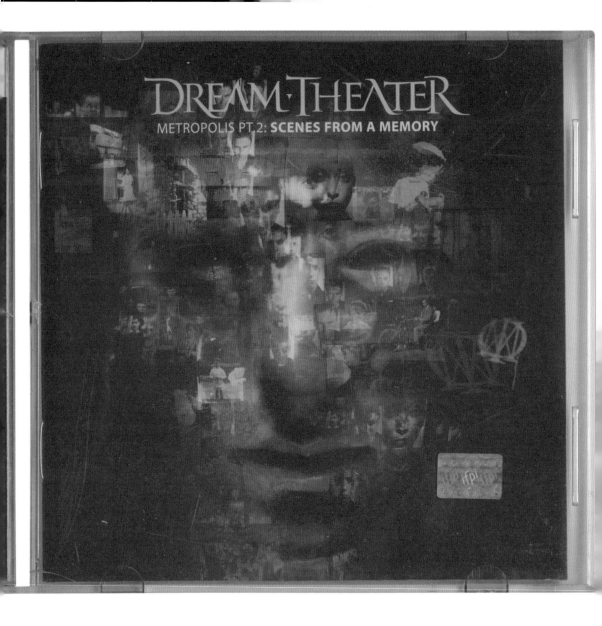

Dream Theater
Metropolis II: Scenes from a Memory
Elektra Records
1999

Bass:
John Myung

Drums, background vocals:
Mike Portnoy

Guitar, background vocals,
programming:
John Petrucci

Keyboard, choir
arrangement and
conducting:
Jordan Rudess

Lead vocals:
James LaBrie

Producing:
John Petrucci,
Mike Portnoy

저탄고지 도시락, 다이어트 꿈의 극장

드림 시어터
메트로폴리스 II: 기억 속의 장면
엘렉트라 레코드
1999년

투잡을 뛰어봤다. 다른 창구로 돈을 벌면 글쓰기를 좀 더 편하게 할 수 있을지도 모른다는 생각 때문이었다. 첫 번째 시도는 실패였다. 학원가의 베테랑들과 팀을 이뤄 강남 학원가에 GRE 강좌를 개설했는데 모객이 되지 않았다. 수강료 가운데 일정 비율을 내가 차지하는 조건이었으므로 학생이 많을수록 이득이었다. 그러나 수강 신청한 학생은 고작 세 명. 강연을 할수록 적자가 나는 상황이었으니 확실하게 실패였다.

이후 일전의 실패를 밑거름하여 다른 학원에서 중고등학생을 대상으로 토플 영작 수업을 맡았다. 해외에 있던 학생들까지 귀국하는 여름방학 특강철이었던지라 아침 8시부터 밤 10시까지 수업이 끊이지 않는 가운데, 본업인 글쓰기도 계속해야만 했으니 물리적으로 시간이 없었다.

날마다 6시가 조금 넘은 이른 시각에 출근하며 드림 시어터의 『메트로폴리스 II: 기억 속의 장면』을 들었다. 첫 곡을 건너 뛰고 「신 투: I. 오버추어 1928(Scene Two: I. Overture 1928)」의 낙관적인 리프를 들으면 왠지 없던 힘도 솟아나는 느낌이었다. 학원에서 떼돈을 벌어 편하게 글 쓰는 미래를 살짝 맛보는 기분이었달까.

구르는 김에 더 굴러보겠다고 다이어트도 병행했다. 당시 재미있게 읽었던 게리 토브스(Gary Taubes)의 『살이 찌는 이유(Why We Get Fat)』를 따라 '저탄고지'를 실행한답시고 구운 쇠고기와 두부로 이루어진 도시락을 싸서 하루도 빠짐없이 먹었다. 좁아터진 학원에서도 특히 좁아터졌던 강사실 한구석에서 식은 도시락을 입에 털어 넣으며 매일 열 시간 가까이 강의하고 과제를 첨삭했다. 체중이 빠르게 줄었다.

그렇게 나를 갈아서 잠깐 돈을 벌긴 했지만, 혹사의 대가치고는 모자란 금액이었다. 결국 나는 참다못해 메일로 사직서를 쓰고는 아이슬란드로 여행을 떠났다. "선생님, 강사료는 드릴 수 없습니다. 무엇이 객관적인지 한번 생각해보세요." 나는 몇 개월 뒤 노동청에 신고해 떼먹힌 강사료 40만 원을 더 받았다. 저탄고지 다이어트를 중단하니 잠깐 줄었던 몸무게도 다시 회복했다. 더 이상 투잡도 뛰지 않았고, 드림 시어터 앨범도 듣지 않게 되었다. 들을 때마다 이른 아침 억지로 일어나 지하철역까지 걸었던 기억이 떠올라 견딜 수 없었기에. 체중이 줄었던 건 저탄고지 도시락 때문이 아니라 혹독한 노동 때문이었을 거라고 여태껏 믿고 있다.

언니네 이발관
후일담
석기시대 레코드
1999

기타:
정대욱

드럼, 퍼커션:
김태윤

디자인, 프로그래밍:
데이트리퍼

베이스:
이상문, 정재일, 주노3000

보컬, 기타:
이석원

키보드:
정재일

프로듀싱:
언니네 이발관

산이슬을 마시며 어떤 시대가
막을 여는 순간을 기다렸다

언니네 이발관
후일담
석기시대 레코드
1999년

신촌 마스터 플랜에서 입장을 기다리는
가운데, 앨범 판매가 시작됐다. 모두들 한
장씩 샀지만, CD 플레이어는 나만 가지고
온 듯했다. 켄우드의 플레이어였다. 신보를
허겁지겁 CD 플레이어에 넣었다. 이어폰으로
흘러나오는 소리를 여럿이서 함께 들었다. 야,
이거 엄청나다. 1집이랑 전혀 다르잖아. 입장할
때 정규 유통 과정을 거치지 않았음이 확실한
탄산음료를 한 캔씩 주었다. 코카콜라는 물론,
웰치스처럼 소수 취향의 음료도 여럿 갖추어진
가운데 나는 마운틴 듀를 골랐다. 얘, 마운틴
듀는 어떻게 이름마저 이러니? 바로 전해 여름
놀러간 미국의 친구네 집 지하실에는 마운틴
듀가 상자 단위로 쌓여 있었다. 친구의 어머니는
마운틴 듀가 그 이름처럼, 즉 '산이슬'처럼
맛있다고 했다. 캔을 들고 적당한 위치에 자리를
잡고 섰다. 어떤 시대가 막 시작되기 직전이었다.

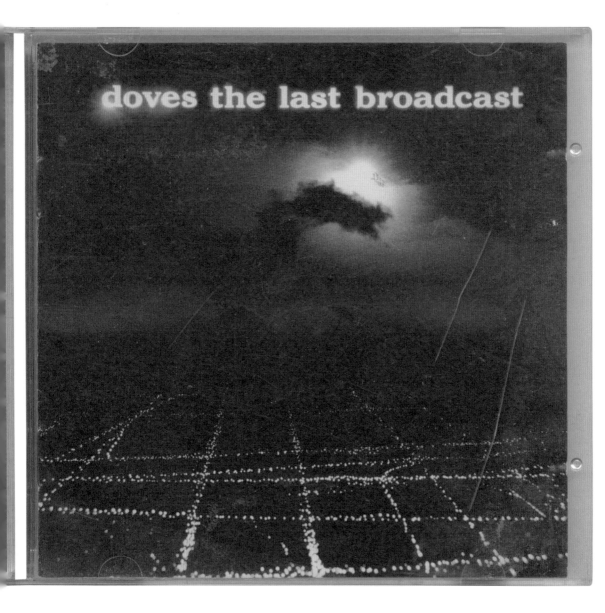

Doves
The Last Broadcast
Heavenly Record
2002

Art direction, design:
Rick Myers

Artwork:
Julia Baker

Drums, vocals:
Andy Williams

Bass, vocals, guitar:
Jimi Goodwin

Guitar, vocals:
Jez Williams

Photography:
Rich Mulhearn

Producing:
Doves,
Max Heyes,
Steve Osborne

허섭한 샌드위치와 인생 음반

도브스
마지막 방송
헤븐리 레코드
2002년

2002년 12월, 스튜디오에서 허섭한 샌드위치를 욱여넣으며 대학원 첫 학기 프로젝트의 발표를 준비하고 있었다. 페퍼리지 팜(Pepperidge Farm)의 열한 가지 통곡물 식빵 두 장 사이에 햄이나 터키, 양상추 등을 대강 넣어 만든 샌드위치를 싸구려 지퍼백에 넣어 가지고 다녔다. 처음에는 마요네즈라도 발랐는데, 점차 마요네즈를 병에서 짜내기조차 귀찮아졌다. 고민 끝에 코스트코에서 일회용 마요네즈 패킷을 한 상자 샀다.

코스트코는 모든 물건을 대량으로 판다. 구매했던 일회용 마요네즈도 200봉지들이었다. 샌드위치 하나에 마요네즈 두 봉지를 써도 100일을 쓸 수 있는 분량인데, 예상보다 유통기한이 너무 짧은 게 문제였다. 100일은 고사하고 두 달 정도? 결국 삼 분의 일도 쓰지 못한 채 아무 생각 없이 냉동고에 보관했는데, 나중에 꺼내보니 유화가 깨져 수분과 기름이 분리되고 말았다. 그렇게 남은 일회용 마요네즈는 고스란히 쓰레기통으로 직행했다.

하루는 영국 음악 잡지 『큐(Q)』의 샘플러 CD를 들으며 샌드위치를 먹고 있었다. 아직 음악 잡지가 살아 있던 시절, 연말에는 그해의 히트곡을 아우른 샘플러를 부록으로 주곤 했다. 그렇다고 그 샘플러를 챙기기 위해 음악 잡지를 사진 않았지만, 등굣길에 쓸데없이 서점에 들른 김에 눈에 뜨인 『큐』를 집었다. 남의 나라에서 처음으로 맞은 학기 말 스트레스로 인한 충동구매였다. 그런데 그 충동구매가 인생 최고의 충동구매가 될 줄은 몰랐다.

"기다릴 수도 없고 당신이 무너져 내리는 걸 보고 있죠 / 더 이상 머무를 수 없고 당신이 타들어가는 걸 보고 있죠" 가사를 듣자마자 「파운딩(Pounding)」이라는 곡 제목처럼 가슴이 쿵, 내려 앉았다 와, 이런 밴드가 있었구나. 나는 충동구매한 잡지에서 '도브스'라는 '인생 밴드'를 만났다. 도브스의 음악은 '시네마틱 록(Cinematic Rock)'이라 불리기도 한다. 복잡하지 않은 뼈대에 편곡으로 살을 촘촘하게 붙여 극적인 효과를 일으키기 때문이다. 곡에 수많은 요소들이 겹쳐 있기에 실제 공연에서는 사운드가 좀 빈 듯한 느낌도 들지만, 훌륭한 연주력이 그 빈 공간을 어느 정도 메워준다.

도브스의 사운드는 「파운딩」이 실린 두 번째 앨범 『마지막 방송』에서 완성되었고 이후 3, 4집에선 살짝 번잡스러워졌다. 한 번 들으면 잊히지 않을 정도로 지미 굿윈의 후렴구가 인상적인 「파운딩」을 대표곡으로 꼽기 쉽지만, 『마지막 방송』 앨범의 정수는 「두려움이 사라지네(There Goes the Fear)」라고 생각한다. "눈을 감을 때는 나를 떠올려요 / 하지만 모든 연을 끊을 때는 주저하지 말아요 / 우울할 때는 나를 떠올려요 / 하지만 오늘 고향을 떠날 때는 머뭇거리지 말아요"라는 후렴구와 격정적인 보사노바로 마무리되는 곡의 구성이 너무 좋아서 내 장례식에 쓸 곡으로 점찍은 지도 오래됐다. 그날 등굣길에 아무 생각 없이 서점에 들러 『큐』를 사지 않았더라면 나는 이들을 영영 몰랐을 수도 있었다. 그렇다고 사는 데 지장이 있진 않았겠지만, 이 앨범을 듣기 전과 후의 나는 분명히 다른 인간이다.

도브스는 2009년 4집 『녹의 왕국(Kingdom of Rust)』 이후 활동을 쉬다가 2020년, 11년 만에 새 앨범 『보편적 욕구(The Universal Want)』를 내놓았다. 간신히 첫 학기를 마친 뒤부터는 허섭한 샌드위치 대신에 일부러 한국적이기를 회피한 반찬과 함께 밥을 도시락으로 쌌다. 러버메이드의 두 칸짜리 밀폐 용기에 밥과 고기 야채 볶음(stir fry) 등을 담아서 단 한 번도 청소한 적이 없는 듯한 전자레인지에 데워 먹고, 코스트코에서 상자 단위로 들여놓은 체리코크나 마리넬리의 사과 주스를 마셨다. 계속 살이 쪄 이대로는 도저히 안 되겠다고 생각한 순간까지.

힙한 동네에서 청어튀김을 먹고
아무 음반이나 골라 집었다

라디오 디파트먼트
덜 중요한 일들
래브라도 레코드
2003년

물가에 서 있는 푸드 트럭에서 청어튀김을
주문했다. 종이 접시의 3분의 1을 덮은 으깬
감자에 통밀 크래커 한 조각이 꽂혀 있었다.
간이 식탁에 앉아 먹는데 손님이라고는 나
혼자였다. 론리 플래닛의 여행 가이드북을 보고
찾아간 힙한 동네였다. 스톡홀름 자체가 힙한
도시인데 그 가운데서도 특히 힙한 동네라고
해서 찾아갔었다. 물론 음식은 북유럽 국가들이
그렇듯 그다지 힙하지 않았다.
　　청어튀김으로 배를 채우고 아기자기한
문구류를 파는 상점을 거쳐 들른 레코드
가게에서 라디오 디파트먼트의 『덜 중요한
일들』을 샀다. '스웨덴에 왔으니 스웨덴 밴드의
음반을 무작위로 사서 들어보자.' 이런 생각에
진열대를 뒤져 골랐었다. 퍼즈가 잔뜩 걸린
기타와 리듬 머신의 조합에 리버브가 많이 걸린
수줍은 보컬이 멀리서 들렸는데, 썩 닮지도
않았건만 은희의 노을을 떠올렸다. 은희의
노을은 1990년대 말 음악 잡지 『서브(Sub)』의
샘플러 CD를 통해 잠깐 알려졌던 밴드였다.

『덜 중요한 일들』 외에도 스타이로폼
(Styrofoam)의 『1,000마디 말(A Thousand
Words)』과 켄트(Kent)의 『이졸라(Isola)』
스웨덴어판을 샀다. 스타이로폼은 원래 느린
글리치 비트에 팝 멜로디를 얹어 좋아하던
그룹이었는데 이 앨범은 당혹스럽게도 응원가
혹은 동요 같은 곡 위주로 구성돼 있다. 켄트는
2016년에 해체할 때까지 즐겨 들었지만 굳이
영어판이 아닌 모국어판을 살 정도로 좋아하지는
않았기에 집에 돌아온 뒤 당황했었다. 여행을
다니다 보면 그렇게 충동구매를 하기 마련이다.

TOO SOON
WHERE DAMAGE ISN'T ALREADY DONE
KEEN ON BOYS
WHY WON'T YOU TALK ABOUT IT?
IT'S BEEN EIGHT YEARS
BUS
SLOTTET #2
1995
AGAINST THE TIDE
STRANGE THINGS WILL HAPPEN
YOUR FATHER
EWAN
LOST AND FOUND

7 332233 000353

labrador

WWW.LABRADOR.SE
INFO@LABRADOR.SE
© & ℗ LABRADOR RECORDS 2003

Radio Dept.
Lesser Matters
Labrador Record
2003

Artwork, painting:
Elin Almered

Bass, piano:
Lisa Carlberg

Drums:
Per Blomgren

Guitar, keyboards, backing
vocals:
Martin Larsson

Guitar, keyboards, vocals:
Johan Duncansson

Photography:
Mårten Carlberg

Producing:
Johan Duncanson,
Martin Larsson

Sleeve design:
Mattias Berglund

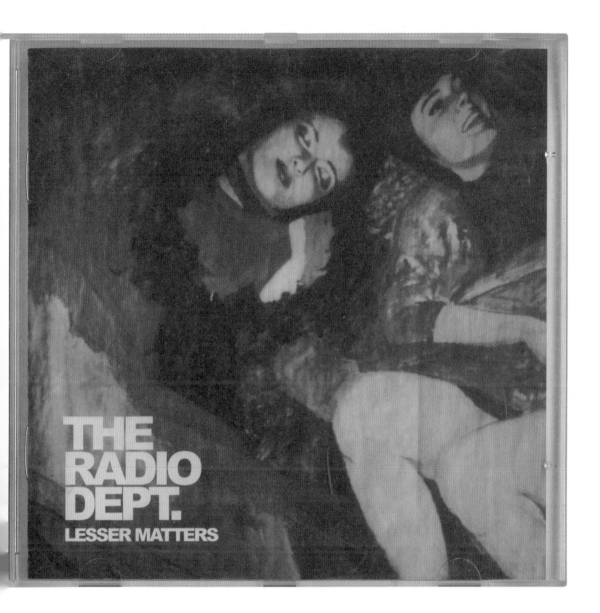

THE RADIO DEPT.
LESSER MATTERS

Radiohead.
Hail to the Thief.
Special edition.

Radiohead
Hail to the Thief
Parlophone Record
2003

Bass, string synth,
sampler:
Colin Greenwood

Drums, percussion:
Philip Selway

Guitar, analogue systems,
ondes Martenot, laptop,
toy piano, glockenspiel:
Jonny Greenwood

Guitar, effects, voice:
Ed O'Brien

Producing:
Nigel Godrich,
Radiohead

Voice, words, guitar, piano,
laptop:
Thom Yorke

그릴 워커스부터 라디오헤드의 공연까지

라디오헤드
도둑 만세
팔로폰 레코드
2003년

2003년 베를린의 알렉산더플라츠에서 가장 인상적인 존재는 그릴 워커스(Grill Walkers)였다. 그릴 워커스는 이동식 소시지 샌드위치 판매원으로, 이름처럼 그릴을 메고 걸어 다니는 노점이었다. 등에는 연료통과 빵을 메고, 가슴에는 소시지를 얹은 그릴을 지고 뚜벅뚜벅 걸어 다닌다. 주문을 받으면 등 뒤에서 빵을 꺼내 소시지를 끼우고 머스터드를 뿌려 건넸다. 연료통 탓이었는지 샌드위치 판매원보다는 인간 폭탄 같은 기분이 들어 보는 내내 마음이 찜찜했었다. 연료통이 터질까 봐 걱정했다기보다는 그런 연료통을 하루 종일 지고 다니는 기분은 어떨까 싶어, 지나칠 정도로 감정 이입을 했다. 주로 폴란드에서 넘어온 장정들이 그릴 워커로 일한다고 들었다.

알렉산더플라츠의 대형 레코드점에서 당시 막 발매된 라디오헤드의 『도둑 만세』와 헬로윈(Helloween)의 『토끼는 쉽게 오지 않는다(Rabbit Don't Come Easy)』, 러닝 와일드(Running Wild)의 라이브 앨범을 샀다. 러닝 와일드의 앨범은 그때까지 단 한 장도 산 적이 없었으니 완전한 충동구매였다. 아직까지도 후회한다. 그때 내가 이걸 왜 샀지? 응원가풍 유럽 헤비메탈은 아무리 노력해도 소화가 안 된다.

라디오헤드의 음반은 4×6판 크기의 종이 패키지 한정판으로, 표지 이미지로 만든 포스터가 들어 있었다. 말 타면 경마 잡히고 싶다는 속담처럼 앨범 산 김에 그들의 공연도 보러 갔다. 마침 그해 가을 라디오헤드가 미국 투어 중이었기에 애틀랜타에 들러 공연을 볼 수 있었다. 빗방울이 흩날리는 음침한 날씨여서 톰 요크가 톰톰을 치며 부르는 「자, 자(There There)」는 정말 훌륭했지만, 백인 남자애들이 세면대에 오줌을 싸 갈기는 비위생적인 화장실 풍경이 너무 충격적이라 기분을 다 망쳐버렸다.

기분이 더러워진 나머지 공연을 간신히 끝까지 봤다. 집에 돌아와서는 그때까지 끝나지 않았던 메이저리그 플레이오프 중계를 보았다. 2003년 10월 6일. 아메리칸리그 디비전 시리즈로 보스턴 레드 삭스와 오클랜드 애슬레틱스가 맞선 날이었다. 데릭 로가 등판해서 보스턴 레드 삭스가 3:1로 승리를 거뒀다.

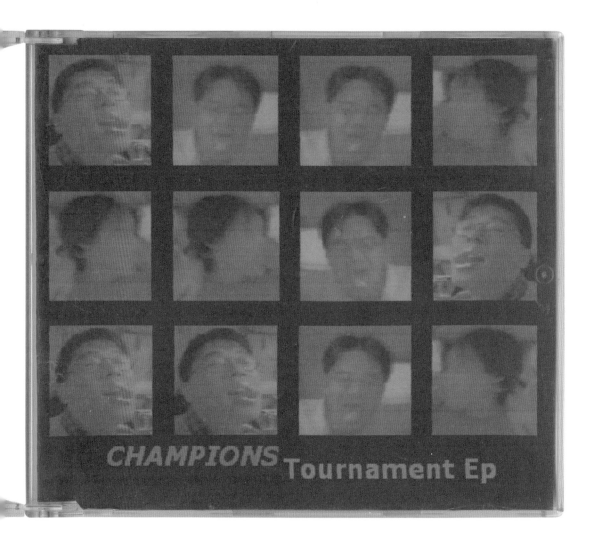

Champions
Tournament
거북 홈 레코딩스
2003

기타:
김혁수

기타, 보컬:
Andy

베이스:
강정훈

지저스 H. 크라이스트,
나는 교차로에서 펑펑 울었다

챔피언스
토너먼트
거북 홈 레코딩스
2003년

지저스 크라이스트. 그가 그럭저럭 유창한 영어로 항의하고는 마지막에 덧붙였다. 그가 말한 게 아니었다면 감탄했을 것이다. 지저스 크라이스트라니, 멋있는데? 아닌 게 아니라 정말 지저스 크라이스트한 상황이었다.

창문 하나 뚫리지 않은 스트립몰의 스시집에 앉아서 음식이 나오기를 기다린 지 어언 한 시간. 갑갑한 공간에서 갑갑한 사람들과 나오지 않는 음식을 하염없이 기다리려니 참으로 갑갑하기 그지없었다. 할 일이 쌓여 있는데 이렇게 멍하니 있어야 한다니. 한 시간 반이 지난 뒤에야 음식이 나오기 시작했지만 애초에 식욕도 없었고 동물적 허기조차 사라진 상태였으니, 오르톨랑을 먹는대도 제대로 맛을 못 느꼈을 것이다. 이미 한참을 늦었는데도 스시가 드문드문 한 점씩 나와서 정말이지 안 하느니만 못한 식사였다. 지저스 크라이스트. 스시가 이렇게나 오래 기다려야 하는 음식이었던가? 지저스 크라이스트. 그래도 이렇게 보고 맛있는 거 사주는 게 우리 역할 아니겠니. 지저스 H. 크라이스트.

이거 전해주라던데. 내용물을 가늠할 수 없는 노란색 불투명 비닐 꾸러미를 받아들고 나는 속으로 지저스 크라이스트를 끝없이 되뇌며 그들과 헤어졌다. 이건 뭐지? 차를 몰고 구불구불한 2차선 도로를 빠져나와 뷰포드 하이웨이와 만나는 신호등에서 좌회전을 기다리며 봉투를 열어보니, 메모와 함께 판지로 만든 쟁반이 담겨 있었다. 종이 공예를 시작하게 되었단다. 건강하게 지내렴. 손아귀로 쥐기에 조금 큰 팔각 쟁반의 바닥에는 종이를 잘라 만든 궁서체의 내 이름이 붙어 있었다. 챔피언스의 「가가(Gaga)」가 흐르는 가운데, 나는 신호를 기다리며 펑펑 울었다. 대체 어쩌자고 이러세요, 이러면 나는 언젠가 다가올 끝 생각에 슬퍼서 견디지 못하는데. 지저스 크라이스트.

Pooma
Persuader
Next Big Thing Record
2007

Artwork, lyrics:
Tuire Lukka

Photography:
Jussi Puikkonen,
Tuire Lukka

Producing:
Gunnar Örn Tynes,
Kristo Tuomi,
Pooma

떠날 때야 비로소 찾은 헬싱키의 음악

푸마
설득자
넥스트빅싱 레코드
2007년

2019년 봄, 이사를 위해 묵은 짐을 꺼내 정리했다. 미국에서 급하게 들어오느라 싸들고 다녔던 쓰레기까지 10년 만에 처분할 기회였다. 많은 과거와 작별을 고하는 가운데, 무민 그림 엽서 한 장이 나왔다. 종이 봉투에 곱게 포장된 상태로 보아 스톡홀름에서 헬싱키로 넘어가는 야간 크루즈의 매점에서 산 것이었다. "핀란드라면 무민이죠." 엽서를 고르는데 또래 여성이 말을 건넸다. 갈색 머리칼로 보아 핀란드 사람이었다. 밤새 크루즈를 타고 아침에 헬싱키에 도착한 뒤, 항구에 펼쳐진 시장에서 딸기(여태껏 먹어본 것 가운데 가장 신맛이 강했다.)를, 숙소로 가는 길에 우연히 발견한 제과점에서 마카롱을 샀다.

딱 1박 2일만 찍고 가는 일정이었는데 그나마도 비가 추적추적 내려 대부분의 계획을 취소했다. 엘릴 사리넨(에로 사리넨의 아버지)이 설계한 헬싱키 중앙역과 1952년 헬싱키 올림픽 주경기장만 스치듯 한 번씩 보고, 한식당에서 돼지불고기 백반 같은 걸 먹었다. 하필 헬싱키에서 한식이 먹고 싶어지다니. 열흘 넘게 한식 안 먹고 잘만 돌아다녔는데. 아무래도 훈제 고등어 탓이었다. 아침 뷔페에 나온 고등어를 보고 '한국의 고등어 반찬 같을까?' 하는 생각에 왠지 반가워서 덥석 집었는데 매우 짜고 비렸다. 웬만한 음식에는 동요하지 않는 나에게도 조금 버거웠다. 그래서 한식당을 찾아 나섰다. 김치와 단무지가 함께 나온 상차림이 조잡하고도 쓸쓸했다.

다음 날 아침에도 여전히 비가 추적추적 내렸다. 오슬로로 날아가는 스칸디나비아 항공에 몸을 싣고 기내지를 대강 살피다가 오른쪽면 하단에 짤막하게 소개된 밴드 푸마의 기사를 읽었다. 헬싱키를 떠나는 비행기 안에서 헬싱키 출신의 밴드에 대한 기사를 읽은 게 왠지 우연이 아닌 것 같아 미국으로 돌아간 뒤 음원을 찾아 들어보았다. 앨범 재킷을 지배하는 검은색만큼 어둡거나 진득하게 흘러가지는 않았다. 앨범에서 가장 좋은 곡인 「눈(Snow)」은 냉동실에 넣어두어 걸쭉해진 보드카를 마시며 가보지 않은 곳에 내리는 눈을 생각하기에 좋다. 누구에게 같이 가자고 권할 생각조차 들지 않는, 권하더라도 응할 거라 기대할 수도 없는 곳의 눈 말이다.

당시 내가 핀란드에 들른다고 했더니 사수 J는 손수 헬싱키의 지도를 뽑아 시내의 어느 거리를 형광펜으로 칠해주었다. "여기 꼭 가봐. '부저스 게이즈(boozer's gaze)'라는 곳인데, 이름처럼 사람들이 앉아서 보드카를 마시고 있어." 하지만 말했듯 비가 추적추적 내리는 가운데 피로마저 겹쳐 찾아볼 엄두조차 내지 않았다. 혹시나 싶어 인터넷을 검색해보았지만 아무런 정보도 나오지 않았다. "야, 너 한국에서 유명한 블로거가 되었다며?"라며 안부 메일을 보내기도 했던 J는 몇 년 전 세상을 떠나 이제 부저스 게이즈에 대해 물어볼 사람이 내게는 없다. 그는 유명 토크쇼에도 출연했던, 미국 최초의 심장 이식 수술 경험자였다.

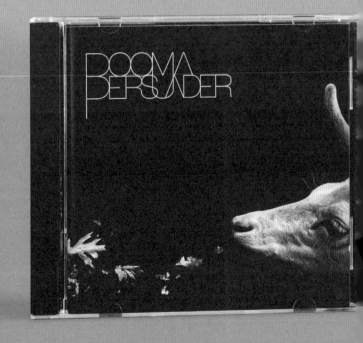

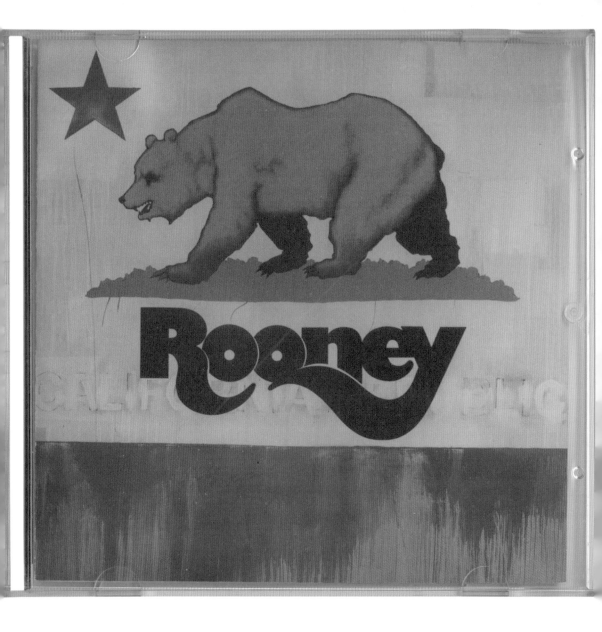

Rooney
Rooney
Geffen Record
2003

Bass guitar:
Matthew Winter

Drums, backing vocals:
Ned Brower

Lead guitar:
Taylor Locke

Lead vocals, rhythm guitar:
Robert Schwartzman

Keyboards, piano:
Louie Stephens

Producing:
Adam Kasper,
Brian Reeves,
Jimmy Iovine,
Keith Forsey

마감: 주식은 치즈밥, 노동요는 셰이킹

루니
루니
게펀 레코드
2003년

"야, 임마! (Hey, dude!) 음악 좀 줄여줘. 이어폰 밖으로 새서 다 들려!" 화들짝 놀라 이어폰을 빼고 들어보니 한 칸 건너 옆쪽에 앉은 동급생 J가 어이없다는 듯이 웃고 있었다. "어, 어 미안." 황급히 음량을 줄이는 내게 J가 노래를 불렀다. "슈 슈 셰이킹(sh sh shakin'), 슈 슈 셰이킹. 아니, 무슨 노래 구절이 이래?" 내가 최대 음량으로 듣고 있던 곡인 「나는 떨고 있어(I'm shakin')」 이야기였다. 그런 후렴구가 있는 노래의 제목에 '셰이킹'이라는 단어가 안 들어간다면 이상할 것이다.

미국에서는 매주 목요일에 신보가 발매된다. 타워 레코드 같은 전문점은 물론 베스트바이나 서킷 시티 같은 전자 제품 양판점에서도 음반을 취급하는데, 신보일 경우 발매 첫 주에 크게 할인하거나 디지팩 같은 한정판을 낸다. 12.99~14.99달러짜리 음반들을 7.99~9.99달러로 할인하곤 했으니, 신보가 나오는 목요일이면 앨범 한 장씩 사 들고 등교했다. 아는 밴드의 신보를 기다렸다가 사는 경우가 많았지만 대학원 4학기 졸업 프로젝트가 본격적으로 돌아가기 시작하던 무렵부터 사정이 바뀌기 시작했다. 그냥 할인하니까, 아니면 재킷이 그럴싸해서 앨범을 집는 경우가 많아졌으며, 한 장에 그치지 않고 이것저것 집어 들곤 했다. 스트레스 때문에 충동구매 겸 음반 뽑기를 한 셈인데, 성공률은 대략 33퍼센트였다. 열 장을 사면 셋 정도는 꾸준히 듣게 됐다는 말이다.

음량을 좀 줄이기는 했지만 끝까지 '슈 슈 셰이킹'을 속으로 열심히 외치며 학교 컴퓨터실에서 졸업 프로젝트를 마무리했다. 사람 많은 공간이 싫어서 늘 혼자 집에서 일했지만, 어쩐지 마지막 학기는 사람들 사이에서 있어야만 할 것 같았다. 나도 동료 의식이라는 걸 한번 느껴보자. 물리적으로 집에서보다 더 많이 일해야 마무리를 지을 수 있을 것 같다는 이유도 있었다. 마지막엔 그렇게 인간으로 구축된 파놉티콘에 나를 던져 넣었다.

5분 거리의 구내식당에 가서 사 먹을 여유조차 없었기에 '치즈밥'을 싸들고 다녔다. 말 그대로 프로세스 치즈 한 장을 끼운 밥이었다. 도시락통에 밥을 절반쯤 담은 뒤 치즈 한 장을 얹고 나머지를 밥으로 채운다. 끝. 고등학교 때 다른 애들이 싸 오는 걸 눈으로나 봤던 치즈밥을 서른한 살 대학원 마지막 학기에 도시락으로 먹고 있다니. 좀 웃기기까지 했지만 다른 반찬을 만들 여유가 없었다.

그렇게 치즈밥을 연료 삼아 열심히 일했다. 사양이 썩 좋지 않은 컴퓨터로 3D 렌더링을 돌리다가 멈춰버리는 바람에 작업을 전부 날린 친구가 주저앉아 우는 소리를 듣기도 했다. 다행스럽게도 내 컴퓨터는 멍청한 불리언 함수로 괴상한 기하 형태를 만들어도 멈추는 일이 없었다. 너도 치즈밥을 먹었니? 슈슈 셰이킹. 적어도 열흘 정도는 하루 한두 끼를 치즈밥으로 때우며 끝없이 재생했다. 슈슈 셰이킹, 슈슈 셰이킹.

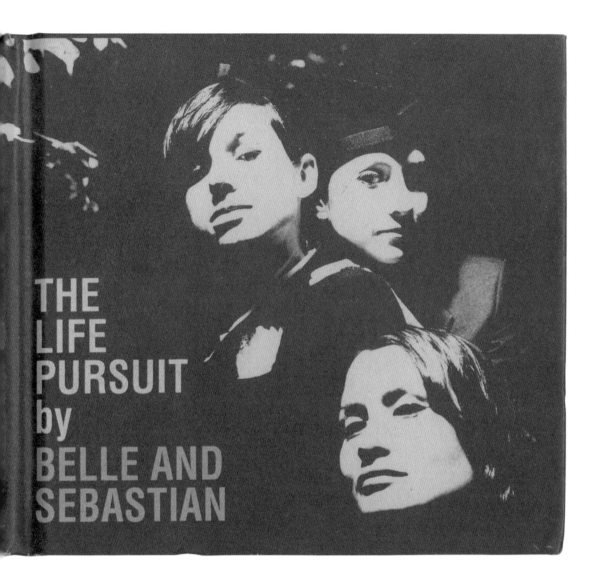

THE
LIFE
PURSUIT
by
BELLE AND
SEBASTIAN

Belle & Sebastian
The Life Pursuit
Rough Trade Record
2006

Bass, keyboards, guitar:
Dave McGowan

Drums, percussion:
Richard Colburn

Guitar, bass:
Bobby Kildea

Guitar, vocals, piano:
Stevie Jackson

Keyboards, piano,
percussion:
Chris Geddes

Producing:
Tony Hoffer

Vocals, guitar, keyboards:
Stuart Murdoch

Vocals, violin, guitar,
flute, keyboards, recorder,
percussion:
Sarah Martin

초콜릿만큼 달달해진 '벨앤세바'

벨 앤 세바스찬
인생 목표
러프 트레이드 레코드
2006년

2월이면 애틀랜타는 이미 봄이었다. 겨울조차 그다지 춥지 않은 도시였다. 어느 날엔 도시락으로 점심을 빨리 해치운 뒤 차를 몰고 애틀랜타의 최고급 상업 지구인 벅헤드로 나갔다. 평소엔 거의 가지 않는 스타벅스에서 한 번도 먹어본 적이 없는 핫초콜릿 한 잔을 사서는 타워 레코드에 들렀다. 코코아 가루를 우유와 크림에 탄 게 아닌, 진짜 초콜릿을 녹여 만든 핫초콜릿이었다. 곧 있을 밸런타인데이를 두고 낸 일종의 특별 메뉴로, 그 이름마저 '마시는 초콜릿(drinking chocolate)'이었다. 타워 레코드에서 집어 든 『인생 목표』 앨범도 마시는 초콜릿만큼 달달했다. 아니, 벨 앤 세바스찬이 이런 음악을 한다고? 가벼운 충격에 휩싸여 떨떠름한 가운데서도 앨범은 좋아 몇 번이고 되풀이했다.

사실 나는 한 번도 '벨앤세바'의 팬이었던 적이 없었다. 모두가 그들에게 열광했던 1990년대에도 나는 대체로 덤덤했다. 그저 『불길함을 느낄 때(If You Are Feeling Sinister)』를 매주 설계 스튜디오 전날 밤샘 작업 노동요의 첫 번째 앨범으로 듣는 수준이었다. 스튜디오 전날 밤의 심난함을 달래기에는 '불길함을 느낄 때'라는 제목의 앨범보다 더 좋은 게 없었다. 말하고 보니 뭔가 아이러니하지만 하여간 그랬다. 특히 「눈 속의 여우(Fox in the Snow)」가 안겨주는 평안함이 좋았다.

하여간 달달한 게 좋아서 『인생 목표』를 닳도록 들었다. 아무 할 일도 만날 사람도 없는 봄에, 마치 할 일 많고 만날 사람도 넘치는 기분으로 듣고 또 들었다. 마시던 초콜릿은 지나치게 달아서 반쯤 마시다가 냉장고에 처박아두었더니 그대로 굳어서 결국 버렸다. 이 앨범도 다음 봄쯤에는 달달함에 물려서 뒷전으로 물러갔다.

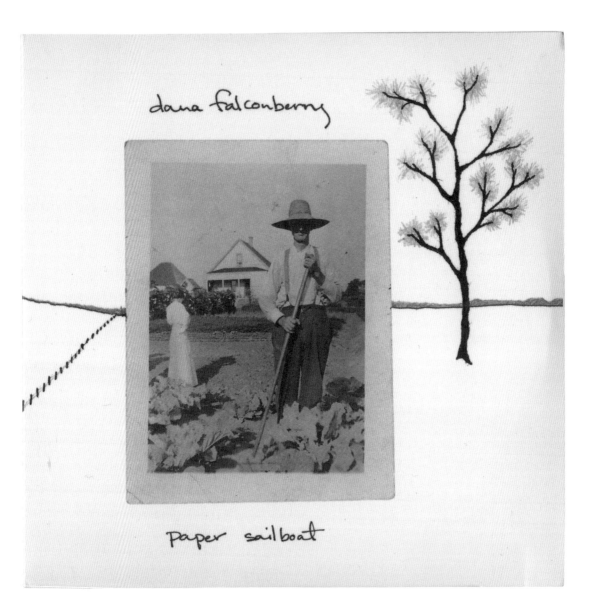

dana falconberry

paper sailboat

Dana Falconberry
Paper Sailboat
Self-Released
2006

Bass:
Brian Beattie

Drums, percussion,
vibraphone:
Michael Longoria

Producing:
Roy Taylor

Vocals, backing vocals,
classical guitar, whistle:
Dana Falconberry

그는 행복할 때 더 슬퍼지는
노래를 부른다고 했다

데이나 팰컨베리
종이 돛단배
자가 발매
2006년

반사 유리 피막을 입힌 흰 철골 구조의 뼈대가
유난히 돋보이는 회사 옆 건물 1180 피치트리의
1층에는 당시 막 유행을 타기 시작하던
가스트로펍 '탭'이 있었다. 어느 목요일, 다들 한
시간쯤 일찍 퇴근해 탭에서 해피 타임을 즐겼다.
상호에 걸맞게 '탭'에서 뽑아낸 에일에 매치스틱
프라이(matchstick fries)를 집어 먹으며 수다를
떨었다. "맥주 미지근하네. 에일은 라거보다
높은 온도에서 마셔야 한다는데, 솔직히 알게
뭐야? 나는 빌어먹도록 차가운 맥주가 좋다고!"
나와 같이 정리 해고된 이후, 샌프란시스코로
건너가 건축가보다 아티스트에 방점을 둔 활동을
벌인다는 L이 던진 한마디를 아직도 기억한다.
사실 나도 빌어먹도록 차가운 맥주가 좋다.
라거든 에일이든 상관없다. 쭉 들이켰을 때 찡,
하고 '브레인 프리즈(brain freeze)'가 오지
않는다면 실패한 맥주다.

나는 그때 데이나 팰컨베리의
「세이디(Sadie)」를 생각하고 있었다. 음악
문화 잡지 『페이스트(Paste)』의 샘플러를 통해
접했는데 쓸쓸한 정서가 돋보여 조금씩 정보를
찾아보던 중이었다. 팰컨베리는 텍사스주
오스틴의 펍 등에서 아르바이트로 노래하며
데뷔를 준비했는데, '해피 아워에도 사람을
울린다'는 소문이 자자했다고 한다. 이곳의 해피
타임에도 '독수리딸기'*가 있었더라면. 사람들이
해피해지러 왔다가 눈물 흘리는 광경을 보고
싶었다. '영블러드'를 '젊은 피'라 부르는 등,
사람들의 영어 이름을 한국말로 바꿔보는 이상한
버릇이 꽃피기 시작한 무렵이었다. 맥주는
미지근했고 성냥개비 프라이는 살짝 눅눅했지만
그래도 해피한 타임이었다. 비록 독수리딸기는
없었지만, 그래서 울 기회도 가지지 못했지만.

* 아무 생각 없이 그를 '독수리딸기'라 불러온 어느
날 문득, falcon이 '매'라는 사실을 깨달았다. 남의
성을 잘못 불렀다니 미안하기 짝이 없는 일이지만
'매딸기'는 영 말맛이 살지 않는다. 그래서 그는 아직도
내게 '독수리딸기'다.

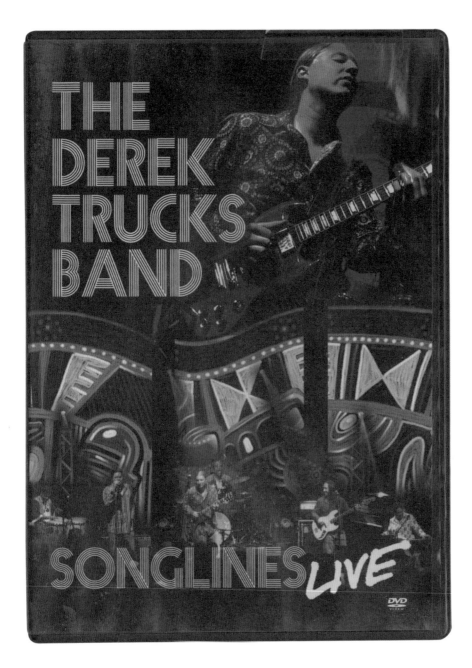

Derek Trucks Band
Songlines Live
Legacy Record
2006

Bass, backing vocals:
Todd Smallie

Congas, percussion:
Count M'Butu

Directing:
Hank Lena

Drums, percussion,
backing vocals:
Yonrico Scott

Keyboards, flute, vocals:
Kofi Burbridge

Live sound engineering:
Marty Wall

Lead vocals:
Mike Mattison

Guitar:
Derek Trucks

Producing:
Evan Haiman

이것이 바로 레드와인의 음악

데렉 트럭스 밴드
송라인스 라이브
레거시 레코드
2006년

데렉 트럭스의 이야기는 PC 통신 시절, 하이텔 메탈 동호회에서 처음 들었다. 로다운 30의 기타리스트인 윤병주가 '훌륭한 워렌 헤인즈(Warren Haynes)를 진땀 나게 만드는 어린 천재'쯤으로 그를 소개했던 것 같다. 그런 이야기를 들은 지 20년도 더 지난 뒤, 유튜브에서 어린 시절 그를 만났다. 애틀랜타 브레이브스의 티셔츠와 모자를 쓴 열세 살의 데렉 트럭스가 자기 몸보다 큰 깁슨 빈티지 체리 SG로 에릭 클랩튼(Eric Clapton)의 「레일라(Layla)」를 연주한다. 곡 후반부의 기나긴 슬라이드 솔로가 인간의 음성처럼 들린다. 그는 1993년에 이미 천재였다.

1993년의 영상이 보여주듯 그의 기타는 스튜디오 녹음 앨범보다 실황 기록에서 몇 갑절 더 빛난다. 2006년의 『송라인스 라이브』 DVD를 서점 체인 보더스에서 싸게 집어 와 토요일에 요리할 때 정말 많이 들었다. 공연은 월드 뮤직의 요소를 조금씩 펼쳐내기 시작하는 것으로 워밍업을 시작하다가, 어느 시점에서 밴드의 메인 보컬인 트럭스의 슬라이드 기타가 본격적으로 목소리를 높이며 모든 것을 쏟아내기 시작한다. 가만히 들어보면 같은 기타 톤으로 비슷한 악절을 계속 연주하고 있지만 절대 물리지 않는다. 그래서 실황은 138분 44초의 대장정이지만 매번 크레디트가 올라갈 때마다 '뭐야 벌써 끝났어? 한 시간쯤 더 해주지…'라고 생각하게 된다.

슬라이드 기타가 본격적으로 울어대며 공연이 활기를 띠어갈 무렵, 요리 또한 절정을 지나곤 했다. 오후 3시쯤 빵 반죽을 발효시키는 것으로 시작한 요리가 화이트 와인과 전채를 거쳐 레드 와인과 주요리로 넘어간다. 쭉쭉 뻗어나가는 기타의 고음에 맞춰 와인을 쭉쭉 마시며 혼자 부엌을 덩실덩실 맴돌았다. 강박적으로 떠올리는 터럭 같은 불안함 외에는 아무 생각도 나지 않아 좋았다. 곁에 아무도 없기에 얻을 수 있었던 그 고요함을 사랑했다.

데렉 트럭스의 기타는 요즘에도 즐겨 듣지만 당시에 느꼈던 감흥이나 에너지를 다시 느끼지는 못한다. 한국으로 돌아온 뒤에도 한참 동안 트럭스의 영상을 틀어놓고 요리를 하려고 애를 썼지만, 즐거움도 기쁨도 느끼지 못했다. 결국 나는 주간 요리 장정을 접었고 실황 DVD도 요즘은 잘 보지 않는다. 그때의 잔뜩 취하며 느꼈던 즐거움이 떠올라 서글퍼지기도 하지만, 미국 지역 코드가 걸려 있는 DVD라 이 한 장을 재생하기 위해 아직도 가지고 있는 DVD 플레이어를 꺼내기가 귀찮다.

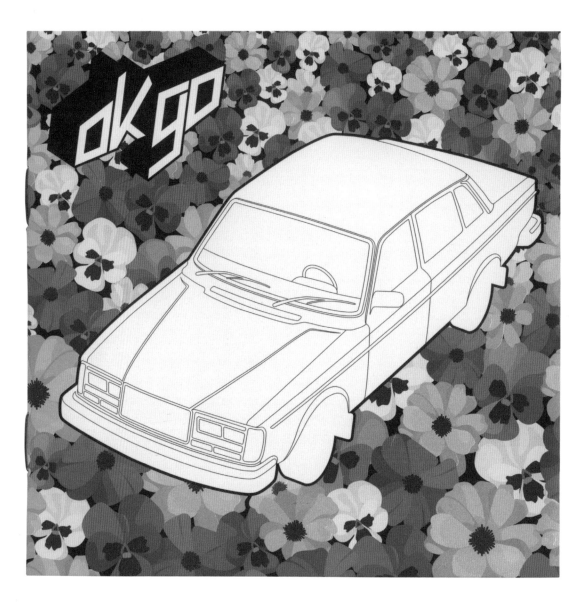

OK Go
Oh No
Capitol Record
2005

Bass, vocals, glockenspiel:
Tim Nordwind

Drums:
Dan Konopka

Guitar, keyboards, vocals:
Andy Duncan

Producing:
Tore Johansson

Vocals, guitar, piano,
keyboards, percussion:
Damian Kulash Jr.

아이슬란드와 글렌드로낙 18년

OK GO
오 노
캐피톨 레코드
2005년

시규어 로스
집
클릭 필름
2007년

글렌드로낙 18년과 또 다른 싱글 몰트 위스키 몇 병을 놓고 열심히 저울질하고 있었다. 가격 차이만 아니라면 고민 거리조차 아닌데 한참을 진열대 앞에서 서성였다. 나의 고민을 읽었는지 매장 주인이 다가와서는 글렌드로낙을 가리켰다. "그냥 이걸 선택하세요. 좋아요." 좋은 걸 몰라서 망설인 건 아니었지만 왠지 그가 나서서 권하니 믿음이 갔다. 그는 그런 매장 주인의 풍모를 지닌 이였다. 나는 고민을 끝내고 글렌드로낙을 시원하게 계산했다. 100유로였다.

　스키폴 공항에서 세 시간 동안 레이캬비크행 비행편을 기다리고 있었다. 보편적인 면세점 ─유명한 싱글 몰트를 1리터들이 병으로 파는─을 지나니 다른 매장이 하나 더 있었다. 글렌드로낙 18년은 물론, 호박색으로 잘 익은 샤토 디켐이며 쿠바산 시가 등 한 번 더 엄선한 기호품을 파는 곳이었다. 글렌드로낙과 비오템의 모이스처라이저를 구매하며 세 시간을 기다린 뒤, 다시 세 시간을 날아가 컴컴한 허허벌판의 공항에 내려서는 버스를 타고 또 한 시간 가까이 달리고 숙소에 도착하니 집을 나선 지 20시간쯤 지나 있었다. 숙소에 들어와서는 위스키부터 따라 마셨다. 뚜껑을 열자마자 코로 달려드는 토피향을 맡으니, 새끼손톱만큼도 망설일 필요가 없었던 술이었다는 걸 알았다. 네, 감사합니다. 역시 좋은 선택이었네요.

　결국 아이슬란드에 가고야 말았다. 여러모로 먼 길을 돌아서 갔다. 물론 시규어 로스를 듣고 아이슬란드에 관심을 품기는 했다. 나는

다큐멘터리 『집(Heima)』을 보고 시규어 로스에 입문했으니 꽤 늦은 셈이다. 첫 곡 「타크… (Takk…)」에서 여성이 스웨터를 벗자 양 어깨의 날개 문신이 드러나는 장면, 그리고 「시에 레스트(Sé Lest)」에서 이사피요르드 동네 악단이 후주를 연주하며 무대 위로 올라오는 장면에 울컥해서 아이슬란드에 한번은 가보고 싶다고 생각했었다.

　그러나 처음에는 꿩 대신 닭을 골랐다. 엉뚱하게도 덴마크-스웨덴-핀란드-노르웨이를 순서대로 거치는 북유럽 여행을 가버린 것이다. 내가 왜 그랬지? 2005년, OK GO의 두 번째 앨범 『오 노』가 발매됐다. 타워 레코드에서 꽃문양 표지만 보고 데뷔 앨범을 산 이후 쭉 그들에게 관심을 품고 있었는데, 두 번째 앨범이 엄청나게 좋았다. 흔히 '소포모어 징크스'를 겪는, 즉 데뷔 앨범보다 못한 두 번째 앨범을 내는 밴드가 많은데 OK GO는 전혀 아니었다. 곡은 물론이며 프로덕션까지 1집에 비해 나사를 더 단단히 조인 것 같은 완성도가 너무 훌륭했다. 비결이 뭘까? 정보를 뒤져보니 스웨덴의 말뫼라는 도시에서 녹음했다고. 음, 여기를 가봐야 되겠군. 요약하자면 오롯이 꿩 대신 닭이라고도 할 수 없는, 전혀 논리적이지 않은 사고를 거쳐 그렇게 말뫼를 포함한 북유럽을 20일 가까이 돌았다.

　그렇다고 아이슬란드를 못 가서 딱히 아쉬웠던 건 아닌데, 정말 이렇게 와버릴 일인가요? 이튿날 아침에 일어나보니 영 확신이

Sigur Rós
Heima
Klikk Film
2007

Cinematography:
Alan Calzatti

Directing:
Dean DeBlois

Producing:
Dean O'Connor,
Finni Jóhansson,
John Best

Starring:
Edda Rún Ólafsdóttir,
Georg Hólm,
Hildur Ársælsdóttir,
Jón Þór Birgisson,
Kjartan Sveinsson,
María Huld Markan
Sigfúsdóttir,
Orri Páll Dýrason,
Sólrún Sumarliðadóttir

서지 않았다. 하늘이 낮고 어두운 가운데 햇살이 내리쬐어 분위기가 파리했다. 9월 말이었는데 벌써 공기가 차갑고 을씨년스러웠다. 이것이 있고, 저것이 있다더라… 정보를 잔뜩 살피고 계획을 세워 두었지만 거의 따르지 않았다. 막상 가보니 그럴 마음이 들지 않는 분위기였다. 그래서 대부분의 시간을 침대에 누워 창밖의 하늘을 바라보며 보냈다. 아이패드로 『집』을 계속 돌려 보다가 잠이 들곤 했다. 물론 자고 깨는 사이에는 글렌드로낙을 마셨다.

아이슬란드에 일주일가량 머무는 동안 대부분의 끼니를 직접 해결했다. 주방이 딸린 방을 빌렸으므로 조리에는 어려움이 없었지만 식재료의 사정이 황폐했다. 아이슬란드는 기후 탓에 감자 외에는 과채류가 잘 자라지 않아 주로 유럽에서 수입해 오는지라 야채는 시들시들 시원치 않았고 고기도 선택의 폭이 넓지 않았다. 일주일 가운데 처음 사나흘은 길거리에서 엘더베리 같은 과일을 사다가 디저트를 만들어 먹는 등 노력했지만, 남은 동안에는 스키어나 버터 같은 유제품 위주로 연명했다. 아이슬란드 버터는 내가 먹어본 여러 문화권의 것 가운데 최고였다. 스위트 크림이 발효 버터의 맛과 두께를 지녀 너무 놀라웠다.

그다지 길지도 않은 여정에서 하루를 따로 빼 이사피요르드에도 갔다. 처음으로 「시에 레스트」의 영상을 봤을 때 나는 울었다. 악대가 마을을 한 바퀴 돌고 곡의 끝머리에 무대에 오르며 시규어 로스와 합류한다. 나는 무엇을 보고 들어도 귀향하는 장면이 나오면 언제나 울컥한다. 다소 써늘했던 토요일 오후, 스와니의 집 소파에서 누워서 보다가 정말이지 엉엉 울었다. 소파도 마룻바닥도 유난히 차가웠다고 아직도 기억하고 있다. 가족들이 보고 싶거나 한국이 그리워서 울컥했던 게 아니다. 반대로 나에게는 돌아갈 곳이 없다고 늘 믿어왔기에 울컥했다.

아이슬란드의 서쪽 끝 이사피요르드에는 아무것도 없었다. 이름처럼 피요르드의 중간에

덩그러니 놓인 활주로에 비행기가 선회하며 착륙했다. 비행기에서 내린 뒤 그대로 걸어나가 택시를 타고 읍내로 나갔다. 「시에 레스트」에서 보았던 바로 그곳 말이다. 그걸로 끝이었다. 『집』에서 보여준 거기가 전부였고 더는 갈 데가 없었다. 돌아갈 비행기는 오후 늦게야 뜨는데 단 10분 만에 여행의 목적을 이루고 나니 막막했다. 그래서 사람이 한 명도 없는 읍내를 한 바퀴 돌고는 오후 비행기를 탈 때까지 호텔에서 누워 있었는데 기상 악화로 항공편이 취소됐다는 메일을 받았다. 국가에서 운영하는 주류 판매점에서 맥주 몇 병과 소시지를 사왔으나 둘 다 맛이 없었다. 대강 먹다가 그대로 잠이 들었다.

다음 날 아침 비행기를 타고 다시 레이캬비크로 돌아왔다. 오로라는 귀찮아서 아예 볼 생각도 하지 않았다. 배를 타고 멀리 나간 바다에서는 가이드의 흥분한 안내 방송("저기 오른쪽을 보세요! 아름다운 고래가 보이죠?!")과 달리 고래는 코빼기도 볼 수 없었다. 햄버거와 파인 다이닝 레스토랑의 와인 짝짓기 코스, 처음이자 마지막으로 먹어본 고래와 퍼핀 고기로도 다스리지 못했던 식욕은 결국 돌아가는 길에 또 들른 암스테르담에서 채웠다. 공항에서 기차를 타고 시내까지 나와 가장 유명한 중국집이라는 남기에서 돈을 탈탈 털어 북경 오리를 포함한 요리와 밥을 3인분 정도 먹었다. 그리고 돌아오는 비행기가 45분 늦게 뜨는 바람에 살까 말까 망설이던 글렌파클라스 30년을 기어코 사서는 돌아왔다. 비행기를 기다리는 동안 공항에서 어떤 노래를 계속해서 들을 수 있었는데, 처음 듣는 노래였지만 전혀 낯설지 않다. '오빠 강남 스타일'이었으니까.

Lumiere
diary

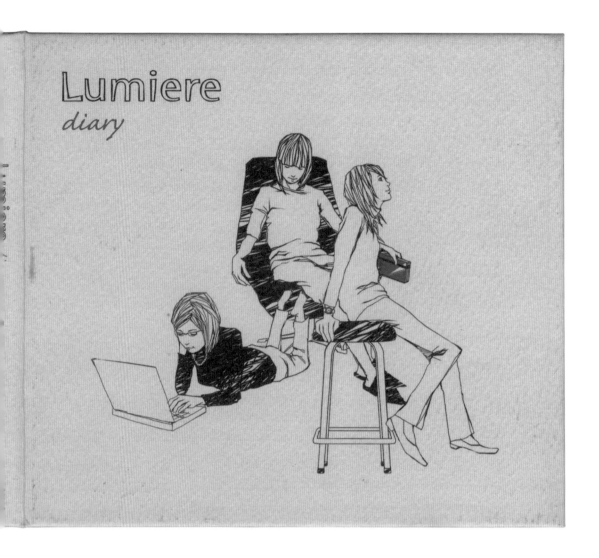

Lumiere
Diary
CCRE Music
2007

Producing:
Lumiere

Vocals:
Hana

겨울 밤하늘의 북극성 같은 음악

뤼미에르
일기
CCRE 뮤직
2007년

"거기는 정말 눈만 펑펑 내리고 아무것도 없어요." 관광 대행사 직원의 만류에 목적지를 니가타에서 삿포로로 바꿨다. 가와바타 야스나리의 『설국』과 윤대녕의 『눈의 여행자』를 읽고 배경인 눈의 나라로 여행을 떠났다는 이야기는 나의 첫 책 『일상을 지나가다』에서 풀어놓은 적이 있는데, 아쉽게도 오래전에 출판사가 사라져 지금은 중고로만 구할 수 있다. 깜빡하고 최종 원고에 포함하지 않은 글이 있어서 "많이 팔아서 중쇄 찍을 때 꼭 넣어요."라고 서로 다짐했으나, 슬프게도 그런 일은 벌어지지 않았다.

삿포로 여행. 2007년 겨울, 크리스마스를 며칠 앞두고 떠난 4박 5일의 여정이었다. 살에는 듯 추웠지만 그래도 꾸역꾸역 돌아다니며 이것저것 먹었다. 좋게 말해 고풍스럽고 나쁘게 말해 어둡고 퀴퀴한 카페에서 아이스크림에 리큐어를 끼얹어 먹은 게 가장 기억에 남는다. 추운 바깥에서 따뜻하고도 어둠컴컴한 실내로 들어와 차가운 아이스크림과 리큐어를 같이 먹으니 정신을 차릴 수가 없었다.

삿포로 시내 도처, 특히 교차로에 자리 잡은 반 노점 형식의 라멘집에서 라멘도 한 그릇 먹고 싶었지만 일본어를 모르니 뭘 주문해야 할지도 몰라 그냥 물러났다. 그래도 삿포로에 왔으니 게는 먹고 가야지. 이런 생각으로 거대한 게 모양의 네온사인을 북극성 삼아 음식점을 찾아가서는 정식을 시켜 먹었다. 크림 고로케는 따뜻했고 다릿살은 차가웠는데, 아직도 커다란 게 모양의 네온사인을 단 대형 건물의 음식점이 정말 좋은 곳이었는지는 모르겠다.

오타루에서는 어떤 블로그를 보고 알게

된 작은 스시집에서 점심을 먹고는 눈에 거의 파묻힌 자동차나 집 등을 폴라로이드 카메라로 잔뜩 찍고 돌아왔다. 전철로 한 시간 거리인 오타루와는 달리 기차로 편도 세 시간을 가야 하는 하코다테까지 굳이 가서는, 케이블카 정거장 근처 과자점에서 다쿠아즈를 사 먹고 꼭대기까지 올라가 바다의 거대한 울림을 들었다. 그 울림을 아직도 기억하고 있다. 지난날의 후회를 곱씹느라 유달리 잠 못 이루는 새벽에 '괜찮아, 이런 기억도 있었어.'라며 떠올릴 정도의 큰 울림이었다.

저 추운 여정에서 계속 들려왔던 음악이 있었다. 하우스로 포장한 보사노바 리듬에 허스키한 여자 보컬이 듣기 좋은 멜로디를 부르고 있었다. 좋네. 그러나 저 음악이 대체 누구의 것이냐고 누구한테 물어볼 재간이 없었다. 무슨 음악인지 모른 채 대강 잊을 거라 생각한 그 음악의 정체를 삿포로 역 근처 건물에서 우연히 알아냈다. 그 건물에서도 그 음악이 들리기에 음악 소리를 쫓아가보니 여러 의류 매장들 사이 한구석에서 작은 음반점이 나타났다. 음악의 주인공은 뤼미에르라고 했다. 그 뒤로 나는 일본에 갈 때마다 타워 레코드에서 무작위로 음반을 사오는 딱히 이성적이지 않은 습관을 갖게 됐다. 나중에 찾아보니 뤼미에르는 프로듀서가 객원 여성 보컬을 데려다가 앨범만 발표하는, 일종의 프로젝트 그룹이었다.

윤대녕의 책들은 『피에로들의 집』을 읽고 크게 실망한 뒤 상자에 한데 담아 눈에 보이지 않는 곳에 두었다. 더 이상 나올 글이 없나 보다. 물론 충분히 그럴 수 있다. 버려야 맞겠지만 일단 그렇게 두었다. 다음 이사 때는 꼭 버릴 것이다.

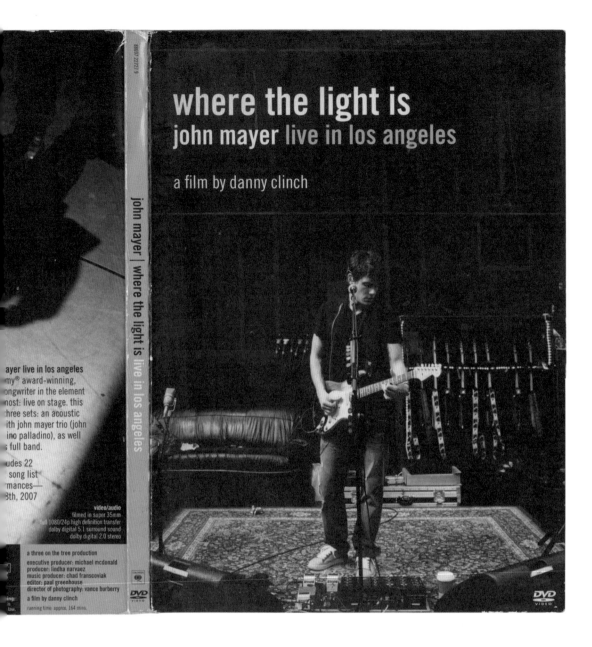

John Mayer
**Where the Light Is: John Mayer
Live in Los Angeles**
Columbia Record
2008

Bass:
David LaBruyere,
Pino Palladino

Drums:
J.J. Johnson,
Steve Jordan

Guitar, slide guitar, backing vocals:
Robbie McIntosh

Keyboards, lap steel guitar, backing vocals:
Tim Bradshaw

Lead vocals, lead guitar:
John Mayer

Producing:
Chad Franscoviak,
John Mayer,
Steve Jordan

Rhythm guitar, tambourine, backing vocals:
David Ryan Harris

Tenor saxophone, soprano saxophone:
Bob Reynolds

Trumpet, flugelhorn:
Brad Mason

쓸쓸하답시고 과음하지 말아요

존 메이어
빛이 있는 곳: 존 메이어 로스앤젤레스 라이브
컬럼비아 레코드
2008년

존 메이어는 달달한 팝송이나 부르는 잘생긴 가수라고 치부하고 무시했었다. 그러다가 2008년 하반기쯤에서야 실황 영상인 『빛이 있는 곳: 존 메이어 로스앤젤레스 라이브』를 보고는 큰 충격을 받았다. 그냥 가수도, 심지어 뮤지션도 아닌 대가였군. 이후 앨범을 열심히 사 모았다. 그리고 기타리스트로서의 그는 과소평가를 받는 편이라고 생각하게 됐다.

2009년 초, 정리 해고를 당하고 급히 귀국 준비를 하면서 마지막으로 가졌던 몇몇 요리의 시간 속에 이 실황 영상이 수놓아져 있다. 출국 사나흘을 앞두고 이삿짐이 나가기 전까지는 주말에 요리를 했었다. 그저 하루라도 더 내일을 의식하지 않고 평소 같은 일상을 살고 싶었다. 그러다가 눈이 왔던 2월 언젠가, 풀 먹인 소 립아이 스테이크를 사다가 구워놓고는 접시째 개수대로 집어던졌다. 남기고 싶지 않은 기억이다 보니 벌써 어렴풋해졌다. 언젠가부터 잊고 싶은 기억은 딱히 노력하지 않아도 점차 희미해져 가는 걸 느낀다. 기억의 껍데기인 서사만 남고, 알맹이인 고통은 흐릿해지는 것이다.

끝이란, 시간이 흐르고 과정이 축적되며 불가피하게 찾아오는 결론에 불과하다. 끝이 나쁘다고 과정 자체도 나빴던 것은 아니다. 그러나 그 사실을 잘 알면서도 '끝이 중요하다.'라며 자꾸만 자신을 속인다. 끝이 쓸쓸하면 그 이전의 모든 시간이 다 쓸쓸해지는 것 같아서. 연인 사이도 끝이 나쁘면 결국 쓸쓸하게 기억되지 않던가.

이 실황 영상도 그렇다. 어쿠스틱 솔로부터 트리오를 거쳐 풀 밴드까지, 존 메이어가 모든 것을 쏟아부어 한상 가득 차린 만찬이지만, 영상이 끝나고 크레디트가 올라가는 동안 흐르는 「멀홀랜드 드라이브에서의 느린 춤(Slow Dancing on Mulholland Drive)」을 듣고 있노라면 그때까지 느꼈던 감동을 덮어버리는 쓸쓸함이 찾아온다.

기억을 더듬어보니 로스앤젤레스의 겨울은 참 쓸쓸했던 것 같다. 4시쯤 해가 지고 나면 금세 쌀쌀해지는 공기 속에서, 외지인은 눈치 보며 핸들을 꺾기가 어려운 비보호 좌회전의 노란불만이 반짝인다.

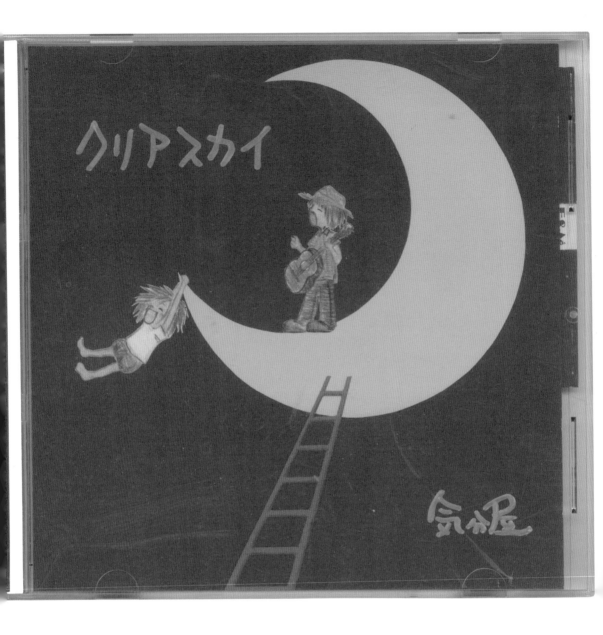

気分屋
クリアスカイ
E & M Label
2009

Producing, songwriting,
vocal, guitar, illustration:
気分屋

부타만이 식도록 서서 그의 노래를 들었다

기분야
청명한 하늘
E&M 레이블
2009년

나는 아직도 '気分屋'라는 이름의 정확한 의미와
발음을 모른다. 물론 한자의 뜻과 음독을 따라
'기분야'라고 읽으면 일단 문제는 없을 것 같지만
'○○라고 쓰고 ××라고 읽는다.'라는 경우가
일본에는 흔하니까 틀렸을 가능성을 완전히
배제할 수는 없다. 어쨌든 그는 내가 홍대의
'걸으면 죽어버릴 것 같은 거리'뿐만 아니라
전 세계 여러 곳에서 스치고 지나간 버스커
가운데 유일하게 앨범까지 사버린 버스커다.
4박 5일 일정 중 첫날 저녁, 오사카 우메다역
근처 공터였고 근처에서 산 호라이 551의
부타만(고기만두)이 가방에 들어 있었다.

　　2010년 봄의 오사카 여행은 여러모로
굉장히 인상적이었다. '빛의 교회'를 비롯한
안도 다다오의 작업 여럿을 보는 등, 건축물에도
에너지를 쏟는 한편 음식 또한 흡수하듯
먹었다. 당시 오사카 등 관서 지역에 가는
이라면 반드시 들른다는, 한신 타이거즈의
팬인 셰프가 운영하는 오므라이스를 먹고,
백화점 지하 식품관에서 닥치는 대로 케이크를
사들고 지하철을 탔다. "오사카 이키마스카?"
'유메부타이'를 보러 간다는 게 그만 버스를
잘못 타서 엉뚱한 곳으로 가다가 돌아온 고된
하루였다.

　　"오사카 이키마스요~" 덩치가 매우 큰 중년
남성의 대답에 마음을 놓고 전철에 몸을 실었다.
전철 마지막 칸이었는데 유리가 투명이라
운전석에 앉은 기관사가 그대로 보였다.
그는 목이 건조한지 마른 기침을 하며 안내
방송을 했다. 왜 그는 물을 마시지 않았을까,
운전 중에는 그래야만 하는 걸까? 케이크는
한 번에 다 먹었고 아직도 종종 그의 EP를
듣는다. 건축에도 초점을 맞춘 여행은 그게
마지막이었다. 인터넷을 열심히 뒤져보았지만
기분야에 관한 정보는 거의 없었다. 오래 묵은
하드 디스크 드라이브 어딘가에 그가 노래를
부르는 영상이 처박혀 있기는 하다.

폭식의 욘트빌

케이티 페리
10대의 꿈: 완벽한 케이크
캐피톨 레코드
2012년

대체 누구 노래지? 샌프란시스코 공항에서 차를 빌리고 라디오를 틀었는데 처음 듣는 곡이 흘러나왔다. "세계 어디를 가봐도 골든코스트 같은 곳이 없지 (…) 캘리포니아 소녀들은 잊을 수 없지 비키니 탑을 입은 데이지 듀크(「듀크 삼총사 [The Dukes of Hazzard]의 등장인물)." 후렴구를 듣고 있으려니 대학원 마지막 학기에 들었던 평생 교육원 영작 수업의 강사가 떠올랐다. "캘리포니아? 걔들 이상해."라고 한마디 던졌지. 그가 미국에서도 가장 추운 북쪽 끝의 미네소타 출신이라는 걸 감안하면 영 이상한 말은 아니었다.

10여 년에 걸쳐 남쪽 샌디에이고부터 북쪽 시애틀까지 미국 서해안을 차로 종단했다. 탁 트인 고속도로도, 두렵도록 구불거리는 해안도로도 모두 달려봤지만 역시 남부 캘리포니아가 가장 미칠 것 같은 동네였다. 날씨가 너무 좋고 햇살도 너무 쨍쨍해서 모든 것을 내던지고 그냥 미쳐버려야만 할 것 같았다. 좋은 날씨를 많이 겪어보았지만 이런 비현실적일 정도로 좋은 날씨는 처음이었다. 날이 믿을 수 없을 만큼 좋아서 어쩐지 지금까지의 나와는 다른 사람이 되어야 할 것 같은데 그럴 능력은 없으니 사람이 슬슬 미쳐버리게 된달까? 아니면 너무 빛이 쨍쨍해서 이내 못 견디고 어디엔가 숨고 싶어 미치게 된달까?

이런 환경이다 보니 "캘리포니아 소녀들은 잊을 수 없지 비키니 탑을 입은 데이지 듀크" 같은 가사를 서슴없이 부르는 것도 이해할

수 있었다. 누구 노래인지 궁금해서 찾아보니 이름만 들어왔던 케이티 페리였다. 서스펜션이 딱딱한, 그래서 허리가 아파지는 미니 쿠퍼를 끌고 「캘리포니아 걸(California Gurls)」을 들으며 샌프란시스코 근방을 둘러봤다. 미국에 살 때에는 감히 사지 못했던 올 클래드(All-Clad, 레스토랑에서 흔히 쓰는 조리 기구 제조사)의 냄비 세트를 모텔로 주문해 받아서는 트렁크에 싣고 다녔다.

먹는 것으로 모자라 냄비 일습까지 들고 돌아다니는, 본격적인 음식 여행이었다. 부슬비가 내려 살짝 스산했던 토요일, 나파 밸리의 욘트빌로 올라갔다. 맞다, 토마스 켈러(Thomas Keller)의 '프렌치 런드리(French Laundry)'가 있는 그 욘트빌이다. 갔느냐고? 당연히 못 갔다. 사실 내부 사정을 아는 사람의 도움 없이 목적지 데스티네이션 레스토랑(Destination Restaurant, 방문 자체가 여행의 목적이 될 수 있을 만큼 수준 높은 레스토랑. 미슐랭 가이드에서는 최고점인 별 셋 레스토랑을 이렇게 규정한다.)의 예약은 불가능에 가깝다. 그래서 프렌치 런드리 앞까지 가서 사진만 찍고 왔다. 물론 유명하거나 돈이 많다면 사정은 달라질 수 있다. 한국에서 세 손가락 안에 드는 재벌 회장님이 미국 지사에 오는 김에 들르고 싶다 하여 미국 지사의 최고 책임자가 프렌치 런드리에 찾아가 사정했다는 이야기를 들은 적 있다. 내부 사정을 아는 사람이 해준 이야기였다. 그렇다, 나도 내부 사정을 아는

사람을 알고 있었지만, 그에게 예약 부탁은 하지 않았다. 직업인으로서 그런 식으로는 레스토랑에 가지 않겠노라고 원칙을 세워두었기 때문이다.

욘트빌에는 프렌치 런드리 말고도 토마스 켈러의 이름을 단 레스토랑과 베이커리가 더 있다. 진정 켈러의 마을이지만 그렇다고 다른 레스토랑이 없는 것은 아니다. 토마스 켈러라는 꿩 대신 내가 선택한 닭은 마이클 키아렐로(Michael Chiarello)였다. 푸드 네트워크의 셀레브리티 셰프였던 그는 당시 '보테가(Bottega)'를 개업하며 레스토랑 주방에 막 돌아온 참이었다. 아무래도 연예인에 가깝다 보니 음식이 이름값만큼 훌륭하진 않을 것 같았고 실제로 그러했다. 앞서 언급한 프렌치 런드리의 내부 사정을 아는 사람에게 "마이클 키아렐로의 레스토랑에서 먹었어."라고 말하자 "왜 그따위 레스토랑에서 아까운 한 끼를 버렸냐?"라는 지청구를 듣기도 했다.

MTV가 채널 이름에 걸맞게 뮤직비디오만 보여준 시절이 있었듯이 푸드 네트워크도 요리 콘텐츠만을 내보내던 시절이 있었다. 나는 미국에 살 때 푸드 네트워크 채널을 즐겨 보며 요리 독학에 도움을 얻었다. 많은 셀레브리티 셰프의 쇼 가운데 키아렐로의 『이지 엔터테이닝(Easy Entertaining)』을 가장 좋아했다. 그 쇼는 제목처럼 캘리포니아 특유의 느긋한(laid back) 분위기에서 여러 사람을 초대해 먹이기 위한 음식을 준비하는 과정 전체를 보여준다. 그리고 항상 포도 덩굴을

배경으로 삼은 야외에서 식탁을 차려 음식을 함께 먹는다. 나도 그렇게 여러 사람을 불러 먹이며 살고 싶었기에 요리 쇼를 보며 레시피를 익히고 음식을 따라 만들곤 했었다. 그런 시절이 있었기에 키아렐로의 레스토랑에서 한번은 먹어보고 싶었다. 내가 요리를 독학할 때 가장 큰 동기 부여를 해주었던 셰프의 음식이니까.

프렌치 런드리 같은 레스토랑에 비하면 수준이 떨어진다는 말이지, 사실 음식이 그렇게 나쁘지도 않았다. 특히 디저트였던 파인애플 크림 브릴레에 들어간 요거트의 매끄럽고 부드러운 질감은 아직도 기억하고 있다. 잘 먹고 나왔는데 문제는 그다음이었다. 앞서 말했듯이 '켈러의 마을'인 욘트빌에는 프렌치 런드리 외에 켈러의 음식점이 세 군데 더 있다. 두 군데는 프렌치 런드리의 바로 아래 급인 비스트로 부송(Bouchon)과 같은 상호의 베이커리, 남은 한 군데는 더 아래 급인 애드 혹(ad hoc)이다. 프렌치 런드리 수준은 아니지만 비스트로 부송도 예약이 어려워서 포기했는데, 보테가에서 점심을 먹은 뒤 애드 혹에 가서 물어보니 자리가 있다고 했다.

어쩌지? 한참 아래 급으로 두긴 했지만 애드 혹도 만만한 레스토랑은 아니었다. 분위기는 편안한 편이지만 고정 코스 메뉴가 99달러 정도이고, 잠깐 앉아서 전채 요리 하나만 가볍게 맛보고 갈 수 있는 레스토랑도 아니다. 막 점심을 먹었으니 당연히 배도 불렀다. 자리가 없다고 하면 그냥 넘어갔을 텐데, 자리가 있다고 하니

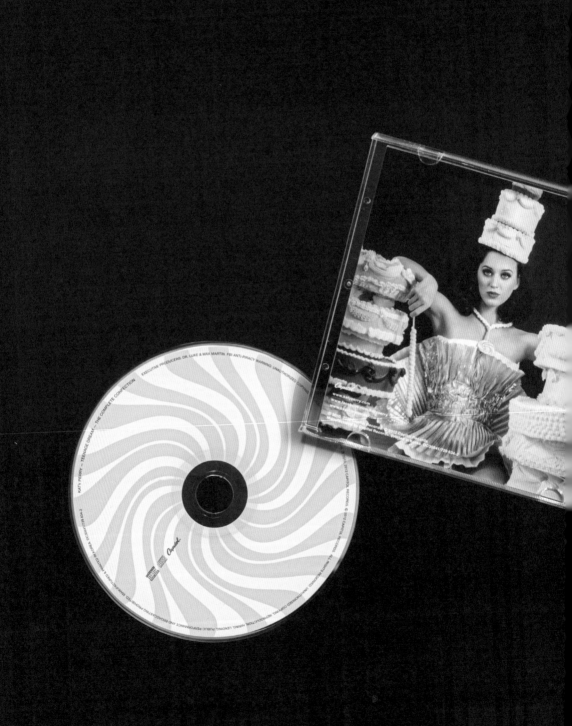

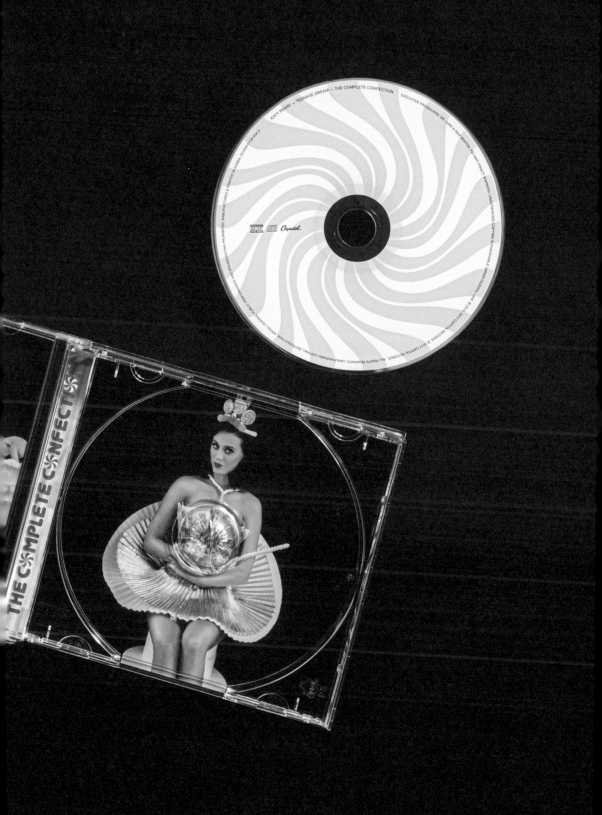

갑자기 머릿속이 복잡해졌다. 다시 올 수 있을 것 같지도 않았고, 다시 올 때 자리가 있으리라는 보장도 없었다. 더구나 욘트빌에 왔다면 토마스 켈러 레스토랑의 주방에서 흘러 나온 빵 부스러기라도 주워 먹고 가는 게 아무래도 순리였다.

그럼 먹어야지. 방금 먹은 점심을 조금이라도 소화시켜 보겠노라고 욘트빌을 한 바퀴 돌았지만 욘트빌이 손바닥만큼 작은 동네이다 보니 채 30분도 걸리지 않았다. 그럼 한 바퀴를 더 돌자. 또 한 바퀴 더… 차라리 차에서 잠깐 눈을 붙이는 게 더 효율적이었을까? 에라 모르겠다, 결국 나는 다리는 아프지만 소화는 거의 되지 않은 상태로 애드 혹의 문을 열고 들어갔다.

음식은 말할 것도 없이 훌륭했다. 이후 다시 욘트빌에 찾아와 부숑에도 가보는 등 몇 번에 걸쳐 토마스 켈러 레스토랑들의 음식을 먹어보았는데, 각각의 레스토랑 사이를 관통하는 일관적인 완성도가 있었다. 각각 다른 곳에서 식사한 경험들이 마치 한곳에서 얻은 경험처럼 기억 속에 자리 잡는 것 같다고나 할까? 그날 애드 혹의 디저트는 바닐라 아이스크림을 얹은 팔미에르였는데, 나 같은 1인 손님이 와도 두 사람분을 만든다며 남은 걸 싸주는 친절까지 베풀었다. 솔직히 당일에는 점심 두 끼를 연속으로 먹느라 배가 부른 탓에 음식의 맛을 제대로 기억하지 못했지만, 다음 날 아침, 이미 아이스크림이 다 녹아버린 팔미에르를 끼니 대신

먹으며 전날의 식사를 복기할 수 있었다. 그래, 이런 표정의 맛이었지.

점심을 두 끼나 먹기로 했던 그날의 결정을 후회하지는 않는다. 다만 뇌와 위에서 저마다 보내는 포만감의 신호 탓에 그날 내내 지옥처럼 괴롭긴 했다. 그날 이후로는 직업인으로서 먹어야 할 음식도 절대 욕심 부리지 않고 일상의 끼니로만 먹기로 규율을 세워 오늘날까지 지켜오고 있다. 사실 파인 다이닝 세계, 특히 맛보기 코스를 내는 레스토랑에서 음식의 양이 많아 배가 부르는 경우는 드물다. 한두 입 분량의 요리가 적절한 간격을 두고 나오므로 그사이에 물이나 와인을 마셔 배가 차거나 헛배가 부르는 경우가 대부분이다. 게다가 3~4코스만 되어도 한 시간은 앉아서 먹어야 하니, 10코스 정도 되는 요리를 먹다 보면 구두 속에서 발이 터질 것처럼 부어오른다. 어떤 셰프는 코스를 먹는 동안 자리를 뜨는 걸 싫어한다고 하여 나는 대체로 끝까지 앉아 있으려고 애를 쓰는 편이다. 프렌치 런드리에서는 음식을 내오는 중에 손님이 자리를 뜨면 음식을 버리고 처음부터 다시 만든다고 한다.

Katy Perry
Teenage Dream:
The Complete Confection
Capitol Records
2012

Drums, Keyboards,
Programming:
Benny Blanco,
Dr. Luke,
Max Martin

Featuring (Rap):
Snoop Dogg

Producer:
AmmoBenny Blanco,
Christopher "Tricky"
Stewart,
Cirkut,
Dr. Luke,
Greg Wells,
Jon Brion,
Kuk Harrell,
Max Martin,
Sandy Vee,
Stargate,
Tommie Sunshine

Vocals:
Katy Perry

'레이지 수전'에 얹힌 맥주병이 땀을 흘리면

화이트 슈즈 앤 더 커플스 컴퍼니
화이트 슈즈 앤 더 커플스 컴퍼니
민티 프레시 레코드
2005년

초등학교 고학년 무렵, 집으로 동남아시아 사람들이 종종 찾아오곤 했다. 아버지의 직장으로 기술 연수를 온 이들이었다. 기술을 전수하는 것만으로는 성이 차지 않았는지 아버지는 그들을 집으로 데려와 저녁을 먹이곤 했다. 아파트 상가 2층에 음식 잘하기로 소문이 제법 났던 중식당 동보성에서 저녁을 먹은 뒤 집에서 과일을 먹으며 어설픈 영어로 대화를 나누는 식이었다. 내가 '구나소'라고 이름을 기억하는 스리랑카 사람은 어쩌다 보니 밥 한 끼 같이 먹는 수준에서 그치지 않았다. 때마침 추석에 연수를 오는 바람에 그는 우리 가족을 따라 충남의 할아버지 댁까지 가서 진짜 한국을 맛보았다.

집에 찾아오는 손님이 늘어날수록 카세트테이프도 점점 많아졌다. 손님들이 들고 온, 여러 나라의 대중 음악이 담긴 테이프였다. 어린 내가 듣기엔 대부분 어느 나라인지 감도 안 잡히는 이국의 선율과 가사였다. 화이트 슈즈 앤 더 커플 컴퍼니의 노래를 처음 들었을 때 그 당시의 기억이 바로 떠올랐다. 외국인들과 함께 갔던 중식당, 회전판인 '레이지 수전'(Lazy Susan)이 얹힌 둥근 식탁, 삼선 볶음밥의 오돌오돌한 오징어와 가끔 씹히던 완두콩, 집에서 벌어지던 어설픈 영어 대화, 익숙하지 않은 음악의 선율과 단단하고 퍽퍽한 이국의 전통 과자와 살짝 뻣뻣했던 미색의 포장지까지.

서양에서 한중일 삼국을 비슷하다고 여기는 게 대단한 무지이고 실례이듯이, 나도 기억 속 선율과 사람을 단순히 동남아시아라고 뭉뚱그리면 안 된다는 건 안다. 그렇지만 그때 나는 고작 열한 살에 불과했으니 세심하게 기억할 여력까지는 없었다.

요즘에 화이트 슈즈 앤 더 커플 컴퍼니의 음악을 들을 때는 '맥주 마시고 싶다'는 생각이나 하지, 굳이 어린 시절의 기억을 파헤치려 들진 않는다. 회전판은 이제 그만 돌려야지. 완두콩도 그만 씹어야지. 어설픈 영어도 그만 주워섬겨야지. 하지만 이들의 음악을 인도네시아에서 들어보고 싶긴 하다. 무덥지만 종종 시원한 바람이 한 자락씩 불어오는 여름밤에 밍밍한 맥주를 마시면서. 맥주병은 온몸으로 땀을 흘리고 있을 것이다.

1.Simple Overture 2.07 2.Nothing to Fear 4.15 3.Tentang Cita 3.59
4.Windu & Defrina 4.07 5.Runaway Song 2.56 6.Sunday Memory Lane 4.26
7.Brother John 4.07 8.Senandung Maaf 4.10 9.Senja 1.38
10.Nothing to Fear (woodwind version) 8.45 11.Topstar 2.59
Bonus Track : 12.Kapiten dan Gadis Desa 3.34 13.Sabda Alam 4.10

796627 00822 1

White Shoes &
The Couples Company
**White Shoes &
The Couples Company**
Minty Fresh
2005

Acoustic guitar, vocals:
Yusmario Farabi (Mr. Rio)

Drums, vibes:
John Navid (Mr. John)

Electric guitar, vocals:
Saleh (Mr. Saleh)

Kontra bass, cello, bass,
vocals:
Ricky Virgana (Mr. Ricky)

Piano, viola, keyboards,
vocals:
Aprimela Prawidyanti
Virgana (Mrs. Mela)

Producing, art directing,
photography:
Indra Ameng

Vocals:
Aprilia Apsari (Miss Sari)

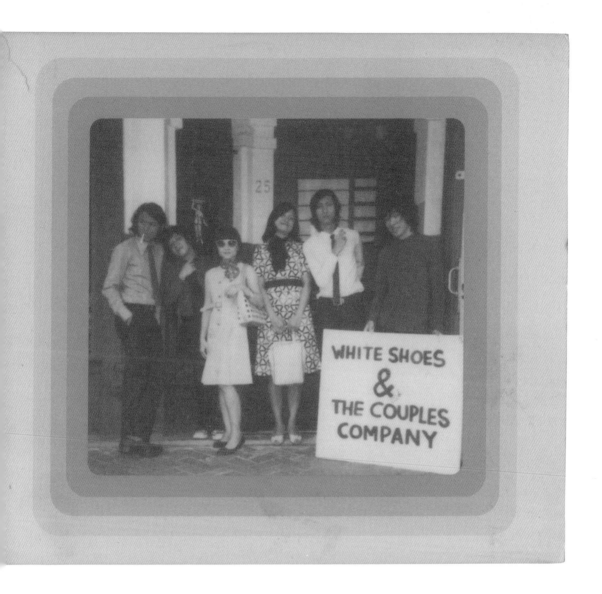

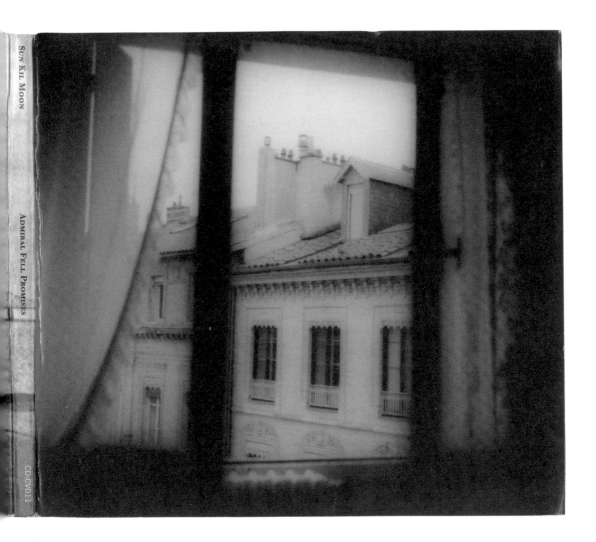

CD-CV011

Sun Kil Moon
Admiral Fell Promises
Caldo Verde Records
2010

Design:
David Rager

Engineering:
Aaron Prellwitz

Photography:
Nyree Watts

Producing, composition,
performance:
Mark Kozelek

코카콜라, 너희들이
반달만의 당근주스를 죽였지

선 킬 문
애드미럴 펠*이 약속하기를
칼도 베르데 레코드
2010년

* 메릴랜드주 볼티모어의 호텔 상호

오드왈라(Odwalla)라는 주스 브랜드가 있다. 당근 100퍼센트라는 사실을 도저히 믿을 수 없을 만큼 다디단 주스였다. 당근도 이렇게 맛있을 수 있군. 병을 휘감은 딱지에는 히피 풍의 일러스트와 로고, 영양 정보와 더불어 본사 주소가 적혀 있었다. 하프 문 베이, 캘리포니아. 동네 이름이 '반달만'이라니, 예쁘군.

그리고 세월이 흘러, 나는 그곳을 지나고 있었다. 새벽 1시쯤이었다. 그리고 여기 하프 문 베이에서 고속도로의 흥얼거림을 듣지, 고속도로의 흥얼거림을. 가사에서는 '험(hum)'이라고 했으니 '낮은 흥얼거림'이어야 하겠지만 내 경험으로는 흥얼거림이 아닌 굉음이었다. 가장 달콤한 속삭임조차 굉음처럼 들릴 만큼 지쳐 있었기 때문인지도 모르겠다. 전날 애너하임에서 해안도로 하이웨이 원을 탄 지 여덟 시간 30분이나 지났으니 당연했다.

목적지인 샌프란시스코까지는 약 30분, 졸음 운전을 하기 전에 얼른 차를 몰아야 할 상황이었지만 나는 편의점에 차를 세웠다. 이곳이 오드왈라 당근 주스의 본사가 있는 반달만이군. 피곤해서 팔다리가 덜덜 떨렸지만 그래도 잠깐 멈췄다가 가고 싶었다. 지도에든 마음에든 점을 찍고 싶었달까. 아무것도 없는 작은 동네여서 컴컴한 가운데 오직 편의점만이 밝게 빛나고 있을 뿐이었지만. 정말 아무 생각 없이 편의점 문을 열고 들어갔는데 편의점 직원과 20대 초반으로 보이는 여성 둘이 깔깔 웃으며 대화를 나누다 말고 나를 쳐다보았다.

들어왔으니 뭐라도 사야지. 한 번도 마셔본 적 없는, 관심조차 없었던 '스틸 리저브 211' 맥주 500밀리미터들이 한 캔을 샀다. 이상하게도 그날따라 맥주 캔의 은색이 유난히 눈에 들어왔다. 샌프란시스코에 도착했을 때에는 그렇게 피곤했는데도 기분이라며 차를 몰고 금문교를 건넜다가 돌아왔다. 숙소로 향하는 길에 우연히 발견한 한식당에서 국 한 그릇을 먹었다. 미국에서 먹었던 한식 가운데 최악이었다. 숙소 침대에 걸터앉아 마신 스틸 리저브 211도 그 한식보다 나은 구석은 없었다.

하프 문 베이는 종종 생각난다. 사실 처음 지날 때는 밤이라 아무것도 못 보았다는 사실이 왠지 아쉬워 이후에 다시 가봤다. 그러나 꽉 막힌 도로를 생각 없이 오가는 사이 해가 저버렸고 역시 아무것도 눈에 담지 못했다. 서부에서는 해가 빨리 졌고 마음도 그만큼 조급하게 쓸쓸해졌다. 나는 어디엔가 차를 세우고 밥 한 끼 먹을 생각도 못 한 채, 막히는 도로를 꾸역꾸역 타고서 샌프란시스코로 돌아왔다. 하이웨이 원, 회색 구름과 흐린 햇살. 징검다리 놓인 냇가에서 나는 꿈속을 걷고 또 통곡하고. 오드왈라는 2011년에 코카콜라에 매각되었고 하프 문 베이의 사무실을 철수시켰으며 직원들도 대부분 해고했다. 종종 마셨던 당근 주스는 라인업에서 빠졌고, 이 글을 쓰는 동안 브랜드 자체가 아예 사라져버렸다. 이제는 선 킬 문의 노래로만 하프 문 베이를 기억할 수밖에 없어졌다.

PERILS FROM THE SEA

MARK KOZELEK
& JIMMY LAVALLE

Mark Kozelek & Jimmy LaValle
Perils from the Sea
Caldo Verde Records
2013

Music:
Jimmy LaValle

Producing:
Jimmy LaValle,
Mark Kozelek

Strings:
Marcel Gemperli,
Peter Broderick,
Vanessa Ruotolo

Vocals:
Mark Kozelek

어디로든 도망치고 싶은 마음

마크 코즐렉 앤 지미 라벨
바다로부터의 위협
칼도 베르데 레코드
2013년

형에게 무슨 일이 벌어진 걸까? / 눈에
생기가 없어 / 머리가 어떻게 된 걸까 /
그렇게 한참 버스를 타고 오는 동안에?

산꼭대기에 자리 잡은 그 학교는 캠퍼스도
작았고 주차장도 좁았다. 좁은 도로를
기어올라가 캠퍼스를 돌며 간신히 빈자리를
찾아 주차하고 나면 진이 빠졌다. 그럴 때면
『바다로부터의 위협』의 첫 곡 「내 형에게 무슨
일이 일어났지?(What Happened to My
Brother?)」를 듣곤 했다. 건조한 드럼 머신의
킥과 카우벨이 툭탁툭탁 흘러나오면 왠지 안심이
됐다. 학교까지 왔다면 다 한 거다. 수업은
어떻게든 지나갈 테니까.

　2013년 『외식의 품격』을 낸 뒤 전화를 한 통
받았다. 어느 대학원의 교수라는 분이 전공 필수
강의를 맡아줄 수 있느냐고 물었다. 그렇게 나는
엉겁결에 시간 강사의 세계에 발을 들여놓았다.
세 시간 강의에 시간당 5만 원. 모든 교수진이
피하고 남은 시간대라고 추측할 수밖에 없는
12시~15시 강의였다. 말도 안 되는 보수였지만
강의를 빌미로 콘텐츠를 개발할 수 있을 것
같아서 맡았다.

　수업 자체보다 교재 만들기가 더 귀찮을
것을 알고 있었기에 최대한 에너지를 아끼는
방향으로 커리큘럼을 짜야 했다. 궁리 끝에
음식이 중심 소재인 영화를 보면서 영화 속
음식을 맛본다는 계획안을 만들었다. 마스터
소믈리에 시험에 도전하는 이들의 이야기를 담은

다큐멘터리 「솜」을 보며 와인을 마시고, 「앤젤스
셰어」를 보며 싱글 몰트 위스키를 마시는
식이었다. 그렇게 수업 교재는 유인물 한두
장 수준으로 줄일 수 있었지만 시간과 노력은
여전히 많이 들었다.

　처음에는 영화를 보다가 적당한 시점에
보충 설명을 하고 음식을 맛보면 끝일 거라
생각했는데 수업이 예상대로 흘러가지 않았다.
어쨌든 세 시간은 너무 길었고, 강의가 끝나면
나는 언제나 너덜너덜해졌다. 나와 달리
학생들은 영화도 보고 음식도 먹어서 즐거워했던
것 같다.

　서로 다른 브랜드의 치킨들을 같이 먹으며
맛에 대해 토론했고, 버 그라인더와 전기
주전자, 저울과 온도계와 타이머 등을 모두
써가며 커피를 내려 마셨다. 와인도 마셨고,
아끼고 아끼며 마셨던 30년산 위스키도
가져가 시음했다. 학생들에게 보여주려고 한
질에 20킬로그램이 넘는 요리책 『모더니스트
퀴진(Modernist Cuisine)』을 가져가기도 했다.

　그래도 첫해는 괜찮았다. 학생 네댓 명과
나를 섭외한 교수 등 소수 인원만이 수업을 들어
분위기도 좋았고 학생들도 성실하게 임했다.
문제는 바로 다음 해에 터졌다. 강의 평가가
괜찮았는지 타 전공자에게까지 수강을 열어둔
게 화근이었다. 몇몇 능글거리는 5~60대 남성
학생들 때문에 수업 분위기가 처음부터 나빴다.
그래서 나는 첫 시간에 강력하게 경고했다.
"여러분들, 저를 교수님이라 부르시는데 그럴

필요 없습니다. 저는 시간당 5만 원씩 받는 강사예요. 돈 벌려고 강의하는 게 아니니까 언제라도 그만둘 준비가 되어 있죠. 그러니까 수업에 똑바로 임하세요. 안 그러면 기말에 F 주고 그만둘 겁니다."

경고했다고 불상사가 안 벌어질 리 없다. 애초에 경고하게 된 원인이었던, 가장 태도가 나빴던 장년의 학생이 수업에 네 번 빠지고 기말 고사 시험지는 백지로 냈다. 나는 F를 줄 수밖에 없었다. 그러자 나를 스카우트했던 교수가 내게 전화했다. '학생이 F를 받았다는 사실에 당황한다'는 내용으로, 완곡한 언질이었다. 나는 점수를 바꿀 생각이 전혀 없노라고 잘라 말했다. 이런 상황이 닥쳤을 때 강사일을 그만두기로 마음먹고 만약을 대비해 시험 관련 자료의 복사본까지 챙겨둔 다음이었다. 그렇게 나는 단 두 학기 만에 대학 강사 일을 화끈하게 그만두었다.

이번 추수감사절은 발틱해와 북해를 건너는 SAS 항공기 21E에서 보냈지 / 스톡홀름과 말뫼, 예테보리와 코펜하겐을 거쳐 집으로 가는 길에 자리에 앉아서 여자 친구가 있는 집으로 돌아가는 생각만 했어 / 그는 추수감사절을 가족과 보내느라 오렌지 카운티에 토요일인가 일요일까지 있을 거라고 / 하지만 괜찮아, 울 수도 불평을 할 수도 없어, 곧 737기가 착륙할 예정이니까 마르티네즈 시와 카키나스 해협, 샌프란시스코, 태평양, 노스 베이를 내려다보고 있어 / 그리고 금문교와 오클랜드, 베이 브리지, 바다를 거니는 배들, 그리고 삶의 기적은 언제나 승리해

대부분의 경우 수업을 마치고 집에 돌아온 뒤에도 나는 차에서 바로 내리지 않았다. 바리바리 싸들고 갔던 짐을 챙겨 올라갈 힘이 없었다. 그래서 캠퍼스 주차장에서 그랬듯이 노래를 들었다. 『바다로부터의 위협』의 마지막 곡 「어떻게든 삶의 기적은 승리해(Somehow the Wonder of Life Prevails)」는 10분 32초로 길었다. 마크 코즐렉은 해외 공연을 마치고 샌프란시스코의 집으로 돌아오며 비행기 창밖으로 보이는 금문교 주변의 지명을 읊는다. 긴 여정을 마치고 돌아오는 길도 아니고 내 삶의 터전이 샌프란시스코도 아니건만, 나는 차에 앉아 이 구절을 들을 때면 늘 울컥했다.

왁자지껄한 관광지인 피어 39를 조금 지나면 금문교가 한눈에, 가장 아름답게 들어오는 지점이 있다. 그곳에서 바라보았던 금문교가 떠올랐다. 그가 읊는 지명을 나도 다 알고 있었다. 차를 몰고 도로를 달리며 이정표에 등장하는 지명을 주워 담듯이 기억 속에 남기곤 했었다. 정확히 그곳에 가고 싶은 것은 아니었지만 어디로든 도망치고 싶은 마음이었다. 수업한답시고 바리바리 싸들고 갔던 이것저것을 차에 그대로 둔 채로 어디론가 그냥 가버리고 싶었다.

5년쯤 지나 당시 수업을 들었던 학생의 섭외로 외부 강연에 나갔다. 당시 수업을 들었던 학생 몇몇이 찾아와 인사를 나눴다. 『외식의 품격』을 읽고 나를 섭외했던 교수는 그사이 세상을 떠났노라는 안타까운 소식도 전해 들었다. 마크 코즐렉은 어느 순간 스토리텔링이 음악을 압도하면서 주정뱅이의 넋두리를 75분씩이나 하는 앨범을 내기 시작했고, 공연에서도 음치 관중을 무대로 불러 같이 노래하는 등 프로답지 못한 모습을 보였다. 코즐렉의 술주정이 절정에 이른 앨범—제목을 들먹일 가치도 없다—은 『피치포크』에서 3.2점을 받았다. 술주정을 담아 앨범을 낸 뮤지션과 그걸 굳이 리뷰해 3.2점을 먹인 비평가 가운데 누가 더 악질일까.

모두가 지키지 못했던 점심 약속

스타이로폼
잃은 것 없는
모르 뮤직
2004년

스타이로폼의 『잃은 것 없는』을 들으며
샌프란시스코 시내를 걸어 다녔다. 참으로
무모한 결정이었다. 지도를 대강 읽어서
고저차가 그토록 엄청나다는 사실을 전혀
깨닫지 못했기 때문이다. 어, 평지는 고사하고
언덕도 아닌 산이었네. 미션 디스트릭트에서
북쪽으로 움직이다가 어느 순간 너무나도 크나큰
판단착오를 하고 있다는 사실을 알아차렸지만
이미 돌이킬 수 없는 발걸음이었다. 하필 신고
있던 신발도 당시 유행했던 탐스였다. 그렇게
산을 걸어 오르자니 무릎 연골이 닳아 없어지는
느낌이 들었다. 숨이 차 가슴이 터지기 직전에
산꼭대기에 오른 나의 귀로 "상황이 달라진다면
더 나아진다고 아직도 믿고 있어"라는, 「판단을
잘못 내린(misguided)」의 후렴구가 흐르고
있었다. 그래, 내가 나를 잘못 이끌어서 이런
꼴이 난 거겠지. 상체를 숙이고 숨을 고르며
생각했다.

나파밸리에 토마스 켈러가 있다면
샌프란시스코 시내에는 휴베어 켈러(Hubert
Keller)가 있다. 그의 레스토랑 플뢰 드 리(Fleur
de Lys)는 내가 찾아갔을 때 미슐랭에서
별 하나를 받은 곳이었다. 따지자면 그는
셀레브리티 셰프에 더 가까웠지만 음식은
탄탄했다. 코스 가운데 전채였던 푸아그라
토숑과 마르코나 아몬드, 파인애플 주스가 특히
기억에 남는다. 푸아그라와 마르코나 아몬드가
서로 다른 질감과 고소함을 통해 경쟁하는
가운데 시원한 파인애플 주스가 단맛과 신맛으로

둘을 아우른다. 음식을 먹고 있노라면 유명
셰프가 식당을 한 바퀴 돌면서 손님과 인사를
나누고, 레스토랑을 떠날 때에는 굳이 요청하지
않아도 메뉴에 서명을 해서 돌려준다. 전채의
기억 하나만으로도 2014년, 레스토랑이 28년의
영업을 마치고 폐업한다는 소식을 들었을 때
많이 아쉬웠다.

A16은 음식에 대한 별 정보 없이 셰프인
네이트 애플먼(Nate Appleman) 때문에 먹으러
갔다. 그는 푸드 네트워크의 요리 대결 프로그램
'아이언 셰프 아메리카'에서 도전자로 출연해
승리를 거둬 유명세를 탔다. 물론 의미 없는
유명세는 아니었다. A16은 당시 미국에서조차
잘 알려지지 않았던 이탈리아 남부 지방의
와인을 갖춰놓아 이름을 알렸는데, 상호인
A16도 이탈리아 남부의 동서, 즉 카노사와
나폴리를 이어주는 고속도로(Autostrada
16)에서 따온 것이다. 그는 주방을 맡는 동안
제임스 비어드 상(떠오르는 셰프 부문)을 받았다.

"음, 셰프는 이미 레스토랑을 떠났는데."*
점심을 한참 넘긴 시각, 내가 '아이언 셰프
아메리카'를 보고 찾아왔다고 하자 통돼지를
정형 및 발골하던 요리사가 말해주었다. 넓고
깊은 A16의 맨 안쪽, 바 테이블이 있는 열린
주방에서 나는 요리사와 이야기를 나누며
마르게리타 피자와 뇨끼를 먹었다. 식사를
마치고 일어서는 나에게 그는 샌프란시스코를
떠나기 전에 한 번 더 찾아오라고 했다. 오늘은
돼지를 잡느라 좀 바빴지만 다음에 오면 손수

styrofoam
nothing's lost

styrofoam nothing's lost

n. petegem.

KI)
n petegem. lyrics by bent van looy.
y. female lead and backing vocals by miki
das pop studio, ghent.

n petegem.
iano by ben gibbard. mpc programming by elias.
eys (arne van petegem/ben gibbard),
corded at ab studio. brussels. by stef van alsenoy
m/ben gibbard), front to back
), anything (arne van petegem/bent van looy).

e kind support of brussels music venue ancienne
e part of their 25th anniversary celebrations.

m. berlin.
arstin schomburg.

ved in the making of this record.
ith all of you.

요리를 해주겠노라고.

 샌프란시스코에는 고작 3박 4일 머무는
짧은 일정이었고 이미 들러볼 레스토랑이
다 결정된 상황이었다. 하지만 그의 음식이
궁금했고 약속도 지키고 싶어 떠나기 전날인
토요일 오후, 간신히 시간을 내어 다시 A16을
찾았다. 하지만 레스토랑은 비어 있었다. 혼자
지키고 있던 매니저에게 물어보니 토요일
점심에는 영업하지 않으며, 그는 어차피
비번이라고 했다. 결국 그의 음식을 먹어보지
못한 채 나는 다음 날 샌프란시스코를 떠났다.
과연 그는 어떤 음식을 만들어줄 생각이었을까?
배우 크리스 오다우드를 좀 닮은 듯했던 그의
이름을 잊어버린 지도 오래됐다.

* 셰프들은 대체로 공동 투자로 오너 직함을 달거나,
 아니면 고용직인 총괄 셰프(executive chef)로
 레스토랑에서 일한다. 그러다가 방송 출연 등으로
 유명세를 타면 더 나은 조건을 찾아 다른 투자자와
 함께 새 레스토랑을 차리거나, 아예 레스토랑을
 운영하지 않고 프리랜서로 행사 등에만 얼굴을 내밀고
 요리한다. 네이트 애플먼은 A16을 떠나 멕시코
 음식 프랜차이즈 치포틀레에서 한참 일하다가 작년
 우마미 버거—어느 한국 가스트로펍이 엄청나게
 참조했다.—로 자리를 옮겼다.

Styrofoam
Nothing's Lost
Morr Music
2004

Artwork:
Jan Kruse

Mastering:
Rashad Becker

Photography:
Kerstin Schomburg

Producing:
Arne van Petegem

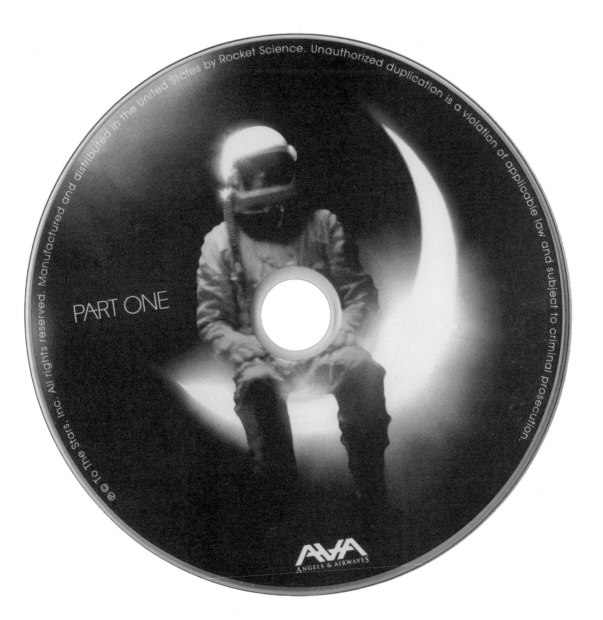

PART ONE

ANGELS & AIRWAVES

Angels & Airwaves
Love Parts One & Two
To the Stars Records
2011

Bass guitar, synthesizers,
backing vocals:
Matt Wachter

Drums, percussion:
Atom Willard

Lead guitar, keyboards,
synthesizers:
David Kennedy

Producing, Lead vocals,
rhythm guitar, keyboards:
Tom DeLonge

오렌지색으로 영롱하게 빛나는 노른자

에인절스 앤 에어웨이브스
사랑 1, 2부
투더스타스 레코드
2011년

냉장 진열장에 가지런히 늘어선 우유병을 본 순간 나는 넋을 잃었다. 아름답다. 뚜껑 색으로 내용물을 분류하는 포장 방식 덕분에 균일함 속에서 리듬감이 느껴져 한층 더 아름다웠다. 소비주의의 노예인 나는 슈퍼마켓 선반에 제품이 가지런히 늘어서 있는 상태를 원래 좋아하지만, 이건 급이 달랐다. 보기에만 좋은 것뿐만이 아니었기에 한층 더 넋을 잃을 수밖에 없었다. 병 안에 든 내용물은 저지(Jersey) 우유와 크림이었다. 맛은 더 좋지만 홀스타인 종에게 생산성에서 밀려 비주류가 된 저지 종의 우유가 진열장을 가득 메우고 있다니.

가까이서 보니 병마저 너무 예뻤다. 결국 우유와 크림을 한 병씩 집어 들었다. 공병 보증금이 4달러나 붙어 있는, 웬만한 꽃병보다 더 두툼하고도 아름다운 우유병이었다. 음식과 요리에 정신이 나간 적은 많았지만 우유와 병에 홀리기는 처음이었다.

시애틀에는 여러 번 갔다. 서부에 갈 때마다 들렀으니 너댓 번쯤 됐을 것이다. 첫 방문은 2005년의 마지막 날이었다. 2006년 1월 1일로 넘어가는 시점에 나는 시애틀 거리를 걷고 있었다. 스타벅스 1호점의 장소로 유명한 파이크 플레이스 마켓 근처에서 걷기 시작해 눈에 띄는 바에 들어가 칵테일을 한 잔 마시고 스페이스 니들에서 멈춰 군중과 함께 불꽃놀이를 잠깐 보았다. 숙소로 돌아오는 길에 노란 간판이 환한 심야 햄버거 가게에 발을 들였다가 인파에 주눅이 들어 그냥 돌아 나왔다.

저지 우유를 발견한 곳은 퀸 앤 지구의 메트로폴리탄 마켓이었다. 퀸 앤은 내가 시애틀에 관해 아무것도 모르던 첫 방문 때 건축가 프랭크 게리의 EMP 프로젝트에서 가까운 숙소를 찾다가 낙점한 동네였는데, 가보니 모든 게 좋았다. 대체로 조용한 주거지역인 가운데 스페이스 니들과 EMP 프로젝트가 있었고, 교과서로만 보았던 미노루 야마사키의 구조물도 우연히 발견했다. 하지만 무엇도 음식과 음악보다 좋을 수는 없나니. 메트로폴리탄 마켓과 이지 스트리트 레코드 때문에 나는 언제나 퀸 앤 지구로 돌아가곤 했다.

우유와 크림을 집어 온 건 좋은데 어디에 써먹지? 집에 식재료를 사다놓는 건 스트레스 받는 일이다. 최대한 빨리 먹어 치워야 한다는 강박관념이 사람을 괴롭힌다. 바빠지거나 귀찮아서 제때 먹지 못하면 죄책감을 느끼기도 한다. 식재료를 낭비했다는 이유도 있지만, 스스로 품었던 희망을 내 발로 짓밟아버리는 느낌이 들기 때문이다. 식재료를 사면서 느끼고 싶었던 음식의 즐거움을 스스로 산산조각 내버렸다는 느낌은 나를 괴롭게 만든다.

이거 어떻게 해야 되나. 숙소에서 하얗고 매끄러운 유리병을 햇볕도 잘 들지 않는 창가에 놓고 물끄러미 바라보다가 샌프란시스코에서 빌린 미니쿠퍼의 조수석에 뒹굴고 있던 빵이 떠올랐다. 계란을 많이 써 조직이 치밀한 데다가 단맛도 두드러져 프렌치 토스트를 만들어 먹기에 좋다고 알려진 할라(Challah)였다.

잘됐네. 그만하면 충분했다. 오렌지색으로 영롱하게 빛나는 계란 노른자를 감상하며 프렌치 토스트를 지져 먹었다. 다 비운 우유병도 트렁크에 꾸역꾸역 넣어 집까지 들고 왔다. 공병 보증금 4달러는 여행지 기념품을 산 셈 쳤다.

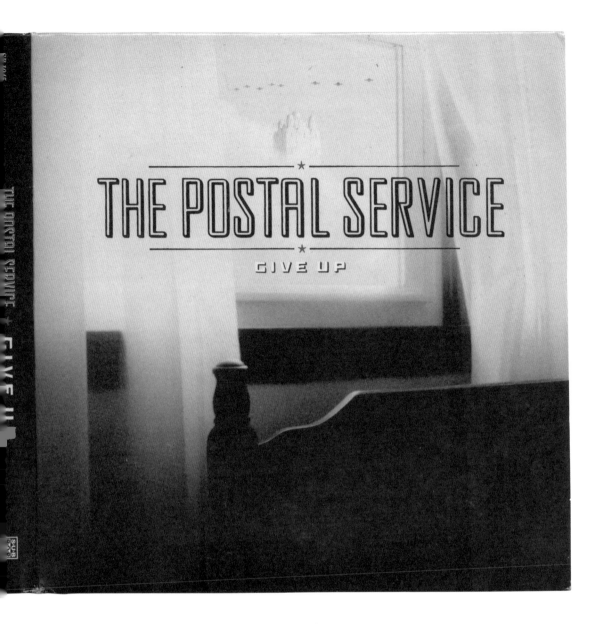

The Postal Service
Give Up
Sub Pop
2003

Backing vocals:
Jenny Lewis, Jen Wood

Keyboards, synthesizers,
programming, accordion,
electric drums, glitching:
Jimmy Tamborello

Lead vocals, guitars,
additional keyboards,
electric piano, drums:
Benjamin Gibbard

Piano:
Chris Walla

Producing:
The Postal Service

스팸 무스비에 나는 마음 아파했다

포스탈 서비스
포기해요
서브 팝 레코드
2003년

웨스트 시애틀까지 프라이드 치킨을 먹으러 갔다. 이미 깜깜해진 항구에 보이는 키가 큰 컨테이너 크레인이 불길함을 자아내고 있었다. 치킨을 위한 여정치고는 너무 흥이 나지 않았다. 찾은 동네도 대부분의 가게가 문을 닫아 껌껌했다. '마'오노(ma'ono)'라는 하와이식 치킨집은 그런 여정을 거쳐야 닿을 수 있는 곳이었다. 메이슨 유리병에 담긴 김치가 뜬금없게 곁들여 나오는 치킨은 예상 가능한 범위 안에서 훌륭했지만 진짜 음식은 따로 있었다. 아무 생각 없이 시킨 스팸 무스비였다.

스팸과 밥, 잘해봐야 김이 전부인 하와이식 무스비였다. 치킨보다 몇 배는 더 예측 가능한 맛의 음식인데 터럭만큼의 과장도 없이 나는 울컥했다. 무스비에 딸린 추억이 있어서? 아니다. 그럼 스팸에라도? 역시 아니다. 나는 스팸을 소시지보다 더 질 낮은 음식이라 치부해 식탁에 올린 적이 거의 없었다. 그런데 대체 왜? 나도 알 수가 없었다. 굳이 꼭 이유를 대야 한다면 스팸을 둘러싼 밥이 품고 있던, 너무나도 적절한 온기 때문이었던 것 같지만… 누가 이런 답에 납득하겠는가? 나조차도 납득할 수 없는데.

그런 음식을 아주 가끔 만난다. 이유도 모른 채 다짜고짜 감동을 느끼게 만드는 음식 말이다. 좀 더 감정을 파고들면 좀 더 그럴싸한 이유를 찾아낼 수 있을 것도 같지만, 어지간하면 적당한 수준에서 덮고 '그래, 그거 정말 맛있었지.'까지만 생각한다. 황금 뇌를 가진 사나이가 고작 손톱 밑에 남을 만큼의 금 부스러기를 긁어내려다가 피를 보았던 것처럼, 나도 내버려둬야 할 기억의 한 부분을 굳이 긁어서 상처가 날까 두렵기 때문이다.

시애틀에 갈 때마다 들렀던, 검지와 중지로 열심히 앨범들을 훑었던 퀸 앤 지구의 이지 스트리트 레코드는 2013년 경영난을 이유로 문을 닫았다.

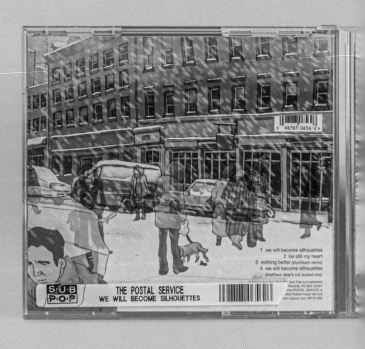

0 98787-0656-2 6

1 we will become silhouettes
2 be still my heart
3 nothing better (styrofoam remix)
4 we will become silhouettes
(matthew dear's not scared mix)

SUB POP

THE POSTAL SERVICE
WE WILL BECOME SILHOUETTES

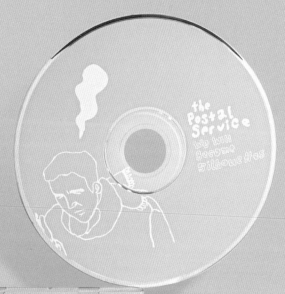

Beach House
Bloom
Sub Pop Records
2012

Guitar, basses, piano,
organ and keyboards,
backing vocals,
drum machine edits,
programming:
Alex Scally

Live drums and
percussion:
Daniel Franz

Producing:
Beach House,
Chris Coady

Viola:
Joe Cueto

Vocals, keyboards, organ,
piano:
Victoria Legrand

생맥주 딱 한 파인트의 일요일 저녁

비치 하우스
피어나다
서브 팝 레코드
2012년

엄마가 내게 말했어요 / 너는 사고를 칠 거라고 / 아버지는 바람을 피우느라 / 집에 오지 않을 거라 했죠

시선이 갈 곳을 잃는 / 끝없이 펼쳐진 초야에 이르면 / 검은색으로 반짝이는 후드의 / 차를 세워요

그리고 곧 / 미소를 지을 거에요 / 지구는 험악한 곳 / 시간이 얼마 남지 않았어요

일요일 오후에 청소를 하고 나면 집을 나서곤 했다. 청소기 돌리기와 걸레로 바닥 닦기, 식기세척기에 그릇 채워 넣기, 재활용 쓰레기 내놓기, 마지막으로 샤워까지 포함하는 몇 시간의 과업이었다. 나는 걸레질을 너무나도 싫어했고, 지금도 마찬가지다. 일찍 나왔다 싶으면 을지로와 종로 일대를 돌아다녔다. 해가 진 뒤에는 6호선을 타고 녹사평의 바에 갔다. 계절에 따라 모히토 같은 칵테일을 마시기도 했지만 대체로 생맥주 한 파인트를 놓고 음악을 들었다. 대개의 경우 산 미구엘이었다.

목적은 사실 음악도 술도 아니었다. 청소부터 샤워까지 이어지는 오후의 과업을 미루지 않고 해내기 위한 일종의 습관적 장치였다. 들르던 바의 DJ는 겉으로 그래 보이지 않아도 센스가 훌륭했다. 그는 손님들의 예전 신청곡을 기억하고 있다가, 손님이 바에 오면 슬쩍 틀어주곤 했다. 이곳에서 '설마 있겠어?'라는 생각으로 신청했던 콘 칸(Kon Kan)의 「용서를 구해요(I Beg Your Pardon)」를 싱글 바이닐 레코드로 듣고는 충격을 받았는데, 이후 DJ는 내가 오면 그 곡을 종종 틀어주곤 했다. 30년 가까이 나 말고는 한국 사람 누구도 모를 거라 철석같이 믿었던 곡을 음향 설비가 제대로 된 공간에서 큰 음량으로 듣는 즐거움이란.

비치 하우스도 어느 일요일 저녁에 그곳에서 들었다. 이미 알고 듣던 밴드였지만 다른 공간에서 다른 설비, 다른 음량으로 들으면 완전히 새로운 걸 듣는 느낌이 들 때가 있다. 바에 간 목적이 술이 아니라고 말했던가? 사실은 술을 포함해 모든 게, 특히 밥벌이의 수단인 음식이 가장 지겨웠던 시절이었다. 그래서 한 잔만 마시고는 일어서곤 했다. 엄마가 내게 말했어요 너는 사고를 칠 거라고 아버지는 바람을 피우느라 집에 오지 않을 거라 했죠. 그날은 평소와 달리 버스가 금방 오지 않아서 언덕을 올라갔다. 건널목으로 건너는 게 더 효율적인데 언덕을 오른 김에 육교를 건넜다. 중간에 잠시 멈춰 서서 남산타워를 바라보았다. 지구는 험악한 곳 시간이 얼마 남지 않았어요. 나에게도 시간이 얼마 남지 않은 것만 같은 느낌이 들었던 시기였다.

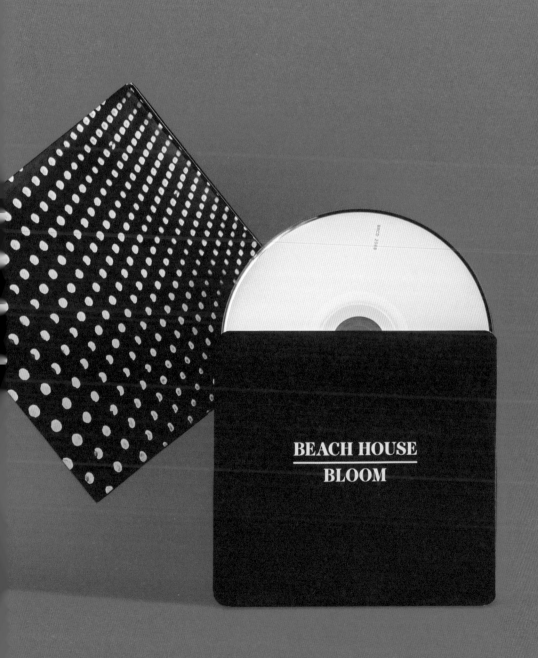

BICD 2008

BEACH HOUSE
BLOOM

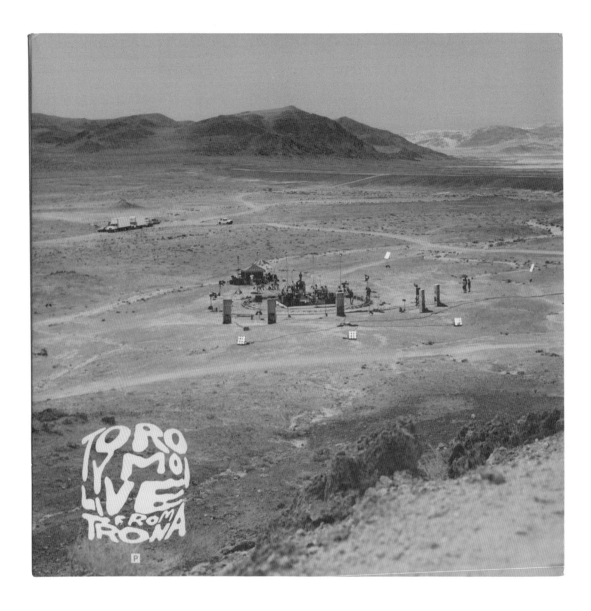

Toro y Moi
Live from Trona
Carpark Records
2016

Bass:
Patrick Jeffords

Congas, percussion:
Brijean Murphy

Directing:
Harry Israelson

Drums:
Andy Woodward

Electric piano, synthesizer,
Vocals:
Anthony Ferraro

Engineering, recording,
mixing:
Pat Jones

Guitar:
Jordan Blackmon

Mastering:
Greg Calbi

Photography:
Jordan Blackmon,
Josh Terris,
Philips Shum

Vocals, guitar, electric
piano:
Chaz Bundick

Writting:
Jared Mattson,
Jonathan Mattson
Chaz Bundick

오믈렛의 비결은 소용돌이

토로 이 모아
트로나 라이브
카파크 레코드
2016년

어느 아침에 오믈렛을 만들며 들었다. 토로 이 모아. 그 이름을 수없이 들어오면서도 굳이 음악을 들어봐야 되겠다는 생각은 하지 않았다. 그러다가 친구로부터 "트로나 라이브 좋아. 29분 00초부터 들어봐"라는 말을 듣고 나서야 비로소 영상을 확인했다.

친구가 말해준 29분 00초에 바로 맷슨 2 (The Mattson 2)와 함께 연주하는 「JBS」가 시작된다. 넘실거리는 음색의 기타가 돋보이며 곡의 표정을 느긋하게 만드는데, 아마도 레슬리 스피커 시뮬레이터를 썼을 것이다. 레슬리 오르간에 딸린 스피커가 캐비닛 안에서 360도로 회전하면 도플러 효과 덕분에 소리가 떨리는 효과를 자아내는데, 돌아가는 선풍기에 얼굴을 가까이 대고 말하면 목소리가 변조되는 것과 같은 원리다. (그래 본 적이 없다고? 설마…)

레슬리 스피커를 거친 듯한 넘실대는 소리를 묘사할 때 'swirly'라는 형용사를 쓴다. 저 먼 옛날 미국 외 지역에 메탈리카의 앨범을 배급했던 버티고 레코드(Vertigo Records)의 로고나, 세면대에서 빠져나가는 물의 움직임과 궤적 등을 떠올리면 된다. 오믈렛을 만들 때에도 같은 요령으로 소용돌이(swirl)를 그려야 한다.

오믈렛은 어려운 음식이다. 약간의 점성을 지닌 달걀물을 달군 팬에 부어 약간의 두께를 지닌 이차원의 형상으로 익힌 다음, 이를 포크나 젓가락 혹은 스패츌러로 살살 굴리며 모양을 잡아 겉과 속의 구분이 생기는 삼차원의 형상으로 마무리해야 한다. 겉은 확실히 익되 껍질이라 생각될 정도로 질겨서는 안 되며, 속은 살짝 흐르는(runny) 느낌이 남아 있어야 한다. 약한 불에 천천히 익히는 프랑스식보다 센불에 의존하는 미국과 일본의 조리법이 아마추어에게는 성공 확률이 높다.

오믈렛 잘 만드는 요령 중에서 딱 한 가지 핵심만 짚어주자면, 기름에서 연기가 피어오를락 말락 하게 달군 팬(논스틱이 가장 안전하고, 잘 길들었다면 '무쇠팬'도 좋다. 스테인리스는 권하지 않는다.)에 계란을 부은 뒤 팬은 시계 방향으로 돌리고, 계란은 반시계 방향으로 계속 휘젓는다. '소용돌이'를 그리면서 계란을 열심히 휘저어야 한다는 말이다. 그래야 익지 않은 계란이 밖으로 밀려 나가면서 익는다. 포크, 젓가락, 스패츌러 등으로 열심히 휘젓다 보면 30~45초 안에 계란이 익어 여러 군데에 클러스터를 이룬다.

계란물이 약 20퍼센트 정도만 남게 되면 가장자리를 살살 굴려가며 안쪽으로 들어 올려 모양을 잡는다. 마지막으로 팬을 기울여 럭비공과 흡사한 형태로 모양을 잡아준 뒤 그대로 접시에 미끄러뜨려 담는다. 유튜브에 오믈렛 만드는 영상이 넘쳐나니 자료가 없어 못 만들 일은 없을 것이다. 오믈렛 만드는 장면이 인상적으로 담긴 영화 『담포포(タンポポ)』를 보는 것도 좋겠다. 어쨌든 핵심은 소용돌이다.

Artur Schnabel
Ludwig van Beethoven: Die
Kompletten Klaviersonaten
Membran Music
2016

Piano:
Artur Schnabel

정갈한 음식 속에 피로가 배어 있었다

아르투르 슈나벨
베토벤 소나타 전집
멤브란 뮤직
2016년

셰프에게 편지를 썼다. 며칠 동안 도시를 방문할 계획인데 당신의 음식을 먹고 배울 기회를 가지고 싶다고. 절대 자주 써서는 안 되는 최후의 수단이라고 생각했다. 내가 누구인지 노출시키고 싶지도 않지만(관심이 있든 없든) 가장 평범하고 공정한 기회, 즉 일반 예약만을 통해 먹으러 간다는 개인적 원칙에도 어긋나기 때문이다. 지금껏 내게 이런 일이 얼마나 있었나 돌이켜보니, 이 경우가 처음이자 마지막이었다.

이전까지는 늘 원칙을 고수하며 먹으러 다녔다. 한국 최초로 레스토랑 리뷰를 정기 간행물에 썼을 때에도 이 원칙을 고수했다. 그렇게 예약할 수 없는 곳은? 신 포도라 생각하고 가지 않았다. 숱한 레스토랑 방문과 미식 행렬의 핵심이 기실 울타리 안의 내부인 되기라는 사실을 감안하면 멍청한 짓이라고 해도 할 말은 없지만 쭉 그렇게 해왔다. 편지를 쓰기 전까지는 혜택을 입어본 적이 없어 확인하지 못했지만 레스토랑에는 그런 자리가 한둘쯤은 있다고 들었다. 예약이든 워크인이든 갑자기 들어오는 손님을 받기 위한 자리 말이다.

그래서 편지를 썼다. 우편으로 보냈고 답은 메일로 받았다. 그렇게 예약은 빠르게 성사되었다. 음식은 실행의 차원에서는 완벽했고 맛의 차원에서는 대부분의 일본 음식이 그렇듯 내가 선호하는 구간에서 살짝 벗어나 있었다. 인테리어부터 식기며 집기에 이르기까지 금속이 단 한 점도 섞이지 않았다는 사실이 말 한마디 없이도 많은 걸 설명해주고 있었다. 어쨌든

아름다운 경험이었다. 식사를 마치고 잠깐 이야기를 나눴다. 셰프가 나더러 요리사냐고 물었다. 아닙니다, 저는 평론가입니다. 2016년 봄, 오사카였다.

당시 나는 정상이 아니었다. 대체 무엇이 정상이고 무엇이 아닌가, 물으면 할 말이 없지만 나의 상태는 이러했다. 남들이 맛있다고 환장하는 음식과 레스토랑을 비판하는 리뷰를 잡지에 쓰며 열심히 욕을 먹었다. 나를 부르는 멸칭인 '단발머리'가 페이스북을 중심으로 돌기 시작했던 것도 그때였다. 미슐랭 가이드의 서울 진출을 앞둔 터라 다들 띄워줘야 한다는 일념으로 소위 '모던 코리안'에 온 힘을 실어주던 당시, 나는 본의 아니게 그들이 차려놓은 식탁 앞에서 똥을 싸는 형국으로 매달 부정적인 비평을 잡지에 실었다. 나야 먹고 느낀 대로 썼을 뿐이지만 사람들은 그렇게 생각하지 않았다. 나에게 다른 의도가 있을 거라 믿었다. 레스토랑 신이 주목받는 걸 용납할 수 없거나, 남의 관심을 끌기 위해 일부러 그러는 거라 지레짐작했다. 단순히 나의 기준에 맞지 않아서 부정적으로 평가했을 뿐이었으나 대부분 그렇게 믿지 않았다.

외부 기고가 들어오지 않아 소득도 거의 없다시피 했고, 집필 중이던 책(『한식의 품격』)은 불가사리처럼 덩치를 불렸다. 좀 더 정확하게 표현하자면 한식의 문제는 또렷이 구분이 가능한 절점이 아닌, 하나의 거대한 덩어리이다. 이 덩어리를 조금씩 뜯어내 분류한

뒤 책의 얼개를 짜는 과정은 어렵다 못해 한동안 수습이 불가능한 수준이었다. 그래서 날마다 원고도 얼마 못 쓴 채 소파에 누워 끙끙 앓으며 보냈었다. 모든 정황을 살펴보면 나는 어떻게 봐도 정상이기 어려웠지만, 막상 정상이 아닌 상태가 되면 내가 지금 정상인지 아닌지도 분간하지 못한다. 그런 정신 상태로 어찌어찌 『한식의 품격』을 탈고했다. 약 30개월 만이었다. 그리고 휴가랍시고 오사카에서 3박 4일 보내는 일정을 잡은 가운데 미슐랭 별 세 개를 받았다는 레스토랑 한 곳에 들러보고 싶어 편지를 쓴 것이었다.

오사카에서는 고삐를 풀고 내일이 없는 사람처럼 먹고 마셨다. 미슐랭 별 셋의 레스토랑은 그 여정의 한 점일 뿐이었다. 미슐랭 별 하나라는 갓포 요리집에서 몇 시간 동안 먹었고, 고베규 구이 원맨 쇼를 본 뒤 철판 앞에서 후지 인스탁스로 사진도 찍었다. 알고 보니 한국 사람이 운영하는 야키니쿠 집에서 접시를 쌓아가며 고기를 구웠고, 카페 아메리카노에서 담배 연기를 마셔가며 싸구려 파르페도 먹었다.

음식만 내일이 없는 사람처럼 먹었다면 다행이었을 것이다. 문구를 포함한 온갖 자질구레한 물건들을 마음에 든다 싶으면 집어 들었다. 음반 또한 '사전 정보 없이 표지와 현장 청취만으로 산다'는 규칙을 깨고 이것저것 사들였다. 대표적인 예가 아르투르 슈나벨의 베토벤 피아노 소나타 전집이었다. 인류 역사상 최초의 베토벤 소나타 전곡 녹음이라는 그 앨범 말이다. 애플 뮤직에서 이미 들어보았으면서도 염가 판매대에서 찾았다는 이유만으로 아무 생각 없이 집어 들었다. 마치 할인 중인 물건은 돈을 안 내고 살 수 있다는 착각에 빠진 듯이 말이다.

물론 슈나벨의 베토벤 소나타 전집은 염가 판매 중이 아니더라도 살 만한 가치가 있다. 다른 이유랄 것도 없이, 인류 역사상 최초로 녹음된 베토벤 전집이니까. 사실 나는 슈나벨의 연주 자체보다는 사운드를 더 좋아한다. 그의 전집 녹음은 몇 겹의 어려움을 딛고 일궈낸 성취였다. 전기 레코딩이 발명된 지 고작 8년이 지난 1932년부터 1935년까지, 그는 비틀스(The Beatles)의 애비 로드 스튜디오에서 베토벤의 피아노 소나타 서른두 곡을 녹음했다. 당시에 쓸 수 있는 유일한 매체가 분당 78회전 음반이었는데, 한 곡당 최장 녹음 시간이 4분이라는 한계에 맞추기 위해 연주를 실연보다 좀 빠르게 했다는 이야기가 있다. 약 90년 전의 음원이므로 현대에 녹음된 클래식 앨범들과 비교하면 음질도 열등하고 공간감도 떨어지지만, 나는 그 사운드가 별 이유 없이 좋다.

내가 일반적으로는 해묵고 열등한 음원을 좋아하는 편이 아닌지라 곰곰 생각해봤는데 이유는 두 가지 같다. 첫째, 아무래도 베토벤과 그나마 가장 시차가 적은 삶을 산 연주자가 남긴 앨범이기 때문이다. 베토벤이나 슈베르트의 피아노 소나타를 들으면 종종 '동시대에 연주를 듣는 경험은 어땠을까?'라고 궁금해지기

마련인데 그나마 슈나벨이, 비록 베토벤 사후 60년쯤 뒤에 태어나기는 했지만 시차가 적은 편이니 더 영향을 받았을 것만 같다. 둘째, 유튜브에서 복원해 올린 100년 전 세상의 영상을 볼 때처럼 묘한 호기심을 느낄 수 있다. 기록이 남아 있기에 실존했음을 알 수 있지만, 그래도 100년이라는 까마득한 세월이기에 실존했다는 걸 믿기 어렵다는 생각의 괴리 사이에서 피어오르는 그런 호기심 말이다.

슈나벨의 소나타 외에도 마침 같은 할인 매대에 놓여 있던 디누 리파티(Dinu Lipatti)의 전집—역시 애플 뮤직에서 들을 수 있다—까지 집어 들고, 여기에 무작위로 고른 앨범들까지 더해 평소보다 더 많은 CD를 샀다. 정신을 차리고 나니 단 3박 4일 사이에 쌓인 카드 대금이 냉엄하게 가슴을 찔렀다. 아직도 나는 CD장에 꽂혀 있는 두 피아니스트의 전집을 보면서 당시의 충동구매를 후회한다. 하지만 사람은 멍청해서 같은 실수를 되풀이한다.

이후 나는 그 레스토랑에 한 번 더 들렀다. 2018년, 라이드(Ride) 일본 투어 공연을 보러 갔던 2월이었다. 약간의 의무감에 이끌린 방문이었다. 그런데 레스토랑의 공기가 묘하게 달랐고 음식도 살짝 지친 느낌이었다. 셰프와 요리사들은 최선을 다했겠지만 의식하지 못하는 선에서 아주 살짝 무뎌진 느낌이랄까. 레스토랑이 유명해지고 관광객이 '꼭 가봐야 할 곳' 목록에 오르면 그렇게 된다. 음식을 진짜 좋아하는 사람들이 아니라 그저 유명한 곳에서 사진 찍으려는 사람들이 붐비는 곳이 되어버리면, 자신들이 만드는 음식의 가치를 제대로 인정받지 못하는 사람들은 조금씩 지쳐간다.

음식은 괜찮았나요? 식사를 마치고 로비로 내려왔더니 셰프가 나와서 물었다. 네, 그럼요. 나는 선물로 준비해 간 반다비와 수호랑 인형을 건네고 고개를 깊이 숙여 인사했다. 한낮의 길거리는 밝았고 나는 식사에 곁들인 와인에 가볍게 취해 무거운 발걸음으로 걸었다. 맞는 방향인지는 알 수 없었지만 왠지 마음이 복잡해서 일단 레스토랑으로부터 최대한 빨리 멀어지고 싶었다.

dinu
Lipatti
Pianist von göttlicher Spiritualität Pianist of Divine Spirituality

10 CD
COLLECTION

Dinu Lipatti
**The Final Recital at
Besançon Festival**
EMI
2013

Piano:
Dinu Lipatti

칵테일에 취해 최후의 타건을 들었다

디누 리파티
브장송 축제의 마지막 연주
이엠아이
2013년

아마도 20년지기 친구와 마지막으로 얼굴을 보았던 자리였을 것이다. 단골 바에서 하이볼로 시작해 칵테일과 싱글 몰트를 마시며 이것저것에 대해 이야기하고 있었다. 파올로 소렌티노(Paolo Sorrentino) 감독의 『그레이트 뷰티(La grande bellezza)』였나? 하여간 나는 그렇게 관심을 크게 기울이지 않는 이탈리아 영화에 관한 이야기를 하다가 화제가 갑자기 디누 리파티로 넘어왔다. 훌륭한 피아니스트였는데 안타깝게도 만 서른셋에 호지킨병으로 요절했고, 죽기 석 달 전쯤 남긴 마지막 실황 앨범이 그렇게 좋다는 이야기였다.

친구야, 네가 그렇다고 좋다고 말하면 들어봐야지. 대학교 2학년 때 음악 모임에서 처음 안면을 튼 사이였으니 안 믿을 수가 있나. 친구를 택시에 태워 보내고 합정역에서 버스를 타려고 골목길을 걸어가며 아이튠즈 스토어에서 『브장송의 마지막 독주회』 앨범을 구매했다. 빠르고 정확하면서도 전혀 메마르지 않고 영롱하네. 묵은 음원의 낮은 해상도가 고유의 색깔을 입혀주는 그의 연주는 '스완송(Swan Song, 죽음 직전의 마지막 곡)'이라기엔 지나치게 삶이 담겨 있다. 물론 너무 지친 나머지 쇼팽의 왈츠 마지막 곡(내림 가장조) 대신 「예수, 인간의 소망 되시니」를 연주했다는 일화를 듣고 나면 다가오는 음색이 좀 달라지는 것도 같지만.

쇼팽과 바흐 위주의 연주 가운데 내게 가장 돋보이는 곡은 슈베르트의 「4개의 즉흥곡 2번 내림 마장조 작품 번호 90(4 Impromptus, Op. 90, D. 899: No. 2 in E-Flat Major)」이다. 도입부의 셋잇단음표 크로매틱부터 빠르지만 흐트러짐 없이 몰아치기 시작해 끝까지 기품을 놓지 않는다. 게다가 그 안에서 이루어지는 완급 조절까지. 요절엔 클리셰로밖에 반응할 수 없지만, 얼큰하게 취해 돌아오면서 생각했다. '역시 빼어난 이들만이 요절하는구나.(Only the good die young.)' 사실은 그들이 오래 살지 않았다는 사실이 일종의 신비로운 베일이 되어 그들의 생을 둘러싸기 때문에 남은 이들이 그렇게 생각하는 것일 수도 있다. 어쨌든 디누 리파티는 만 서른셋에, 이 연주만을 남기고서 스위스 제네바에서 세상을 떠났다.

Glenn Gould
Glenn Gould Plays Bach:
Goldberg Variations
Sony Music
2012

Piano:
Glenn Gould

머레이 페라이어 〉 사라 데이비스 비크너 〉
예브게니 코롤리오프 〉 라르스 폭트

글렌 굴드
골드베르크 변주곡
소니뮤직
2012년

글렌 굴드의 『골드베르크 변주곡』은 딱 한 번 들어봤다. 1955년 연주였는데 끝까지 듣지는 못했다. 마음에 들지도 않았지만 술에 취해서 널부러져 자느라 그랬다. 그나마 실낱같이 주말의 요리와 와인의 의식을 지켜나갔던 2016년 어느 토요일 저녁이었다. 이미 집에서 취할 수 있는 최고치만큼 취한 상태에서 이것저것 들으며 레드 와인을 마시다가 처음으로 그의 연주를 각 잡고(술 취한 상태에서 무슨 각이겠느냐만) 들어보고 싶어졌다. 아마 가죽 향이 지배적인 바롤로(이탈리아)나 단맛이라고는 눈꼽만큼도 없는 메독(프랑스) 같은 걸 마시고 있었던 것 같은데 정확하지 않다. 다만 그런 와인을 마시고 있지 않았더라면 뜬금없이 글렌 굴드가 생각나진 않았을 것이다.

그의 연주는 나에게 그렇다. 딱딱하고 성급하며 붙임성도 전혀 없다. 음색도 공간감도 메말라서, 앞에서 언급한 그 와인들 같다. 그 와인들을 마시는 사람은 어쨌든 취하겠지만 그 과정이 마음에 들지 않을 가능성도 높다. 두 번째 곡인 1번 변주곡 처음 몇 마디를 못 넘기겠는 나처럼. 으으, 도저히 못 듣겠다.

읽는 이를 배려하는 글을 쓴다고 말할 수 없는 내가 이렇게 말하면 좀 그렇지만, 다른 장르는 몰라도 고전 음악, 특히 피아노 독주만큼은 배려가 있는 연주를 좋아한다. 적당히 붙임성도 있고 터치도 딱딱하지 않으며, 너무 마르지도, 그렇다고 목욕탕 속에 있는 양 축축하지도 않은 음색과, 다소 부드럽다 싶게 이어지는 서사가 있는 연주 말이다.

골드베르크 변주곡이라면 머레이 페라이어(Murray Perahia)의 2000년 앨범이다. 그밖에도 예브게니 코롤리오프(Evgeni Koroliov), 사라 데이비스 비크너(Sara Davis Buechner)의 부조니 에디션, 피아노 외의 악기로는 마한 에스파하니(Mahan Esfahani)의 하프시코드, 미샤 마이스키(Miša Maiskis)의 현악 3중주, 마르코 살시토(Marco Salcito)의 어쿠스틱 기타 앨범을 좋아한다. 굴드는 아직 저 멀리에 있고 빠른 시일 내에 거리를 좁힐 수 있을 것 같지 않다. 굴드의 골드베르크를 좋아한다는 어떤 소설가의 글을 우연히 읽고는 모범 답안에 만족한 학생 같다고 생각했다. 굴드 너머에 좋은 골드베르크 많아요. 만족하지 말아요. 랑랑(郎朗)도 엄청 심사숙고해서 앨범을 냈어요. 다만 너무 심사숙고한 것 같아요. 모든 음에 고민이 배어 있어요.

정우
여섯 번째 토요일
미러볼뮤직
2019

디자인:
물질과 비물질

아트워크:
노상호

프로듀싱:
황현후

사리곰탕면의 오후

정우
여섯 번째 일요일
미러볼뮤직
2019년

시키는 대로 다리 벌리는 가위처럼 굴까요
/ 어디에나 미련 붙이는 풀처럼 굴까요 /
스테이플러처럼 캉캉 열심히 찢어볼까요 /
혹은 지우개 가루처럼 숨도 쉬지 말아볼까요

새삼스러울 것이라곤 없던 어느 오후 3시,
사리곰탕면 큰사발에 물을 붓고 정우를 들었다.
앨범을 들었다거나 어떤 곡을 들었다고
말하기보다, 그저 '정우를 들었다'는 표현이
그에게는 잘 맞는다. 정우를 듣고 있노라면
사람이 공간을 채운다는 느낌을 강하게 받기
때문이다.
　사리곰탕면을 딱히 먹고 싶었던 건
아니었다. 마감도 끼니도 이미 훌쩍 넘긴 시각,
머리 회전이 멈춘 가운데 며칠 전 트위터에서
주워들은 이야기가 생각났다. 호주였던가?
호스텔에서 안심을 삶은 물에 사리곰탕면을
끓이고 고기를 썰어 몇 점씩 얹어주면 세계
각지에서 찾아온 젊은이들이 국적 불문 땀을
뻘뻘 흘리며 맛있게 먹고는 "퍽 예~!"라고
외친다는 이야기였다. 그러고 보니 1986년
처음 나왔을 때부터 나는 사리곰탕면을 무척
좋아했다. 설렁탕, 곰탕, 뭇국 등 소 바탕의 국물
음식을 원체 좋아하기도 했지만, 드물게 맵지
않은 라면이라는 측면에서도 의미가 있었다.
사리곰탕면을 끓일 때, 불 끄기 1분 전에 밥을
더해 끓여 토렴한 설렁탕을 모사하는 식으로
즐겨 먹었다.

앨범을 들으면 점점이, 조용히
들락날락거리는 여러 악기의 발자국을 따라
마음을 움직이는 재미가 쏠쏠하다. 여러
소리들이 아닌 듯하면서도 굉장히 정확하게 그
존재감을 드러내는 것도 매력이지만 결국 정우는
목소리와 기타이다. 그 둘만으로도 공간을 너무
여유롭게 채워주는 나머지 '이 젊은 사람은
지금까지 어떤 삶을 살아온 걸까?'라는 호기심을
품게 되었다. 유튜브에서 영상을 보면 '목소리가
맑다'는 반응이 많지만 그의 목소리는 그저
맑다고 말하기에는 부족한, 또렷한 힘과 두께를
지녔다. "서툰 몸짓 익숙한 손길로 넌 네가
모르는 일들도 많다면서"처럼 살짝 무덤덤한
가사를 부를 때도 드러나지만, 「숙취」 같은
곡의 행과 절을 이어주는 스캣에서 정말 여실히
드러난다.
　아침도 건너뛰고 늦게 먹은 점심. 뇌에
탄수화물을 잔뜩 먹여야 지치지 않고 마감을
끝낼 텐데, 하필 밥이 한 톨도 없어서 면만
급하게 건져 먹었다. 다시 책상으로 향하기 전
유튜브에서 온스테이지 2.0 공연의 마지막 곡인
「나에게서 당신에게」를 한 번 더 본다. 무대가
암전되며 그가 남기는 마지막 개구진 한마디,
"인생 최고의 공연이었다고요?!"의 울림이
머릿속에 남아 있다.

Parachutes
Tree Roots
Self-released
2008

Choir:
Kópavogsdætur

Mixing:
Jón Þór Birgisson

Strings:
Amiina

Trombone:
Samúel Jón Samúelsson

이름은 물소지만 고기는 너무나 퍽퍽하고

패러슈츠
나무 뿌리
자가 발매
2008년

다운타운으로 짐작되는 콜로라도주 덴버의 어느 펍에서 물소 고기 버거를 먹었다. 손님은 나 혼자였다. 물소 고기는 보통 쇠고기보다 기름기가 훨씬 적다. 덕분에 건강에 더 좋다고들 하지만 퍽퍽하다. 텅 빈 펍에서 퍽퍽한 버거를 와구와구 먹었다. 참으로 한가로운 토요일 오후, 시규어 로스의 공연을 보겠다고 두 시간도 넘게 걸리는 덴버까지 날아가 호텔에 짐을 풀었다. 시규어 로스의 공연을 보고 싶었는데 동해안 쪽으로는 오지도 않았다. 그나마 가장 가까운 곳이라고 고른 게 덴버였다. 덴버에 있는 공연장이 U2 등 많은 밴드가 공연하고 또 실황 앨범을 남긴 레드락 야외 공연장이라는 사실도 결정에 영향을 미치기는 했다.

　해가 뉘엿뉘엿 저물 때쯤 공연장에 도착했다. 낮잠을 잔 탓에 아슬아슬하게 오프닝 공연 시작에 맞춰 도착했는데 아무 생각 없이 들고 갔던 카메라가 발목을 잡았다. 카메라를 가지고는 입장이 안 된다는 말에 걸어서 10분 거리에 있는 주차장까지 다시 갔다 와야만 했다. 검표원의 제지를 받는 사이 공연장에서 동요 같은 멜로디가 바람을 타고 들려왔는데 너무 좋았으므로, 카메라를 들고 간 나 자신을 책망했다. 오프닝 밴드인 패러슈츠였다. 잰걸음으로 주차장을 왕복했건만 그사이 공연은 끝났고, 나는 그들의 EP와 시규어 로스의 티셔츠 가운데 후자를 선택했다.

　모든 여정이 다 끝난 뒤 집에 돌아와 찾아본 패러슈츠의 노래는 직접 듣지 못한 걸 두고두고 후회할 정도로 좋았고, 망설이다 사지 않은 EP는 이미 절판되어 시중에서는 구하기 어려운 상황이었다. 패러슈츠는 곧 해체했고 알렉스 소머스(Alex Somers)는 파트너인 욘시(Jónsi)와 라이스보이 슬립스(Riceboy Sleeps)를 결성하며 모든 음원을 무료로 풀었다. 그때 산 시규어 로스의 티셔츠는 한 번도 입지 않은 채로 옷걸이와 상자를 전전하다가 몇 년 전에야 드디어 버렸다. 디스코그스(Discogs, https://discogs.com)를 뒤져보니 그때 사지 않았던 패러슈츠의 EP를 누군가가 배송비 포함 80달러에 팔고 있다. 그때 패러슈츠의 EP를 사지 않은 게 아직도 못내 아쉽지만, 미개봉 EP를 사기 위해 지갑을 열 것 같지는 않다.

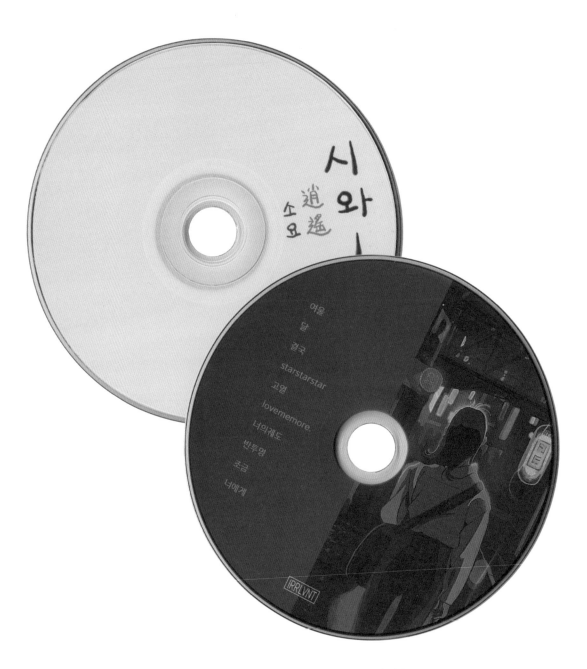

시와
逍遙
향뮤직
2010

드럼:
김동률

베이스:
도은호

일렉트릭 기타:
류승현

작사, 작곡, 보컬, 코러스, 기타:
시와

피아노:
박소정

첼로:
이혜지

프로듀싱:
오지은

Dosii
Dosii
이릴레반트
2019

보컬, 기타:
전지혜

보컬, 신시사이저, 키보드,
프로그래밍:
최종혁

프로듀싱:
김성신

여느 여름 나는 삼척에서 작가 놀이를 했다

시와　　　　도시
소요　　　　도시
향뮤직　　　이릴레반트
2010년　　2019년

2009~10년에 국내 뮤지션의 앨범을 몇 장 샀다. 돌아왔으니 그동안의 공백을 메우기 위해 최소한의 업데이트라도 하는 시늉을 했었다. 그때 산 앨범들은 소위 인디 음악에 관심이 없는 이라도 알 만한 것들이었다.

브로콜리너마저: 1집 앨범. 「앵콜요청금지」의 감흥이 가시고 다른 곡들까지 찬찬히 듣고 나면 계피가 브로콜리너마저에 공헌한 것에 비해 과대평가를 받았다는 생각을 지울 수 없게 된다. 밴드를 나간 지 10년이 지난 뒤에도 못 잊어 하는 이들을 유튜브 영상 덧글 등으로 심심치 않게 보는 게 모두 과대평가라 아직도 믿고 있다. 심지어 가을방학까지 포함해서.

장기하와 얼굴들: 1집을 듣고 '음… 몇몇 1970~80년대 한국 밴드를 참으로 현명하게 답습했군.'이라는 생각 외에는 들지 않았는데, 왜 2집까지 샀는지 알 수가 없다. 1990년대 말 델리 스파이스를 도와준 하세가와 요헤이가 장기하와 얼굴들에 합류해 밴드의 끝까지 남아 있었다는 사실은 과연 우리에게 무엇을 시사하는 걸까?

오지은: 별 감흥이 없었다. 뭔가 뒤죽박죽이라고 생각했다.

이런 인상을 받은 가운데 가장 꾸준히 들었던 음반은 시와의 1집이었다. 어디에선가 한두 곡쯤 주워 들었는데, 담담하면서도 늘 낙천적인 여운이 깃든 음색과 따뜻한 가사가 좋아 한참을 옆에 두고 아껴 들었다. 2010년 여름 장마철에는 시와의 앨범을 챙겨서 강원도로 며칠간 '작가 놀이'를 떠나기도 했다. 2008년경 일련의 경험(자질구레하고도 개인적이어서 잘 말하지 않는)을 겪고 매년 말 단편소설을 한 편씩 써 신춘문예에 응모하기 시작했다. 2009년에도 한 편 썼으나 결실이 없어 신춘문예는 아닌가 싶어 다음 해에는 중편을 썼다. 누군가와 술을 마셨던 밤에 지하철을 타고 가는데 바로 앞에 서 있었던 '은갈치' 정장의 남자를 보고 생각난 게 있어 쓴 글이었다.

어느 문학 계간지에서 내건 중장편 소설 공모 마감은 여름이었다. 집에서 못 쓸 것 같지는 않았지만 핑계 삼아 밖에서 글을 써보고 싶어서 무작정 차를 몰고 강원도에 갔다. 모든 음식 맛이 똑같은 좀비 타운 정동진을 비롯한 몇 군데에서 하루씩 머물며 쓰다가, 마지막으로 속초에 들렀다. 비가 꽤 내렸다. 1박에 5만 원쯤 하는 관광호텔에 짐을 풀고 컴컴한 방에 앉아 있다가 밤에 터덜터덜 걸어 나가서는 시시한 맥주 몇 캔과 자질구레한 과자 몇 봉지를 사왔다. 국산 맥주에 과자는 내가 그다지 좋아하는 조합은 아닌데, 구질구질하고 끈적끈적한 그날의 분위기에 이끌려서 그런 선택을 하고 말았다. 호텔 방 안에서 시와의 앨범을 틀어놓고 밀린 과제라도 하듯 먹고 마시다가 그냥 잠들었다.

당시 나는 「갈치 아저씨」라는 제목의 소설을 썼다. 겨드랑이에 아가미가 달린, 바다에서

온 남자가 은갈치 정장을 입은 인도자를 쫓아 바다로 돌아간다는 내용이었다. 나름대로 완결성을 갖춰서 보냈으나 당연하게도 성과는 없었다. 이후 해당 문학 계간지에 실린 당선작을 읽어보니 누군가에게 배운 듯한 티가 팍팍 나는, 사실은 무엇을 말하는지도 정확하게 모를 글이었다. 마침 "○○○(유명 원로 소설가) 선생님께 감사드린다."라는 구절이 당선 소감에 적혀 있기에 '오, 그렇구나.'라고 생각하고 덮었다. 선생이라곤 원래도 없고 새로 모실 생각도 없는 내가 이런 세계에 비집고 들어가기란 쉽지 않겠군. 나중에 이곳저곳 물어보니 특히 그분께서 그렇게 제자를 많이 키우고 밀어준다고 했다.

> 난 잠에 들지 못해 / 또 추운 여름밤엔 / 에어컨 앞에 서서 / 내 머리를 식히고서 / 남은 밤을 보내 / 내 눈이 감길 때면 / 새하얀 천장 아래 / 조금씩 빛이 고이는 세

그 뒤로 '작가 놀이'는 그만두었다. 그렇다고 소설 쓰기를 그만둔 건 아니었다. 2017년쯤까지 매년 연말이면 일주일 정도 시간을 내 '돈 못 버는 글'이라는 명목으로 단편을 하나씩 써 신춘문예에 들이밀었다. 물론 성과는 전혀 없었으며 매해 '역시 나의 감성은 먹히지 않는구나.'라는 사실만 재삼 확인하고 즐거워했다. 그래도 10년 가까이 매년 한 편씩은 썼더니 단행본 한 권 분량은 모였다.

2019년, 도시의 노래 「고열」을 듣고 그 여름을 떠올렸다. 아무래도 가사 덕분이었다. 당시의 상황과 정확하게 맞아떨어지는 가사도 아니었지만, 가사에 배어 있는 정서가 그 비 오던 날 속초관광호텔의 객실 문을 열고 발을 들였을 때 어둠 속에서 내가 느꼈던 감정과 묘하게 어울렸다. 도시는 아주 우연하고 사소하게 알게 됐는데, 바이닐이었다면 판이 닳았을 정도로 음원을 듣고 또 들었다. 감성, 특히 가사가 스스로 납득할 수 없을 만큼 와닿아서 그 이유를 헤아리려 한참을 고민했는데, 공연에서 자연스레 답을 얻었다. 「샴푸의 요정」 등 1990년대 곡들을 연주하면서, "어머니가 좋아하셨던 노래들"이라고 설명을 덧붙여준 덕분이다.

아, 그러니까 1990년대의 노래를 좋아했던 동시대인의 자식들이 그 영향력을 음악에 녹여내고 있었군. 공연을 마친 뒤 수줍어하며 사인도 해주고, "꼭 또 오세요."라고 인사하는 그들을 보고는 기분이 좋아졌다. 그러고는 같은 건물 1층의 노브랜드 버거에 들렀다가 바로 기분이 나빠졌다. 급식보다도 못한 음식까지 팔아서 돈을 벌고 싶은 대기업의 마음이라니. 공연을 보느라 너무 배가 고파 먹기는 했지만 그날 저녁 내내 기분이 나빴다. 신세계는 음식 분야에서 무엇 하나 제대로 하는 게 없다. 노브랜드는 도시의 공해 수준이다.

사족 1: 가끔 유튜브에서 옛날 노래들을 듣다
보면 '1990년대가 한국 음악 최고의 시기'라는
덧글을 꼭 볼 수 있다. 1990년대 향수 위원단이
조직적으로 아르바이트를 동원해서 여론 조작을
하나 싶을 정도로, 모든 곡에 예외 없이 한마디씩
달려 있다. 밴드 도시에 대한 나의 평가는 그런
맥락에서 온 것이 아니다. 내가 1990년대에
10대와 20대를 보냈기에 그 당시의 음악이
유난히 친숙하게 들리고 정서적으로 가치를 지닐
뿐이다. 지금 들어보면 1990년대 한국 음악
대부분은 그 당시 공식적인 경로로는 국내에
들어올 수 없었던 일본 음악을 참고—경우에
따라 표절—한 분위기가 노골적으로 풍긴다.
어디 그뿐인가? 사운드도 들어줄 수 없을
만큼 형편없다. 서태지의 1990년대 앨범들을
들어보라.

사족 2: 요즘은 키보드가 전면에 나서고 비트가
적당히 살랑살랑한 음악이면 전부 '시티팝'이라고
도매금으로 넘겨버리는 경향이 심하다. 요새는
한풀 꺾인 것 같지만, 한동안은 이쯤 되면 질환이
아닐까 하는 의심도 했었다. 제대로 된 '시티'가
있어야 시티팝이라는 딱지도 붙일 수 있다.
서울은 나름의 매력을 지닌 도시이지만 시티팝의
발원지라 여길 만큼 청량하거나 반짝이지는
않는다. 물론 서울이 시티팝의 도시가 아니라고
해서 뭔가 잘못되었다는 말은 아니다. 그냥
그렇다는 것이다.

RIDE
Nowhere

Ride
Nowhere
Creation Records
1990

Bass:
Steve Queralt

Drums:
Laurence Colbert

Photography:
Joe Dilworth,
Warren Bolster

Producing:
Mark Waterman

Vocals, guitar:
Mark Gardener

Vocals, guitar, piano,
harmonica:
Andy Bell

Ride
Going Blank Again
Creation Records
1992

Bass:
Steve Queralt

Drums:
Laurence "Loz" Colbert

Producing:
Alan Moulder,
Ride

Vocals, rhythm guitar:
Mark Gardener

Vocals, lead guitar,
keyboards:
Andy Bell

오므라이스, 파르페, 돈가스

라이드
어디에도
크리에이션 레코드
1990년

다시 공백으로
크리에이션 레코드
1992년

공연이 끝나고 건물에 입주해 있는 카페에 앉아 오므라이스를 주문했다. 일본에서 서양 밴드의 공연을 보고 난 뒤 배가 고프다면 무엇보다 오므라이스 아닐까? 일단 스시 같은 좀 더 일본스러운 음식은 제친다. 이것저것 제하고 나면 결국 일본화된 서양 음식인 돈가스와 오므라이스의 맞대결만 남는다. 돈가스는 아무래도 고기가 있어 가산점을 기대할 수 있지만, 잘못 고를 경우 눅눅하거나 너무 바삭할 수도 있다. 게다가 땀 나도록 몸을 흔들어대며 꼬박 두 시간이나 선 채로 공연을 보았다면 소화가 잘 안 될 수도 있다.

그에 반해 오므라이스는 소화가 잘되는 편인 음식이다. 탄수화물 함량이 높아 유산소 운동 이후에 에너지원으로 적합할뿐더러, 부드러운 계란과 데미그라스 소스가 한데 어우러져 먹는 이를 포근히 감싼다. 게다가 전문점도 아닌, 맥주나 파는 카페의 오므라이스라니 먹지 않을 수가 없다.

내 주문을 받은 남자는 오므라이스를 만들기 시작했다. 음. 2016년 간사이 공항 라운지 헬로 키티 레스토랑의 오므라이스와 맛이 똑같았다. 어디에서 먹었어도 똑같았으리라. 모든 오므라이스가 전부 하나의 표정을 지으며 보이지 않는 도시의 지평을 이루고 있다고 해도 전혀 이상하지 않을 것이다. 일본이 그렇고 오므라이스가 그런 음식이니까. 음모론을 확장해 모든 오므라이스가 도시별 거점에서 한꺼번에 만들어져 포털을 통해 배분되고 있다고 하더라도

난 믿을 의향이 있다.

좀 이상한 여정이었다. 애틀랜타에 살면서 콜로라도주 덴버까지 비행기와 차를 타고 공연을 보러 간 적은 있다. 의외로 먼 여정이었지만 그래도 국내라 부담이 덜했다. 하지만 김포에서 오사카까지는 거리상으로는 더 가까우나 심적으로는 더 멀다. 그래도 좋아하는 밴드의 공연을 보러 국외로 향했다.

"형, 누가 라이드를 이제야 들어요." 2003년이었나. 타워 레코드에서 그들의 BBC 세션 녹음집 『웨이브스(Waves)』의 충동구매를 시작으로 나는 그들에게 빠져들었다. 아마 「꿈들은 불타버리고(Dreams Burn Down)」 덕분이었으리라. 곡 자체도 좋아했지만, 이 앨범 버전은 살짝 느리면서도 더 공허하게 들려서 특히 좋아했다. 그때 이미 라이드는 물론 기타 겸 보컬 둘의 다음 프로젝트—애니멀 하우스(Animal House), 허리케인 넘버 원(Hurricane #1)—마저 박살난 지 오래였기에, 번역가 겸 베이시스트인 이원열의 말이 틀린 건 아니었다.

그래도 열심히 시간을 거슬러 올라가며 음반을 사 모으고 음악을 들었다. 1, 2집을 지나 박스 세트, 심지어는 당시 정규 음원 및 영상이 존재하지 않는 『브릭스톤 아카데미 라이브(Live at Brixton Academy)』의 VHS 복사본까지 이베이에서 사다가 몇 번이고 보고 또 보았다. 한 2~3년 그렇게 듣다가 좀 멀리했다가 다시 열심히 듣기를 몇 차례 계속하다 보니 2014년,

그들이 재결성을 하고 공연을 돌기 시작했다. 그리고 2017년, 라이드는 22년 만에 새 앨범 『기상 일지(Weather Diary)』를 발매했다.

새 앨범은 썩 좋지 않았다. 굳이 점수로 환산하자면 100점 만점에 70점? 비슷한 시기에 공백기를 가진 뒤 낸 슬로우다이브(Slowdive)의 새 앨범과 비교해서 들으면 재미있다. 나는 "라이드는 과거의 앨범을 다시 들춰보게끔, 슬로우다이브는 지금 이 앨범을 계속 들춰보게끔 한다. 따라서 슬로우다이브가 더 좋은 앨범을 냈다."라고 메모해뒀었다. 라이드의 새 앨범은 혈기왕성한 20대 초반에 짜놓은 조밀한 소리의 벽(wall of sound)을 거의 들어낸, 평범한 팝/록 음악 모음집 같았다. 팬의 입장에서는 다시 활동하고 앨범도 내고 공연도 아주 열심히 돌아서 고맙긴 하지만, 예전같이 번뜩이지는 않는다는 사실에 아쉬움을 느낄 수밖에 없는 결과물이다.

공연을 본 다음 날, 또 다른 오므라이스를 먹었다. 도톤보리 건너편 골목에 얼핏 보아도 연륜이 넘쳐나는 듯한 일본식 경양식집이 있다. 상호는 '그릴 미나미카제(グリル 南風)'. 건물부터 외관, 간판이며 내놓은 음식의 형태까지 온몸으로 세월을 말해주는 곳이었다. 10년 전쯤 처음 오사카를 찾았을 때는 그저 묵은 음식점이겠거니 하고 별 생각이 없었다. 하지만 오사카에 갈 때마다 낡은 외관 그대로 버티고 있는 걸 보면서 점차 음식이 궁금해졌다. 결국 한번쯤 먹어보겠다는 마음을 품었으나 원체 영업 시간이 짧은 탓에 찾아갈 때마다 번번이 허탕을 쳤다. 결국 나는 그날 점심 스케줄을 통째로 비워 미나미카제를 찾았다.

낡은 미닫이 문을 열고 들어간 내부는 겉보다 더 낡았다. 겉은 그나마 기품 있게 낡은 것이었군. 내부는 낡고 찌든 음식점이었다. 오므라이스를 주문하고 들른 화장실은 지저분했다. 일본에서 이렇게 지저분한 음식점은 또 처음이네. 바에 앉으니 곧 오므라이스가 나왔는데, 계란의 가운데쯤을 숟가락으로 퍼낸

덩어리에 속눈썹으로 짐작되는 털이 붙어 있었다. 보지 못했다면 모르고 먹었을 법한 털인데 하필 첫술에 걸려 나오다니. 밥때를 좀 넘긴 시각이라 손님은 나밖에 없었다. 나는 노부부와 아들이라 짐작되는 세 요리사에게 털을 보여주었다.

접시는 그대로 주방으로 들어갔고 역시 아주 빠르게 새 오므라이스가 나왔지만 나는 이미 식욕을 잃은 상태였다. 지저분한 내부에서 느꼈던 불길한 조짐이 이렇게 현실이 되는 것인가. 오므라이스고 뭐고 그대로 일어서 도망쳐 나오고 싶었지만 그러기에는 배가 너무 고팠다.

너무 뜨거워서 맛을 제대로 느끼기 어려운 오므라이스를 조금씩 먹고 있는데, 새 연재를 하기로 했던 매체로부터 이메일이 왔다. "저희가 사정이 이러저러한데 연재를 2019년으로 미룰 수 없을까요?" 당시는 2018년 2월이었는데, 이미 원고를 몇 번 수정해가며 조율을 마친 상황이라 납득하기 어려웠다. 차라리 연재를 못 하겠다면 모를까, 이제 막 새해가 시작된 시점에서 다음 해로 연재를 미루자니 굉장히 비겁한 거절로 들렸다. 뜨거운 오므라이스를 식힐 겸 나는 바로 답장을 써서 보냈다. "2018년 2월에, 그것도 이미 조율이 다 끝난 원고의 연재를 2019년으로 미루자는 제안이 말이 됩니까?" 그사이 오므라이스는 적당히 식었지만 맛은 여전히 느낄 수 없었다. 간신히 접시를 비우고 일어났다. 노부부 중 남편으로 짐작되는 이가 손사래를 치며 돈을 받지 않았다.

2019년 11월 3일, 나는 긴자 식스 꼭대기의 쓰타야 매장 건너편 라운지에서 파르페를 먹고 있었다. 오므라이스도 그렇지만 일본이라면 또 파르페이다. 이제 한국에서는 거의 사라지고 없는, 종이 우산을 꽂은 파르페 말이다. 오사카 신바시에 있는 클럽 아메리카의 파르페를 언제인지도 모를 과거의 산물과 똑같다는 이유로 가장 좋아하는데, 이 라운지의 파르페는 그와

완전 대척점에 있었다. 깔끔하고 정갈한 가운데 거슬리지 않을 정도의 화려함(flair)과 풍성함이 느껴져 좋았다. 현대적으로 다듬은 파르페라서 그런지 종이 우산은 없어서 좀 아쉬웠다.

늘 그렇듯 잠이 오지 않아 한 시간밖에 눈을 못 붙이고 나섰다는 점만 빼고는 너무나도 매끄럽고 신속한 여정이었다. 집 앞에서 기다리는 택시를 타고 김포공항까지 15분, 김포에서 하네다까지 1시간 50분, 공항에서 숙소 근처까지 급행 지하철로 37분, 지하철에서 숙소까지 도보로 10분… 이번에도 라이드의 공연을 보기 위한 발걸음이었다. 20여 년 만에 앨범을 낸 지 2년도 안 지나 또 새 앨범을 내다니. 이번 새 앨범 또한 미리 공개된 곡들보다 더 나은 게 없었기에 실망스러웠다. 그래도 공연은 보고 싶었기에 주머니를 쥐어 짜고 며칠 휴가를 냈다.

공연을 포함한 여정은 라운지에서 먹은 파르페처럼 깔끔하면서도 적당히 화려했다. 롯폰기 힐의 엑스 시어터에서 열린 공연은 2018년 오사카 공연보다 규모가 더 크면서도 사운드는 훨씬 더 훌륭했다. 1991년 언젠가의 『핫뮤직』에는 메탈리카의 공연 관람기가 실린 적이 있다. "연주와 사운드가 훌륭해 씨디를 틀어놓은 것은 아닌가 의심스러울 정도였다."라는 구절을 아직도 기억하고 있는데, 라이드의 도쿄 공연도 그 수준이었다. 앨범으로는 썩 잘 들리지 않았던 곡들조차 힘이 넘쳐나서 공연 내내 압도된 채로 객석에 앉아 있었다.

잘 만든 파르페와 완벽한 공연. 비행기로 불과 두 시간이면 갈 수 있는 곳에서 즐길 수 있는 문물이었기에, 가까운 시일 내에 다음 기회가 오리라 생각하고 가벼운 마음으로 돌아왔다. 하지만 불과 몇 달 사이에 신종 코로나 바이러스 감염증이 유행하는 세상으로 돌변해버렸고, 이제 다시는 그런 가벼운 마음으로 여행을 기다릴 수 없게 되었다. 그 때문에 3박 4일의 여정을 마치고 돌아오는 날, 약간 무리해서 우에노 역 앞의 돈가스집 '야마베(山家)'에서 이른 저녁을 먹고 비행기를 탔던 일이 신의 한 수처럼 기억 속에 오래 남게 됐다. 다만, 잘 익은 비계가 너무나도 인상적인 로스를 먹었어야 했는데, '저번에는* 로스였으니 이번에는 히레'라고 내린 결정만 옥의 티처럼 아쉬울 뿐이다.

* 2016년 추석 연휴에 모종의 일로 도쿄에 갔었다. 야마베는 당시 길거리를 걷다가 우연히 발견했던 돈가스집이다. 살코기와 붙은 비계를 최적의 구간까지 튀겨내는 솜씨가 신기했다. 나중에 찾아보니 그저 평범한 음식점이 아니었던 걸 알고, 우연의 힘에 새삼 경탄했던 적이 있다.

햇살 좋은 날엔
단무지 빠진 김밥(을 먹고 후회하자)

맷슨 2
낙원
컴퍼니 레코드
2019년

맛있게 먹는 요령에 관한 원고를 쓰느라 바빠서 끼니를 만들어 먹을 수가 없는 모순을 감당할 수 없어 괴롭던 차였다. 아파트 단지 내 상가에 분식집이 하나 있었다. 김밥천국 등의 제대로 된 상호도 없지만, 기본에 충실한 김밥을 만드는 곳이었다. 배고픔을 참다 못해 머리가 아예 안 돌아갈 시점이 되어서야 운동화를 꿰어 신고 김밥을 구하러 갔다.

억지로 낸 짬이나마 머리를 식혀 보려고 「네이마의 꿈(Naima's Dream)」을 들었다. 마침 낮 최고 기온이 영상 두 자릿수를 찍을 정도로 며칠 따뜻했던 시기여서, 또박또박 밟는 하이햇의 드럼, 통통 튀는 플랫와운드의 베이스라인 위에 얹힌 기타의 희망찬 선율 및 서늘한 음색까지 모두 날씨와 잘 맞아 떨어졌다. 굳이 이 곡이 아니더라도 맷슨 2의 곡들은 하나같이 남가주 샌디에이고의 분위기를 풍긴다. "아, 네이마는 존의 두 살배기 딸 이름이에요." 존 콜트레인(John Coltrane)의 앨범 『거대한 발걸음(Giant Steps)』의 대표곡 제목에서 따와 지은 이름이겠지. 쌍둥이인 맷슨 형제는 같은 대학에서 재즈를 전공했다.

만약 나에게 자식이 있다면 이런 일들을 하고 싶겠지? 아이에 대한 곡을 만든다거나 글을 쓴다거나, 뭐 이도저도 안 된다면 아이의 스무 살 생일에 함께 마시기 위해 아이와 같은 생년인 와인을 모은다거나…

잠깐 동안 흥이 확 올라서 충동적으로 김밥에서 단무지를 빼달라고 부탁했다. 난생 처음 해보는 일이었다. 단무지를 싫어한 적이 없었건만 왜 그랬을까? 종종 이 집의 김밥은 단무지가 필요 이상으로 굵어 균형이 안 맞는다는, 가벼운 불만을 느끼긴 했었지만 말이다. 갑자기 오른 흥과 가벼운 불만이 시너지를 일으키며 충동적으로 단무지 빠진 김밥을 주문했으나, 한입 먹고는 바로 후회했다. 처참할 정도로 균형이 맞지 않았다. 그렇게 잠깐 노래 한 곡을 듣다가 바보짓을 했다. 그 이후로는 아무리 흥이 나도 김밥에서 단무지를 빼달라는 말은 절대 하지 않는다. 그때는 내가 정신이 나갔던 거야. 뺄 게 따로 있지.

Mattson 2
Paradise
Company Records
2019

Artwork:
Jaime Zuverza

Drums:
Jonathan Mattson

Guitar, vocals:
Jared Mattson

Mastering:
Joe Lambert

Photography:
Andrew Paynter

Producing:
The Mattson 2

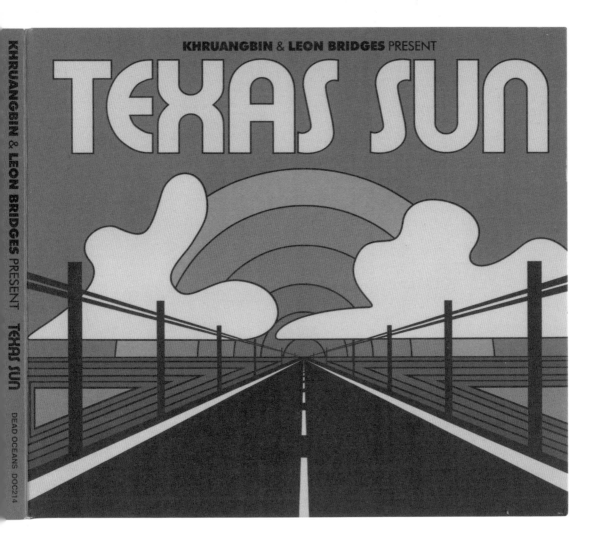

Khruangbin & Leon Bridges
Texas Sun
Dead Oceans
2020

Bass, backing vocals:
Laura Lee

Guitar, percussion, backing vocals:
Mark Speer

Producing:
Khruangbin

Vocals:
Leon Bridges

조악한 칠면조 샌드위치를 만들어 먹었던
텍사스의 모텔에는 소 떼 대신 바퀴벌레 떼가
있었다

크루앙빈 앤 레온 브리지스
텍사스의 태양
데드 오션스
2020년

머리를 나부끼는 바람이 좋다고 말했죠
/ 이봐요, 해가 질 때까지 같이 즐겨요 /
텍사스의 태양 아래

미 대륙 어디에나 하늘은 높고 해는 쨍쨍했지만,
개중 텍사스의 태양이 가장 뜨거웠던 것 같다.
적어도 내가 가봤던 곳 중에서는 말이다. 그런
텍사스의 햇살이 고속도로로, 차에 깔려 죽은
아르마딜로의 시체 위로 떨어지고 있었다.
　　텍사스의 태양처럼 뜨겁고 밝은 태양은
고사하고, 한국 2월의 비실비실한 햇살도 이미
빠져나간 오후 4시, 나는 비척거리며 흰 죽을
끓였다. 전날 먹고 남은 밥에 전기 주전자로
끓인 물을 부어서. 거대한 육체의 고통이 목
뒤에서 뜨겁고 거친 숨을 몰아 쉬고 있었으니,
함락당하지 않으려면 무엇이든 먹어야만 했다.
　　언젠가 나도 텍사스로 차를 몰고 있었다.
대학원에서 도망쳐 급히 취직한 뒤 입사를
코앞에 두고 루이스 칸의 킴벨 미술관과
안도 다다오의 포트워스 현대 미술관을
보러 떠난 여정이었다. 조지아에서 텍사스를
거쳐 로스앤젤레스까지, 미 대륙의 동과
서를 가로지르는 10번 고속도로로 편도
1,000킬로미터를 달리다가 미시시피의 어느
휴게소(매점 같은 건 없다. 오직 화장실뿐.)
자판기에서 정체를 알 수 없는 캐릭터가 포장에
그려져 있는 스티키 번(Sticky buns)을 뽑았다.
먹을 생각은 전혀 없었고 그저 플라스틱 모형
같은 걸 충동구매하듯 흰색의 덩어리를 샀다.

99센트였던가. 포장의 마스코트가 유난히
귀여웠다.
　　4박 5일 동안 바퀴벌레를 한 번 목격한
싸구려 모텔에서, 식빵과 칠면조 햄과 치즈를
쌓아 놓고 급조한 샌드위치로 연명하며 칸과
안도, 피아노와 지아메티, 콘크리트에 깃든 빛
등을 보고 돌아왔다. 돌아오는 길에 조금 무리해
뉴올리언스에 들러 베녜(Beignet)를 먹을까
하다가 그냥 돌아왔는데, 바로 석 달 뒤 허리케인
카트리나가 도시를 덮쳤다.
　　흰 죽, 좀 더 정확하게는 끓여 불린 밥을
아무런 반찬도 양념도 없이 먹으면서, 몸과 마음
모두 흡족해했던 언젠가의 태양을 어렴풋이
그려보고 있었다. 내게는 그런 나날이 아주
많다는 것을, 혼자 있을 때면 그런 나날의 태양을
그려본다는 사실을 아무에게도 이야기한 적이
없다. 나는 세월을 지나며 그리운 것에 대해
말하지 않는 습관을 들였다.

OurR
I
해피로봇 레코드
2019

기타, 신시사이저, 프로그래밍:
이회원

베이스:
박진규

보컬, 기타:
홍다혜

프로듀싱:
이회원

스팸으로도 먹을 수 없던 밥

아월
아이
해피로봇 레코드
2019년

반찬은 고작 스팸 한 가지였다. 밥때를 이미 몇 시간은 족히 넘겼다. 하지만 스팸도 늦은 밥때도 괜찮았다. 진짜 문제는 밥이었다. 빌어먹을 쌀. 1킬로그램에 4,500원 하는 쌀이라면 그럭저럭 먹을 만해야 한다. 그런데 이건 정말 빌어먹을 쌀이었다. 이미 한번 먹어봐서 맛을 아는 쌀이 있었건만, 도정 날짜가 더 최근이라는 이유로 다른 걸 샀는데 바로 후회했다. 밥풀이 좀 모여야 밥이라고 부를 것 아닌가. 갓 지었는데 풀기 없이 흩어지는 꼴이 마치 아침에 짓고 보온고에 넣어뒀다가 저녁에 내놓는 식당 밥 같아서 나는 식욕을 완전히 잃어버렸다. 비참했다. 내 초라한 마음을 보았으니 이젠 뒤돌아 가버려요 나는 이미 준비해뒀어요 괜찮아요 그대 가버려도.

　듣던 노래마저 처연해서 눈물이라도 흘려야 하나 생각하다가, 일단 배는 채워야 덜 비참해진다는 것을 잘 알고 있었으므로 반 공기쯤을 퍼서 깨작깨작 먹었다. 배가 고프다 못해 현기증이 날 지경인데도 깨작깨작 먹게 만드는 밥, 너 정말 악하구나. 코러스 페달의 모든 노브를 오른쪽으로 돌려 청량하다 못해 싸늘해진 기타 아르페지오에 얹힌 허스키의 처연함이 약해진 마음을 파고 들어온다. 이런 목소리에 이런 멜로디에 이런 가사라니. 1985년 강변가요제에서 대상을 받은 혼성 듀오 마음과 마음의 「그대 먼 곳에」 생각이 났다. 신기하다 싶었지만 지금 20대 초반이라면 부모들이 그런 음악을 즐겨 들었던 세대일 것이기에 부모의 영향을 받았을 수도 있겠다고 생각했다. 그렇지

않아도 어떤 아이돌의 부모가 1975년생이라는 정보를 주워 듣고는 "윽, 나도 나이를 많이 먹었구나." 하고 생각했다. 그러고 보니 친구들이 키우는 아이 중 가장 나이 많은 이가 올해 열여덟이었다. 아월의 유튜브 영상에 '허스키라 보컬이 약하다'는 식의 덧글이 달리는 걸 종종 보았는데, 허스키라서 힘이 없을 리가. 당장 마음과 마음의 강변가요제 출연 영상을 찾아서 보라고 하고 싶다. 물론 허스키한 목소리가 나이를 먹고 힘이 빠지면 바람 새는 소리처럼 들리긴 하는데, 그런 상태를 표현하는 단어는 'raspy'라고 따로 있다. 하여간 밥을 도저히 더 먹을 수가 없어서 그대로 숟가락을 내려놓고, 밥과 같은 공간에 있기조차 싫어 잠깐 산책을 나섰다. 밥은 다음 날 저녁때까지 손대지 않고 그대로 뒀다가 밥통째 들고 나가 음식물 쓰레기통에 버렸다.

CD 1

1) *Intro*
2) *Rest*
3) *Popo (How deep i*
4) *can i b u*
5) *Meant to be*
6) *Mr.gloomy*
7) *lovelovelove*
8) *Bunny*
9) *0310*

CD 2

1) *Berlin*
2) *Datoom*
3) *Not a girl*
4) *Newsong2*
5) *Amy*
6) *True lover*
7) *Point (Feat. Loopy)*
8) *Square (2017)*
9) *London*

백예린
Every Letter I Sent You
Blue Vinyl Records
2019

프로듀서:
구름,
백예린

워커힐과 남대문

백예린
당신에게 보낸 모든 편지
블루바이닐 레코드
2019년

매년 봄마다 메아리치는 거짓말, 딸기 축제. 늘 알고도 속는 거짓말에 자진해서 한 번 더 속기로 했다. 한국 호텔의 딸기 축제는 확실한 지옥이라는 사실을 너무나도 잘 알고 있으면서도 몇 년에 한 번쯤은 그렇게 자학을 하고 싶어진다. 물론 그동안 달라졌을 수도 있다는 실낱같은 기대를 품지 않은 것도 아니었다. 딱 실낱만큼은 품었다. 이왕 속는 김에 제대로 속아보자고 아예 호텔에 객실을 잡아 머물기까지 하면서 부지런히 속았다. 코스트코에서 트리플베리 크레이프와 1.36킬로그램들이 피스타치오 한 봉지를 사 들고 가 한강을 내려다보며 먹다가 뭔가 모자라다 싶어 피자를 시켜 또 한강을 내려다보며 먹었다. 낮에는 워커힐 아파트 단지를 한 바퀴 돌다가 벤치에 멍하니 앉아 있기도 했다. 백예린이 잘 어울리는 4월이었다.

백예린이 누군지조차 전혀 모르고 살다가 『우리 사랑은 끝내줘(Our Love is Great)』를 우연히 들었다. 장르와 곡의 완성도 같은 것들을 떠나 백예린의 음색만으로도 충분히 들을 수 있는 음반이었다. 이후 실물 음반을 사려고 인터넷 서점을 뒤졌지만 이미 오래전에 절판됐음을 알았다. 그제서야 그가 아이돌이었으며 그 세계의 문화에서 음반이란 내놓자마자 부리나케 팔려 사라지는 굿즈 같은 것임을 처음 알았다. 너무나도 늦은 배움이었다.

백예린과 잘 어울린다고는 보기 어렵지만 호텔에 묵으며 간장게장을 먹었다. 그냥 간장게장도 아니고 호텔 간장게장이었다. 강이 보이는 한식당에서 내오는 간장게장이 1인분에 7만 5,000원이었다. 호텔이니까 값은 그럴 수 있고 맛도 괜찮았으나, 그 정도 가격이라면 껍데기에서 살을 완전히 발라서 내놔야 할 텐데 전혀 그러지 않았다. 역시 껍질 없이 살만 발라 놓으면 사람들이 믿지 않을까 봐 그러는 걸까? 그런 서비스를 할 수 없다면 적어도 먹고 난 뒤 손을 씻을 수 있도록 꽃 향이 밴 핑거볼이라도 내놓아야 하는 것 아닐까? 게 비린내가 밸 대로 밴 손으로 호텔 직원들을 붙잡고 물어보고 싶었다. 게 비린내 많이 나죠? 그럼 식탁에서 손을 닦을 수 있도록 조치를 해주시는 게 좋지 않을까요?

둘째 날 저녁, 전날의 게 비린내가 가시지 않은 손으로 대망의 딸기 뷔페를 먹었다. 그 전까지 백예린을 들으며 머릿속으로 쌓아왔던 봄과 도시의 감성이 호텔 로비에서 벌어지는 피아노 연주와 객들의 소음에 밀려 우르르 무너지는 소리를 들으며, 딸기를 넣은 무엇인가를 열심히 집어 먹었다. 결국 2019년의 딸기 뷔페도 큰 상처로 남았다. 돌아보면 유난히 시시한 봄이었지만 그래도 그 봄의 시간을 메운 음악을 내 손에 쥐어야만 아쉬움이 없을 것 같아서 2020년이 되어서야 4만 5,000원을 주고 『우리 사랑은 끝내줘』 앨범을 사고야 말았다. 그나마 신품이라 다행이었다. 비싸다고? 그 수준을 뻔히 예상하면서도 딸기 뷔페를 찾아가서 먹었는데 이쯤이야.

다만 아무리 돈을 버는 성인이라고 해도

웃돈 주고 물건을 사는 행위를 지속할 수는 없다. 그랬다가는 쥐꼬리만큼 가지고 있는 프리랜서의 가처분 소득이 곧 바닥나고 말 것이다. 그래서 다음 앨범 『에브리 레터 아이 센트 유』는 인터넷 서점에 올라오자마자 예약 구매를 했다. 그의 정규 앨범은 젊을 때의 감성과 에너지로만 만들 수 있는 완결된 창작물이었다.

음반이 이렇게 좋다면 공연을 봐야지. 그러나 표는 이미 매진이었다. 나중에서야 4,400석이 발매 단 30초 만에 매진되었다는 이야기를 들었다. 그러나 2월 8일 토요일, 나는 백예린의 공연을 보러 가고 있었다. 코로나 바이러스 전염자가 막 나오기 시작했던 시기, 별 생각 없이 검색해서 나온 취소표 가운데 하나를 '빛의 속도로' 예매해 잡은 기회였다. 강서구 끝에서 광나루역까지 가려면 아무래도 중간에 한 번 쉬어줘야겠다는 생각에 남대문 부원면옥에 들렀다. 비빔냉면과 빈대떡을 주문해 입에 꾸역꾸역 쑤셔 넣었다.

결국 비빔냉면 및 빈대떡과 첫 곡을 맞바꾸고서야 그의 공연을 볼 수 있었다. 부원면옥에서는 '덜 쓰면 간이 안 맞는다'며 비빔냉면의 양념 양을 절대로 줄여주지 않는다. 게다가 완전히 비벼져서 나오므로 별다른 선택 없이 고추장에 다진 생마늘을 삽 단위로 더해 만든 것 같은 양념장을 꾸역꾸역 퍼먹어야 한다. 그 결과 갈증과 답답함에 시달리며 공연을 보았고, 조금 후회했다. 다른 이들과 거리를 최대한 유지하고 있긴 하지만, 지금 나는 하나의

커다란 양념통이 된 것은 아닐까? 사람들이 냄새를 맡고 공연의 분위기를 흐린다고 속으로 화내고 있지는 않을까? 그렇지만 일반적인 밴드 구성에 타악기와 관악기, 코러스까지 가세한 10인조 밴드는 거대한 양념통이 되어버린 나에게도 침착하게 스며들 만큼 훌륭한 연주를 선보였다.

백예린은 앵콜까지 끝낸 뒤 "행복했어요." 라고 인사하고 들어갔다. 저도 행복했답니다. 음반을 들으며 느꼈듯이, 그는 나이를 먹어가며 각 삶의 국면에 맞게 완성된 음악을 계속해서 선보일 거라고 생각하며 공연장을 나섰다. 마늘과 고추장 냄새를 풍길까 두려워서 얼른 택시를 잡았는데 하필 기사가 차에서 내려 막 담뱃불을 붙이려던 참이었다. 그는 나를 보자 담배를 갑에 집어넣고 운전석에 자리를 잡았다. "기사님, 괜찮아요. 담배 피우고 가세요." "아닙니다, 괜찮아요." 사실 내가 괜찮지 않았다. 한 대 얻어 피우고 싶었으니까. 마늘과 고추장을 먹고 피우는 담배 맛 정말 그만인데. 오랜만에 담배 한 대 생각이 간절한 날이었다.

깨의 고소함에 잠시 기대었다

데이 웨이브
우리가 가졌던 날들
하비스트 레코드
2017년

영업 마감 시각이 10시였던가, 11시였던가. 하여간 마감을 하다 말고 생각 없이 시계를 들여다보니 마감 시각까지 30분. 화들짝 놀라 주문을 넣었다. 더블 와퍼 라지 세트(11,600원)에 치즈 두 장 추가(600원). 치즈 두 장의 힘으로 버거는 배달 자격을 간신히 갖춘다. 마감을 끝내자마자 눕고 싶은 유혹을 떨치고 잽싸게 샤워한다. 마감을 끝내면 눕고 싶어진다. 누우면 일어나기 귀찮아진다. 일어나기 귀찮아지면 씻지 않는다. 그런 상태에서 버거가 배달되면 게걸스레 먹고 또다시 눕는다. 그렇게 인간의 존엄성을 갉아먹는다. 그런 불상사를 막기 위해 얼른 샤워부터 하는 것이다. 머리를 얼추 다 말렸을 때쯤 배달원이 벨을 눌렀다. 고생 많으십니다. 허리를 깊이 숙여 인사한다.

게걸스레 버거를 먹어치운다. 소파를 향해 저절로 움직이는 몸의 방향을 애써 돌려 윗도리를 걸치고 운동화를 신는다. 양말을 찾는 동안 눕고 싶은 유혹에 굴복할 테니 그냥 맨발에 신는다. 언덕을 올랐다 내려가 허준 박물관 삼거리에 이르렀을 때 참깨 한 알이 씹혔다. 아마도 사랑니를 뽑아낸 구멍에 처박혀 있다가 빠져나온 것 같았다. 1999년, 치아 교정을 위해 사랑니 네 개를 전부 뽑았다. 초등학교 6학년 때 난 뒤로 충치를 아말감으로 때워가며 멀쩡히 쓰던 사랑니였다. 마요네즈(프렌치프라이에는 마요네즈다. 반대 의견은 받지 않겠다.)를 필두로 온갖 조미료의 감칠맛과 코카콜라의 단맛 등이 얽히고설킨 입속에서 빵 위에 붙어 있던 마지막 참깨 한 알이 터지며 또렷한 고소함을 남긴다. 깨 맛에 힘을 얻어, 가장 먼 길을 걸어 집으로 돌아갔다. 어차피 애플워치의 감독에 따라 하루 30분은 걸어야만 했다. 지겨운 마감의 하루가 그렇게 막을 내렸다. 눕고 싶은 유혹에 여러 번 굴복하지 않은 것만으로도 충분히 의미 있는 하루였다.

Day Wave
The Days We Had
Harvest Records
2017

Design:
Paul Moore

Photography:
Jesse Lirola

Vocals, writing:
Jackson Phillips

Producing:
Mark Rankin,
Jackson Phillips

DAY WAVE
THE DEBUT ALBUM
Featuring
Wasting Time,
Something Here,
and Promises
2007084017

DAY WAVE THE DAYS WE HAD

これからもここから 路地

路地
これからもここから
Self-released
2019

Bass:
Takahashi993

Drums:
So Ohashi

Guitar:
Nose

Guitar, keyboard:
Yuzo Suzuki

Vocal, synthesizer:
Kozue

골목길의 오크라

로지
앞으로도 여기에서
자가 발매
2019년

저녁은 드셨나요? 아뇨, 뭐라도 드시겠어요? 저는 괜찮아요. 이 시각엔 안 먹는 게 좋습니다. 그럼 저도. 안 먹는다는 사람 앞에서 나만 열심히 먹을 수는 없어 간단히 아보카도와 문어 샐러드를 시켰다. 제대로 된 식사를 기대하지는 않았음에도 불구하고 양이 적었다. 아보카도야 그렇다고 해도, 깍둑 썬 문어 다리를 한 조각씩 천천히 씹어 먹으며 이야기를 나눠야 했다. 공연을 보며 많은 에너지를 쏟아 허기진 속에 산도 높은 드레싱으로 버무린 샐러드는 잘 어울리지 않았다. 반주로 시킨 화이트 와인도 마찬가지였다.

문어 다리를 씹으니 강구막회가 생각났다. 그곳은 잘 삶아서 얇게 저며 입에 착착 감기는 문어 다리를 낸다. 안 간 지 너무 오래되었군. 그와 헤어지고 숙소에서 좀 멀리 떨어진 곳에서 지하철을 내려 좀 걸었다. 하루 종일 걸었지만 왠지 좀 더 걷고 싶었다. 마침 로지(골목길)라는 밴드의 음악을 듣고 있었다. 언제나처럼 타워 레코드를 들렀다가 청음 진열대에 놓인 것 가운데 재킷이 끌리는 앨범을 집었다. 애플 뮤직에서 스트리밍으로 들을 수 있다는 걸 알았지만 그래도 그냥 구입했다. 음반을 산다기보다는 그림을 한 점 산다는 느낌으로.

골목길이라는 이름의 밴드를 들으며 골목을 천천히 걸어 숙소로 돌아왔다. 눈에 띄는 아무 편의점에나 들어가 도시락도 사 왔다. 조각조각 귀에 들어오지만 전체를 이해할 수는 없는 노래를 들으며 쓰린 속에 밥을 채웠다. 반찬 중에 오크라가 섞여 있었다. 오랜만이다. 지퍼백에 콘밀과 소금을 담고 썬 오크라를 더해 열심히 흔든 다음 튀겨 먹었던 어느 토요일 오후가 떠올랐다. 문만 열면 어깨를 짓누를 정도로 습하고 더운 공기가 훅 들어오던 여름이었다.

도시락을 다 먹고 음악을 들으며 1인용 소파에 멍하니 앉아 있다가 여권 껍데기를 벗겼다. 2005년쯤 교보문고에서 산 mmmg의 여권 껍데기로, 보라색의 비닐 재질이었다. 낡기도 했지만 보라색도 비닐 재질도 이제는 나에게 더 이상 맞지 않는다고 생각했다. 여행을 같이 다녔던 물건은 여정에서 버리고 돌아온다는 내 원칙대로 껍데기를 살살 벗겨 스마트폰으로 마지막 사진을 찍었다. 웃어, 분위기 망치지 말고. 앞뒷면을 공평하게 찍고는 쓰레기통에 던져 넣었다. 가사를 이해 못 한다는 사실에 왠지 답답해져 가사가 적힌 앨범 내지를 구글 번역기로 돌려보았다. 알 것도 모를 것도 같았다. 3박 4일 일정의 마지막 날 밤이었다.

상냥한 거짓말을 전부 잊은 경우 / 느슨해진 가는 실이 낡아 채 떠나 / 싫증 미소도 어리석은 노래마저 / 흔적 기다리고 가는 열은 바람을 타고 사라져 / 締麗 거짓말도 다 잊어 / 그렇다면 사랑은 바람 맡겨 / 균열있는 우산 꽃 닿으면 / 가득한 있던 향기 씻어 / 훌쩍 손짓 회색으로 나누어진 조각 / 달콤한 회고록 내뱉는 것도 없이 흔들리고 / 짓눌리고 하늘이 하얀 한숨 삼키면 / 솟아 오르고 해야 미아 연기 모양 / 날아 조 마지막 연기 모양으로 되어

당시에는 여권에 바로 새 껍데기를 씌워줄 요량으로 버렸지만, 신종 코로나 바이러스로 인해 당분간은 그럴 필요가 없어진 것 같다. 껍데기가 없는 채로 서랍에 고이 넣어둔 여권은 하필 내년에 만료된다. 당장 갱신할 필요는 없을 것 같다.

유키카
1st Album

YUKIKA

유키카
서울여자
ESTIMATE
2020

프로듀싱, 작곡:
ESTi

보컬:
유키카

철로 밑의 귤 냉면

유키카
서울여자
에스티메이트
2020년

본격적인 코로나 시대로 접어들며 여행 생각을 아예 하지 않고 살았다. 어차피 못 가는데 생각해봐야 더 고통스러울 뿐이라 믿었다. 사람들이 SNS에서 여행을 가고 싶다며 올리는 과거 사진을 보지 않으려 애썼다. 물론 여행 가고 싶다는 말도 드러내놓고 하지 않았다. 보채는 것같이 들릴까 봐 싫었다. 그러다가 유키카의 「네온」을 우연히 듣고 새삼 곱씹었다. 그러니까 정말 망설이며 떠났었던 도쿄 여행이 어쩌면 마지막 해외여행이 될 수도 있겠구나. 물론 어느 누구도 각자의 여정을 누릴 당시에는 그렇게 생각하지 않았을 것이다. 이 여행이 당분간, 아니 어쩌면 영영 마지막 여행이 될 수도 있노라고. 그래서 사람들은 더 애태워가며 추억을 곱씹는 것일지도 모른다. 그제서야 좀 이해가 갔다. 영영이든 당분간이든 마지막이라는 걸 알았더라면 커피든 밥이든 발걸음이든 더 제대로 기억에 담아두고자 맛과 향을 음미하고, 걸어온 길을 한 번이라도 더 되돌아보았을 텐데.

몇 십 년 전 일본에서 유행했던 장르를 한국에서 소환 및 복각해 곡을 쓰고 가사를 붙여 일본 여성이 부른다. 일본에서 왔지만 나도 이제는 서울 여자라고. 한국 사람이 불렀더라면 이런 느낌이 안 났겠지? 일본 사람이 불러도 일본어였다면 이런 느낌이 안 났겠지? 찬찬히 뜯어 들여다보기 어려울 정도로 많은 켜가 겹치고 쌓여 이루어진 결과물을 들으며 냉면이 생각났다. 신주쿠 마루이 백화점 건너편 상가 2층의 한국식 고깃집 '유라쿠엔(樂苑)'의 냉면이다. 단맛이 두드러지는 국물과 굵지만 질깃한 면발 위에 고기 한 점과 통조림 귤(!)을 올린 냉면이었다. 물어보면 어디가 고향이라고 말은 하겠지만 듣는 사람은 믿기 어려울, 사연이 복잡해 보이는 냉면이었다. 고기는 안 시켰기에 왠지 신세 지는 마음이 들었던 냉면이었다. 신세를 갚기 위해서라도 고기를 먹으러 가야 할 텐데. 맛이 궁금해서라도 고기를 먹어보고 싶은데. 그런 날이 오기는 할까? '도쿄에서 얇은 편도 티켓 한 장 쥐고' 온 그는 서울 여자가 되어 일본에 돌아갈 수 있을까?

adrianne lenker

songs and instrumentals

Adrianne Lenker
**Songs and
Instrumentals**
4AD
2020

Paintings:
Diane Lee

Producing:
Adrianne Lenker,
Phi Weinrobe

Vocals, acoustic guitar,
paintbrush, needles of
white pine tree, chimes:
Adrianne Lenker

이것도 저것도 다 샀어요,
당신을 위한 건 아니지만

에이드리안 렌커
노래와 연주곡들
4AD
2020년

타이벡 재질로 만들어 질기지만 가벼운 장가방을
들고 버스를 기다렸다. 이미 만들어진 음식만을
사러 마트에 가는 길이었다. 식재료는 사지
않는다. 오로지 포장을 뜯어 당장 먹을 수
있는 것만. 내가 조리하지 않아도 되는 것만.
피코크 냉동 호떡(꿀과 팥 두 종류)과 유명 산지
캠벨 1.5킬로그램, 소불고기 김밥과 어메이징
유부초밥, 맛밤, 과일 젤리, 반값 떨이에 들어간
프랑스제 사과/서양배 퓨레, 천억 막걸리를
샀다. 그러고는 아쉬워서 할인에 들어간
닭볶음탕거리와 동죽을 샀다. 아무래도 나라는
인간은 마트에 가서 식재료를 안 사고 올 수는
없는 모양이다. 그렇게 언제나처럼 예상보다
무거워진 가방을 옆에 놓고 앉아 집으로 가는
버스를 기다렸다. 얼른 가서 누워서 이것저것
먹어야지. 오늘은 더 이상 서 있고 싶지도,
깨어 있고 싶지도 않다. 그나저나 아까 탔던
버스 1말고 2가 와야 환승 요금으로 집에 갈
수 있을 텐데. 아무것도 말하고 싶지 않아요
아무것도 말하고 싶지 않아요 당신의 눈에 다시
키스, 키스를 하고 싶어요 당신의 눈을 다시
보고 싶어요 아무에게도 말하고 싶지 않아요
아무에게도 말하고 싶지 않아요 당신이 운전하는
동안 차에서 자고 싶어요 눈물이 나올 때 당신의
무릎을 베고 눕고 싶어요.

식탁에서 듣는 음악
이용재 지음

초판 1쇄 발행. 2021년 12월 21일

발행. 워크룸 프레스
편집·디자인. 워크룸 프레스
편집 도움. 송승언
사진. 텍스처 온 텍스처
인쇄 및 제책. 세걸음

ISBN 979-11-89356-63-7 03600
19,000원

워크룸 프레스
출판 등록 2007년 2월 9일
(제300-2007-31호)

03043, 서울시 종로구 자하문로16길 4, 2층
전화. 02-6013-3246
팩스. 02-725-3248
이메일. wpress@wkrm.kr
www.workroompress.kr
www.workroom.kr